配色原理
与色彩搭配
实战宝典

宋翔 编著

清華大學出版社

北京

内容简介

本书详细讲解了色彩的基本理论以及常见色系的配色设计方法，并给出大量的配色设计案例。除了色彩基本理论之外，还专门讲解配色设计法则，为实际的配色设计提供明确的指导和依据。本书共 10 章，内容主要包括色彩基本原理、配色设计法则、红橙黄绿蓝紫等各类色系配色和综合配色的设计方法和大量案例，以及面向特定领域和对象的配色设计方法等。每个配色方案同时给出了 CMYK 值和 RGB 值，并给出了各类色彩的意象，便于读者在实际配色设计中根据设计目的灵活运用和组合多种色彩。

本书结构合理，内容详实，概念清晰，图文并茂，案例丰富，并附赠色彩搭配与配色设计的相关资源，为读者在实际的配色工作中提供方便。

本书适合所有从事设计行业的专业人士阅读，包括但不限于企业视觉形象设计、广告设计、包装设计、产品设计、书籍装帧设计、网页设计、家居设计、服装设计等，是设计师必备的配色参考书。本书也是没有任何色彩理论基础和配色经验的人员的自学宝典，还可作为各类院校和培训班的色彩搭配和配色设计参考用书。

图书在版编目（CIP）数据

配色原理与色彩搭配实战宝典 / 宋翔编著. —北京：清华大学出版社，2020.9（2023.2 重印）
ISBN 978-7-302-55783-8

Ⅰ.①配⋯ Ⅱ.①宋⋯ Ⅲ.①配色 Ⅳ.①J063

中国版本图书馆CIP数据核字（2020）第105486号

责任编辑：张　敏
封面设计：杨玉兰
责任校对：徐俊伟
责任印制：杨　艳

出版发行：清华大学出版社
　　　　　网　　　址：http://www.tup.com.cn，http://www.wqbook.com
　　　　　地　　　址：北京清华大学学研大厦A座　　　邮　　编：100084
　　　　　社 总 机：010-83470000　　　　　　　　　邮　　购：010-83470235
　　　　　投稿与读者服务：010-62776969，c-service@tup.tsinghua.edu.cn
　　　　　质量反馈：010-62772015，zhiliang@tup.tsinghua.edu.cn
印 装 者：北京博海升彩色印刷有限公司
经　　销：全国新华书店
开　　本：186mm×240mm　　　印　　张：11　　　字　　数：312千字
版　　次：2020年9月第1版　　　印　　次：2023年2月第2次印刷
定　　价：79.00元

产品编号：077256-01

前言

　　色彩无处不在，没有色彩，我们的世界将变得单调乏味。色彩搭配和配色设计是各行各业都无法回避的一项活动。学习配色设计能够为您带来相当大的回报，这是因为一旦掌握了色彩原理与配色方法，就可以将其应用到任何与色彩有关的活动中，而我们的任何活动都与色彩密不可分。

　　本书详细讲解了色彩的基本原理以及常见色系的配色设计方法，并给出大量的配色设计案例。除了色彩基础理论知识之外，本书第 2 章还专门讲解了配色设计法则，为实际的配色设计提供明确的指导和依据。

　　本书共 10 章，各章内容的简要介绍如下表所示。

章　名	简　介
第 1 章　色彩基本原理	主要介绍与配色设计紧密相关的色彩方面的理论知识，包括色彩的形成、分类、特性、命名方法、三原色与色彩混合方式、色彩的基本属性、色相环与色彩关系、色彩的联想与意象、色彩的对比与调和
第 2 章　配色设计法则	主要介绍有助于配色设计的一些准则、方法和技巧，包括配色设计的整体原则、协调统一的配色设计方法、强调对比的配色设计、色调配色设计
第 3 章　红色系配色设计	主要介绍红色系的配色设计方法，包括红色、深红色、朱红色、洋红色、品红色、紫红色、绯红色、宝石红、玫瑰红、山茶红、土红色和酒红色等不同类型的红色与其他颜色之间的搭配
第 4 章　橙色系配色设计	主要介绍橙色系的配色设计方法，包括橙色、橘黄色、柿子色、太阳橙、热带橙、蜂蜜色、杏黄色和浅土色等不同类型的橙色与其他颜色之间的搭配
第 5 章　黄色系配色设计	主要介绍黄色系的配色设计方法，包括黄色、香蕉黄、柠檬黄、香槟黄、金黄色、铬黄色、月亮黄、土黄色和卡其色等不同类型的黄色与其他颜色之间的搭配
第 6 章　绿色系配色设计	主要介绍绿色系的配色设计方法，包括绿色、嫩绿色、黄绿色、碧绿色、叶绿色、苹果绿、孔雀绿、翡翠绿、薄荷绿和橄榄绿等不同类型的绿色与其他颜色之间的搭配
第 7 章　蓝色系配色设计	主要介绍蓝色系的配色设计方法，包括蓝色、浅蓝色、淡蓝色、天蓝色、蔚蓝色、水蓝色和孔雀蓝等不同类型的蓝色与其他颜色之间的搭配

<div align="right">续表</div>

章　　名	简　　介
第8章　紫色系配色设计	主要介绍紫色系的配色设计方法，包括紫色、浅紫色、灰紫色、紫藤色、紫水晶、紫罗兰、紫丁香、薰衣草、香水草和浅莲灰等不同类型的紫色与其他颜色之间的搭配
第9章　多色系综合配色设计	主要介绍不同色系综合搭配以表达不同意象的配色设计方法
第10章　面向特定领域和对象的配色设计	主要介绍在实际应用中面向不同领域和受众对象的配色设计方法，包括广告设计配色、包装设计配色、家居设计配色、服装设计配色以及男性、女性、儿童、中老年人的配色

　　第3～9章中的每个配色方案同时给出了CMYK值和RGB值，并给出了各类色彩的意象，便于读者在实际配色设计中根据设计目的灵活运用和组合多种色彩。

　　本书适合所有从事设计行业的专业人士阅读，包括但不限于企业视觉形象设计、广告设计、包装设计、产品设计、书籍装帧设计、网页设计、家居设计、服装设计等，是设计师必备的配色参考书。本书也适合没有任何色彩理论基础和配色经验的人员阅读，是学习色彩理论和配色设计的自学宝典。本书适合所有对色彩感兴趣的爱好者阅读，还可作为各类院校和培训班的色彩搭配和配色设计参考用书。

　　我们为本书建立了读者QQ群（985323421），加群时请注明"读者"以验证身份。本书附赠的相关资源可从群中下载，也可扫描左方二维码进行下载。作者始终愿意倾听来自每一位读者的建议或意见。

<div align="right">作者</div>

CONTENTS

目 录

第 10 章　面向特定领域和对象的配色设计 ············· 156

第1章
色彩基本原理

　　色彩基本原理是配色设计和色彩搭配的基础理论。"理论"一词听上去可能会觉得很枯燥，但与其他学科相比，色彩理论有着得天独厚的优势，主要因为五颜六色的色彩具有极高的可视化效果，可以直接刺激人的视觉神经，因此色彩理论学习起来并不枯燥。本章从色彩的用途和形成开始，系统详细地介绍了与配色设计紧密相关的色彩方面的理论知识，这些内容在配色设计与色彩搭配中起到非常重要的指导作用。

1.1　认识色彩

　　为了更好地进行色彩搭配和配色设计，首先应该认识色彩，包括色彩的用途、形成、分类、特性和命名方法。

1.1.1　色彩的用途

　　正因为有了色彩，我们所生活的世界才变得五彩缤纷、充满乐趣。色彩在人们的生活中扮演着非常重要的角色。

　　对象识别

　　通过色彩的不同，人们可以区分不同的事物。例如，通过表皮颜色可以区分不同的水果及其品种，通过衣服颜色可以区分比赛中的不同队员。

美化装扮

色彩搭配适宜的家居设计，会令人赏心悦目、心情舒畅。

烘托气氛

俗话说"过年过节张灯结彩"，其中的"彩"字印证了色彩在烘托气氛方面发挥的重要作用。颜色的冷、暖也会给人带来不同的心理感受。

警告提示

很多场合都会使用醒目的色彩提醒人们需要注意安全或一些注意事项。

伪装保护

身穿迷彩野战服的特种兵在野外便于隐藏自己，动物的保护色也是同样的道理。

1.1.2　色彩的形成

　　从物理学方面来说，我们生活的世界并没有色彩。之所以能看见色彩，都是"光"的缘故。人类能够看到的光是一种电磁波。电磁波有很多种，按照波长从短到长可以分为宇宙射线、γ 射线、x 射线、紫外线、可见光、红外线、雷达波、无线电波等，其中的"可见光"就是人类所能看到的电磁波，它的波长范围是 380nm ～ 780nm，nm 表示"纳米"，$1m=10^9nm$。

　　波长和振幅是电磁波的两个主要特性，波长的变化对应着光的色彩变化，振幅的大小决定着光的强弱。

　　牛顿在 17 世纪使用三棱镜对太阳光进行分解，得到了由红、橙、黄、绿、青、蓝、紫 7 种颜色组成的可见光。这 7 种颜色具有不同的波长，红色的波长最长，紫色的波长最短，橙、黄、绿、青、蓝 5 种颜色的波长的长度逐渐减小。

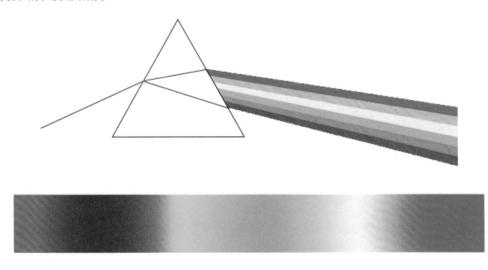

光是色彩形成的基础。除了光之外，人能够看见色彩还需具备两个条件：物体和眼睛。

物体具有吸收、反射光线的能力，当光照射到物体后，物体根据其自身特性会吸收一部分光，然后将未吸收的光进行反射，当人看到反射出来的光时，就是物体呈现的色彩。

例如，草莓之所以是红色的，是因为它吸收了可见光中除了红色之外的其他色光，而只反射出红光。

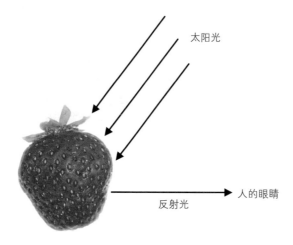

太阳光

人的眼睛

反射光

物体呈现的是什么色彩，说明该物体所反射的就是这个色彩的光，而吸收了该色彩之外的其他色光。白色物体说明它没有吸收任何色光，而是将所有光完整地反射出来。黑色物体则恰恰相反，它吸收了所有光。

为了能够看见物体反射出来的光，还需要有一个感光设备。人的眼睛是一个感光器官，人眼的视网膜里有两种细胞：杆状细胞和锥状细胞。杆状细胞具有极高的感光敏感度，但是由于它无法对光的波长进行分类，因此对色彩没有辨识能力；锥状细胞具有极高的色彩敏感度，但对光的敏感度远远低于杆状细胞。杆状细胞和锥状细胞接收光线后，会将视觉刺激转换成信号，沿着视觉神经传递到大脑的视觉中枢，从而产生色彩的感觉。

综上所述，人能看见色彩需要经历3个步骤：

（1）可见光照射到物体上。

（2）物体反射一种或多种色光（黑色物体不反射光）。

（3）人眼的视觉神经感知物体反射出来的色光，并传送到大脑。

1.1.3 色彩的分类

可以将色彩分为有彩色和无彩色两大类。

有彩色

人眼所能感知到的可见光中的各个波长的色光都属于有彩色系，包括可见光中的红、橙、黄、绿、青、蓝、紫7种基本色，以及它们之间以不同比例混合出的色彩，这些色彩与黑、白、灰的混合也属于有彩色。正是这些千变万化的色彩，才让我们的人类世界绚丽多彩。

无彩色

无彩色是指黑、白以及各种深浅程度不同的灰色。虽然它们属于无彩色系，但是在很多配色设计中，黑、白、灰有着举足轻重的地位。

1.1.4 色彩的特性

由前面的内容可知，通过可见光的照射才会使物体呈现出各种各样的色彩。然而，除了太阳之外，还有其他很多发光的物体，物体在不同光源的照射下会产生不同的色彩，这就涉及了色彩的几个特性：光源色、固有色和物体色。

光源色

所有自身能够发光的物体都是光源，例如太阳、灯泡、日光灯、霓虹灯、蜡烛、显示器等，由这些物体发出的色光称为光源色。不同光源的光源色是不同的，太阳光包含的色彩种类最丰富，日光灯的光发白且偏青绿色，蜡烛的光偏红橙色，霓虹灯则依据其自身而呈现不同的颜色。

固有色

固有色是指一个物体在太阳光的照射下所呈现出的色彩，也就是说，物体的固有色是以太阳光为参照基准的。红色的苹果、黄色的柠檬、紫色的葡萄，这些水果的颜色都是它们的固有色。固有色是人们对物体普遍熟知的颜色。

物体色

物体色是光源色照射物体后呈现出的色彩，光源色不同，物体呈现出的物体色就会有所不同，物体色会根据光源色和环境的变化而改变。

1.1.5　色彩的命名方法

就像每个人的名字一样，色彩也有自己的名称，这些名称来自于历史悠久的文化、长期的生活实践和生产劳动等多个方面，逐步积累起来的一套以身边非常熟悉的事物的颜色来形容并传达抽象色彩的方法。

以自然界的景象色彩命名，例如天蓝、湖蓝、雪白。

以植物的色彩命名，例如玫瑰红、橘黄、葡萄紫。

以动物的色彩命名，例如鹅黄、孔雀蓝、象牙白。

以矿物和金属的色彩命名，例如宝石蓝、翡翠绿、金黄。

以国家、民族或地域命名，例如中国红、印度红、西班牙红。

以其他对象的色彩或其他方式命名，例如粉红、深蓝、酱色。

1.2　三原色与色彩混合方式

"原色"是指无法由其他颜色混合调配出的"基本色"，而其他颜色则可以通过"原色"混合调配出来。不同领域对三原色有着不同的定义，按色彩来源，可将三原色分为色光三原色和色料三原色两种类型；按应用领域和用途，可将三原色分为光学三原色、印刷三原色和美术三原色 3 种类型。虽然两种分类

的方式和名称不同，但是它们的本质相同。色彩混合方式是以三原色为基础的，主要分为加色混合与减色混合两种类型。

色光三原色与加色混合

色光三原色是指红、绿、蓝 3 种颜色，英文缩写是 RGB（Red，Green 和 Blue 的首字母）。所有自身发光的物体都基于色光三原色，例如太阳光和灯光。

红、绿、蓝 3 种色光以不同的比例混合叠加，可以得到其他颜色，色光之间的混合会变得越来越亮，直到变成白色为止。因此，将色光三原色的混色方式称为"加色混合"。

红 + 绿 = 黄

绿 + 蓝 = 青

蓝 + 红 = 洋红

为什么色光三原色是红、绿和蓝，而不是其他颜色？这主要是由人眼的生理结构决定的。人眼内有 3 种视锥细胞，它们分别对红色、绿色和蓝色对应波长的光敏感。由于 3 种视锥细胞有不同的活跃程度组合，因此，大脑可以感受到各种各样的色彩。

色料三原色与减色混合

色料三原色是指青、洋红（也叫品红）、黄 3 种颜色，英文缩写是 CMY（Cyan、Magenta 和 Yellow 的首字母）。印刷用的油墨、绘画用的颜料等都基于色料三原色，它们是通过吸收可见光并反射色光来呈现色彩。

青、洋红、黄 3 种色料以不同的比例混合，可以得到其他颜色，色料之间的混合会变得越来越暗，直到变成黑色为止。因此，将色料三原色的混色方式称为"减色混合"。

青 + 洋红 = 蓝

洋红 + 黄 = 红

黄 + 青 = 绿

由于青、洋红、黄 3 种颜色无法混合出高纯度的黑色，因此加入了黑色，这就是所谓的四色印刷 CMYK。黑色的英文单词的首字母是 B，但是使用字母 K 来代表黑色，以便与蓝色的英文 Blue 的首字母相区别。

在艺术界，美术三原色是指红、黄、蓝 3 种颜色，英文缩写是 RYB（Red、Yellow 和 Blue 的首字母）。美术三原色和前面提到的印刷三原色都属于色料三原色。如今艺术界也在逐步将美术三原色重新定义为青、洋红和黄 3 种颜色。

1.3　色彩的3个基本属性

　　色相、明度和纯度是色彩的 3 个基本属性，理解这 3 个属性对于色彩学习与配色设计来说至关重要。

1.3.1　色相

　　色相是色彩的相貌，是区分不同色彩最明显、最突出的特征。简单来说，我们看到的是什么颜色，它就是什么色相。色相由颜色名称标识，例如红色、黄色或蓝色。可见光通过三棱镜分散出红、橙、黄、绿、青、蓝、紫 7 种基本色相，实际上，在这 7 种色相之间包含了范围相当广泛的各种各样的色相。

1.3.2　明度

　　明度是指色彩的明暗程度，对光源色来说可称为光度，对物体色来说可称为亮度、深浅程度。明度具有较强的独立性和表现力，单色或黑白的画面主要是通过明度变化的黑白灰关系来表现。

　　同一色相由于光亮的强度不同，会产生不同的明度变化。在色相中加入白色或黑色，可以改变色相的明度。不同色相也有明度高低之分。在有彩色系中，黄色明度最高，紫色明度最低。

　　无彩色系中的黑、白、灰只有明度变化，没有色相，白色明度最高，黑色明度最低，介于白色和黑色之间的灰色具有不同的明度级别。

1.3.3 纯度

纯度也叫饱和度、彩度、鲜度、艳度,指的是色彩的鲜艳程度。纯度高的颜色会让人觉得鲜艳、华丽,纯度低的颜色会让人觉得暗淡、朴素。色相环上的颜色是纯度最高的颜色,可将其称为纯色。如果向一种颜色中加入黑、白、灰或其他颜色,该颜色的纯度就会下降,明度也会随之发生变化。

实际上,色相、明度和纯度始终在互相作用,它们共同决定着色彩给人的视觉感受。

1.3.4 色立体

色立体是根据色彩的色相、明度和纯度的变化关系,借助三维空间,用旋转直角坐标的方法,组成的一个类似球体的立体模型。色立体的结构类似于地球仪,北极为白色,南极为黑色,连接南北两极的中心轴表示明度。色相环位于赤道线上,赤道线上的色彩纯度最高。球面一点到中心轴的垂直线表示纯度,越接近中心,纯度越低。

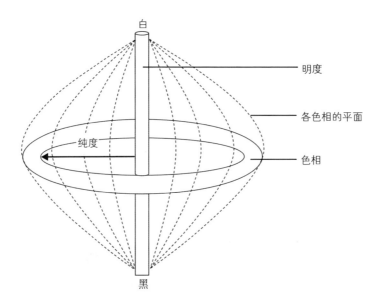

色立体主要有孟赛尔色立体、奥斯特瓦德色立体、日本色立体3种类型。通过色立体可以更好地理解色相、明度和纯度是如何影响色彩变化的。

1.4 色相环与色彩关系

色相环也叫色轮,它以三原色为起点,通过不断对色彩进行混合来得到更多的颜色,并将它们有序

地排列在圆环上。色相环上的颜色是同类颜色中纯度最高的。色相环是了解和研究色彩及其之间关系的一种有用工具。实际上，色彩之间的多种关系是配色和色彩搭配的基本准则，为人们使用色彩指明了方向。

1.4.1　色相环

色相环上的其他颜色都是通过三原色生成的。根据混合调配出的颜色数量，色相环分为十二色相环、二十四色相环甚至更多色相数量的色相环。这里以十二色相环为例，来介绍由红、黄、蓝三原色生成其他颜色的过程。

首先将一个圆环等分为 12 份，然后将红、黄、蓝 3 种颜色等间距地放置在圆环上。

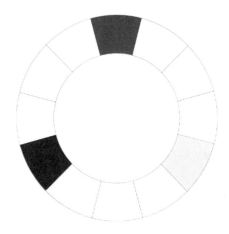

然后等量混合相邻的两种颜色，得到橙、绿、紫 3 种颜色，将它们称为"间色"和"二次色"。将 3 种间色放置在每两种相邻的三原色的中间位置，确保 3 种间色也是等间距的。

红 + 黄 = 橙

黄 + 蓝 = 绿

蓝 + 红 = 紫

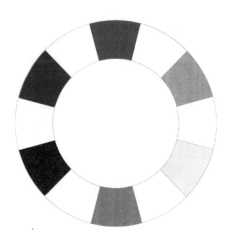

再继续混合相邻的两种颜色，得到 6 种颜色，将它们称为"复色"或"三次色"。

红 + 橙 = 橙红

橙 + 黄 = 橙黄

黄 + 绿 = 黄绿

绿 + 蓝 = 蓝绿

蓝 + 紫 = 蓝紫

紫 + 红 = 紫红

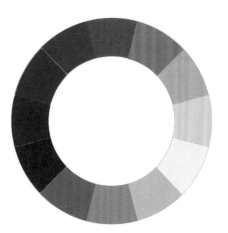

至此，在色相环上已填满 12 种颜色，依次为红、橙红、橙、橙黄、黄、黄绿、绿、蓝绿、蓝、蓝紫、紫和紫红。

虽然十二色相环上只有 12 种颜色，但是真实世界中的颜色并非像色相环这样界限分明，而是由很多颜色组成的连续渐变。

1.4.2 同类色

通过色相环可以更容易地了解色彩之间的关系。色彩之间的关系主要分为同类色、相似色、对比色、互补色等。

同类色是指具有不同明度和纯度的相同色相所组成的一组颜色。同类色可以产生和谐统一的效果，通过色相的不同明度来体现层次感。但是由于色相单一，会显得单调、沉闷。

1.4.3 相似色

相似色也叫类似色、邻近色、相邻色，是指在色相环上位于 90°范围之内的颜色，例如黄、橙黄和橙 3 种颜色。与同类色的效果类似，相似色也可以产生和谐的效果。由于相似色不止一个色相，不但可以体现层次感，还能解决同类色单调沉闷的缺点。

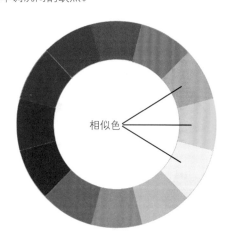

相似色

1.4.4　对比色

对比色也叫三角色，是指在色相环上相距 120° 的颜色，类似于红、黄、蓝 3 个色相位置关系的其他颜色组合，例如橙、绿、紫。对比色可以产生强烈的颜色对比，使画面变得丰富活泼，充满视觉冲击。

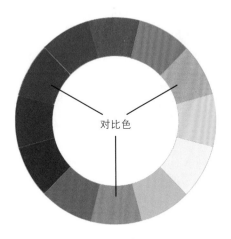

1.4.5　互补色

互补色是指在色相环上相距 180° 的颜色，例如红和绿、黄和紫、橙和蓝。互补色具有非常强烈的对比效果，在颜色饱和度很高的情况下，利用互补色可以创建强烈和震撼的视觉效果。

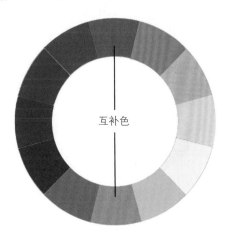

1.4.6　分裂补色

分裂补色是指在色相环上的一种颜色与其互补色两侧的颜色所组成的颜色组合，例如红、黄绿、蓝绿是一组分裂补色。分裂补色不仅可以产生强烈对比，还具有和谐的效果，这是因为一种颜色的互补色两侧的颜色属于相似色。

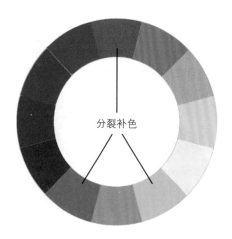

1.4.7 四方色

　　四方色是在色相环上位于虚构的正方形四角位置上的 4 种颜色所组成的颜色组合,例如红、橙黄、绿、蓝紫 4 种颜色就是四方色。四方色中的 4 种颜色在色相环上的间距相等,4 种颜色两两相对,每一组相对的颜色均为互补色,两组颜色的连接线呈 90°。四方色不仅可以产生强烈的对比,还具有和谐的效果,这是因为每两个相邻的颜色的夹角为 90°,基本属于相似色的范围。

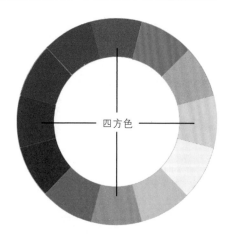

1.5　色彩的联想与意象

　　在人类世界中,色彩并不仅仅是电磁波。由于人们长期的生产实践和社会活动所积累的色彩视觉经验,当人们看到某一类色彩时,脑海中总会想到与色彩相关的某些事物。色彩的意象是指人们看到色彩后产生的情感和心理上的变化,色彩的联想与意象密不可分。

1.5.1　具象联想与抽象联想

色彩联想分为具象联想和抽象联想两种。具象联想是指由看到的色彩联想到的具体事物，例如看到红色会联想到火焰、血液，看到蓝色会联想到蓝天、大海；抽象联想是指由看到的色彩联想到的抽象概念或激发的某种感受，例如看到红色会联想到炎热、喜庆，看到蓝色会联想到冰冷、宁静。

色彩联想存在较强的个体差异，同一种色彩对于不同地域和不同民族的人来说，具有不同的含义。色彩联想还受年龄、性别、文化、职业等因素的影响而有所不同。每一种颜色都是一把双刃剑，既可以表现积极的一面，也可以表现消极的一面。例如，红色既可以表示积极和热情，也可以表示血腥和暴力。一种颜色具体表现为哪一面，主要取决于颜色所处的环境和作品主题。

随着年龄的增长、阅历的增加、文化素养的提高，色彩联想会从具象联想向抽象联想转变，就好像人们不断将同类事物进行归纳总结，从表象的感知逐步过渡到本质的理解。

1.5.2　红色

红色是最具冲击力和吸引力的颜色，能直接刺激交感神经，使人的精神处于兴奋、紧张的状态。在中国人心中，红色承载着无数革命先烈的英雄事迹，红色也是五星红旗的主色，因此，红色素有"中国红"之称。

具象联想：太阳、火焰、血液、嘴唇、五星红旗、玫瑰、苹果、草莓、西红柿。

抽象联想：炎热、温暖、热烈、冲动、兴奋、积极、热情、爱情、激情、喜庆、幸福、好运、革命、紧张、危险、禁止、血腥和恐怖。

应用场合：节日庆祝、婚礼、危险警告标志、信号灯、医疗机构标志。

1.5.3　橙色

橙色由红色和黄色调和而成，因此，橙色既具有红色的热情，又具有黄色的光明，是最温暖的颜色。橙色充满积极、活泼、欢快、放松的感觉，带给大家亲切之感。

具象联想：橙子、胡萝卜、麦田、夕阳、金秋。

抽象联想：温暖、时尚、活力、运动、青春、舒适、放松、快乐、醒目、刺激、秋天、丰收。

应用场合：餐饮业和食品包装、家居用品、安全和救生用品。

1.5.4 黄色

黄色是有彩色中明度最高的颜色，明亮醒目的特性让黄色成为各类警告标志、广告牌产品包装的主角。在中国古代，黄色是权贵、帝王的象征。炎黄子孙、黄河、黄土高原等都说明黄色与中国传统文化有着深厚的渊源。

具象联想：阳光、柠檬、菊花、向日葵、麦田、香蕉、月亮和黄金。

抽象联想：光明、希望、愉快、辉煌、金钱、权力、地位和轻快。

应用场合：休闲放松或高贵权势的场所、儿童用品和玩具、安全警告标志和广告牌。

1.5.5 绿色

绿色是大自然的颜色，象征着生命力与和平。绿色不但给人以大自然的清新之风，还能缓解视觉疲劳、放松精神。

具象联想：树叶、草、森林、蔬菜、田园和军装。

抽象联想：生命、健康、环保、新鲜、和平、安全、年轻、青春、理想、希望、春天和夏天。

应用场合：环保标志、邮政运输、医疗机构和军队服装。

1.5.6　蓝色

与绿色类似，蓝色也是大自然的颜色，蓝天、大海给人以广阔、舒适之感，令人充满无限遐想。蓝色也能让人感到心情平静、沉稳，是理智、稳重的象征。

具象联想：蓝天、大海、胡泊、远山和牛仔裤。

抽象联想：凉爽、寒冷、科技、商务、理智、稳重、知性、高尚、忠诚、深远、未来、永恒、忧郁、孤独和悲伤。

应用场合：科技产品、企业形象、矿泉水和卫生用品的包装。

1.5.7　紫色

在很多电影和动画中，紫色代表着魔法和魔力，因此，紫色是一种神秘、优雅、浪漫、高贵的颜色。作为女性的专用色，紫色通常出现在与女性相关的各类产品和场合中。

具象联想：葡萄、茄子、紫菜、紫罗兰、薰衣草和紫水晶。

抽象联想：神秘、梦幻、高贵、优雅、古典和女性化。

应用场合：与女性相关的各种形象和产品、神秘梦幻主题的产品和宗教服装服饰。

1.5.8 黑色

漫漫黑夜来临之际就是人们感受黑色的开始，"伸手不见五指"说的就是人们对于黑色的切身感受。黑色是一种神秘、充满力量的颜色。在配色设计中，黑色主要作为调和色来与有彩色进行搭配，以使其他颜色更具表现力。运用得当的黑色可以让画面充满力量感，以黑色为主的产品设计会显得非常高贵、大气，也能体现科技感。

具象联想：夜空、黑发、西装、轿车、墨水、煤炭和黑芝麻。

抽象联想：庄重、严肃、正式、商务、专业、力量、重量、权力、阴暗、悲哀、罪恶和恐怖。

应用场合：庄重场合、商务空间、高档产品。

1.5.9 白色

白色是与黑色对立的颜色。大自然中的很多景物都是白色的，天空中的云朵、被积雪覆盖的山脉和

湖泊。与黑色类似，白色也可作为调和色来与其他有彩色混合搭配。在配色和版式设计中，经常将白色用作"留白"或隔离色，以给其他颜色"呼吸"的空间。

具象联想：白云、雪花、牛奶、棉花、纸张、墙壁、婚纱、医生和护士的工作服。

抽象联想：干净、纯洁、正义、神圣、安全、无私、善良、友好、朴素和简单。

应用场合：墙壁颜色、医护人员的服装、可与任何颜色搭配并可用作"留白"。

1.5.10　灰色

灰色是一种在白色与黑色之间不断渐变的颜色。灰色与黑色和白色同为无彩色，在配色设计中具有非常重要的作用。运用得当的灰色可以让画面充满高雅、超凡脱俗的气质，灰色还能传达出安宁、平静、悠久之感。

具象联想：阴天、灰尘、古老的城堡。

抽象联想：低调、古典、传统、朴素、简单、失望、淡漠、压抑、保守、寂寞、安宁和久远。

应用场合：商务空间设计、服装服饰设计、工业设计。

1.5.11　冷色和暖色

色彩有冷暖之分，这种划分方式以人对色彩的感受为依据。下着雨的阴暗天空，让人感觉阴凉寒

冷；阳光明媚的晴朗天空，让人感觉温暖舒适。

在十二色相环上，红色、橙色、黄色属于暖色，蓝色、蓝绿色、蓝紫色属于冷色。同一个色相也具有相对的冷暖。例如，向黄色中加入蓝色，原来的黄色就会变成偏蓝的黄色，由于蓝色属于冷色，因此，偏蓝的黄色就比黄色要冷一些。同理，向蓝色中加入黄色，就会变为偏黄的蓝色，由于黄色属于暖色，因此，偏黄的蓝色就比蓝色要暖一些。

冷色可以表达凉爽、寒冷、平静、孤独、低沉、忧郁、悲伤等意象，暖色可以表达温暖、炎热、活力、积极、甜美、开心、温馨和舒适等意象。

1.6　色彩的对比与调和

很多时候色彩都不是独立出现的，一幅作品中通常不止一种颜色，而是由多种颜色构成。一旦出现两种或两种以上的颜色，它们之间在色相、明度、纯度、冷暖、面积等不同方面就会出现一些差异，这就是色彩的对比。色彩调和是指两个或两个以上的颜色有秩序并协调地组织搭配，最终使画面色彩和谐统一，达到视觉上的平衡。色彩的对比与调和是相互关联、密不可分的，它们在配色设计中发挥着重要作用。

1.6.1　色相对比与调和

本章前面介绍的十二色相环中不同颜色之间的关系，构成了不同色相之间的对比，包括相似色相对比、对比色相对比、互补色相对比、同类色相对比等，不同的色彩关系会产生不同的对比效果。与其他对比方式不同，同类色相对比需要通过不同的明度和纯度来产生对比效果。

相似色相对比

对比色相对比

互补色相对比

同类色相对比

除此之外，色相对比还包括以下 3 种：

- 有彩色与无彩色之间的对比。
- 有彩色与金、银等独立色之间的对比。
- 无彩色与金、银等独立色之间的对比。

1.6.2　明度对比与调和

明度对比是指不同明度的颜色产生的对比效果，其结果是使明色更亮，暗色更暗。纯度对比分为两种：同色系色相的明度对比和不同色系色相的明度对比。

同色系色相的明度对比是指为同一个色相设置不同的明度而产生的对比效果，例如为蓝色设置不同的明度，可以看到明度的对比效果。

不同色系色相的明度对比是指为不同的色相设置不同明度而产生的对比效果。即使让两个色相保持相同的明度，不同的两个色相也有明度差异。在十二色相环中，明度最高的是黄色，橙色和绿色属于中明度，红色和蓝色属于低明度，明度最低的是紫色。

通过为颜色设置不同的明度，可以使画面呈现出渐变效果的层次感。调和明度时，通常使用纯色与白色之间的渐变，或是纯色到白色以及纯色到黑色之间的双向渐变。调和明度渐变效果时，不应该选择明度较高的色相，例如黄色，这是因为高明度的黄色到白色之间的渐变效果十分有限。

1.6.3　纯度对比与调和

纯度对比是指不同纯度的颜色产生的对比效果，其结果是使纯度高的颜色看起来更鲜艳，纯度低的颜色看起来更灰浊。纯度对比分为两种：同色系色相的纯度对比和不同色系色相的纯度对比。

同色系色相的纯度对比是指为同一个色相设置不同的纯度而产生的对比效果。

不同色系色相的纯度对比是指为不同的色相设置不同纯度而产生的对比效果。

为了让画面呈现层次感，也可以使用 1.6.2 节介绍的明度调和的方法，对纯度进行类似的渐变调和。通常选择同明度的灰色可以让纯度渐变的效果比较明显，而不选择白色来改变色彩的纯度。另一种方法是向色相中不断加入对比色或互补色来实现纯度的渐变效果。

1.6.4 冷暖对比与调和

色彩有冷暖之分，这是由人看到色彩后产生的感受和心理变化决定的。例如，风景画中较远的景物的色彩看上去总是冷些。冷暖对比是指冷色和暖色组合在一起所产生的对比效果。冷暖对比的效果在色彩的明暗差异不存在时尤其能体现出来，否则明暗对比会冲淡冷暖对比的效果。

由于冷色和暖色具有很强的对立性，在进行冷暖对比调和时，最好让其中一方占据主导地位，另一方作为辅助进行陪衬，以便明确设计重心，得到和谐的效果。

冷暖对比有时类似于互补色对比，如果遇到同时包含冷暖对比和互补色对比的情况，为了获得和谐统一的效果，可以降低其中一种颜色的纯度或明度，使其成为与其他颜色有差距的弱色。

1.6.5 面积对比与调和

面积对比是指画面中，不同色彩占据的面积大小，不但直接影响人的视觉感受，还会影响作品所传达的含义。

当两种面积差异不大的颜色无法和谐共处时，可以扩大或缩小其中一种颜色的面积，以形成面积之间的悬殊差别，这样就可以通过面积对比明确颜色在作品中的主次地位。面积调和的另一种方法是将其中一种颜色的面积分为多种大小不同的颜色，但是不改变面积的总和，这样也可以取得画面的调和。

第2章
配色设计法则

简单来说，配色设计的主要目的是让画面更美观，各种颜色看起来和谐统一，不会产生纷繁杂乱的感觉。配色设计的过程实际上就是在对色彩进行不断地对比与调和，为完成特定的视觉效果或目的，对多种色彩进行合理的选择与搭配。本章主要介绍配色设计的一些准则、方法和技巧，在配色设计中应用本章所讲的内容，可以更好地完成配色设计工作。

2.1 配色设计的整体原则

由于民族、地域、文化、时代和行业等多种因素的差异，将会导致具体的配色设计有所不同。然而，无论哪种类型的配色设计，都必定遵循一些最基本的原则。

2.1.1 主次

"主次"决定着画面中色彩的主次地位或重要程度，这是配色设计中最需要注意的基本原则。如果想让作品体现炎热或温暖的感觉，那就必须让红色或橙色系的色彩占主导地位，否则如果让冷色系色彩占主导地位，就会与设计本意大相径庭。

色彩的主次可以包含色相、明度、纯度、面积和位置等多个方面。画面中包含的色彩越多，越应该处理好色彩的主次关系，否则会使画面杂乱无章，无法明确体现出设计的意图。

谈到主次原则，就应该了解一下主色、副色（辅助色）和衬色（点缀色）的概念。

- 主色：主色是画面中的主要色彩，通常是纯度最高的颜色，或是面积较大的颜色。
- 副色：副色是为了陪衬主色的色彩，通常放置在主色周围或相关位置上，副色的色彩的纯度和明度不能高于主色，否则就会喧宾夺主。
- 衬色：衬色是主色和副色之外的颜色，用于衬显画面的主题，因此，不能选择纯度或明度高的颜色作为衬色。

2.1.2 平衡

很多装饰图案都采用中心对称或轴对称的色彩布局方式，使画面看起来对称、平稳、庄严、纯朴，利用有秩序的色彩设计使画面平衡稳固，但是这类色彩设计方式也会给人以单调、呆板之感。

如果将这种静态的对称平衡改为视觉上的动态平衡，则可以获得更好的视觉效果，会让画面生动、活泼、灵活、动感。通过对画面中不同色彩的明度深浅、纯度强弱、面积大小、位置等多个方面进行调整，可以让色彩在视觉上构成非对称的量感平衡。

色彩的量感平衡具有以下几个特点：

- 对比强烈的运动对象，色彩的量感大于对比弱的、静止的对象。

- 纯度高、明度强、暖色系、面积大、轮廓整齐清晰的对象，色彩量感相对较重，反之则较轻。
- 相同位置上色彩的量感较轻。蓝色在画面上方的色彩量感比在画面下方要轻，这种感觉来自于大自然中的天空和大海，一个在天上飘着显得很轻，一个在地下沉着显得很重，正如画面的上方和下方。

色彩在画面中不同位置上相互呼应，也能使画面达到平衡的效果。"呼应"是指在画面的不同位置多次出现同一色彩或同一类色彩，以形成彼此呼应的关系，从而让画面更加和谐统一。由此可见，呼应与重复在调节画面平衡方面有着类似的作用。色彩呼应也可以是明度和纯度关系上的。

2.1.3　节奏

色彩的"节奏"借用的是音乐中的术语，该原则是指画面中色彩的色相、明度、纯度、形状、面积和位置等方面有规律的变化。"节奏"原则在配色设计中拥有多变的设计方法，包括层次、渐变、突变、重复等多种形式。运用节奏原则进行的配色设计，能使画面充满动感和活力，让画面拥有生命力。

层次

色彩的层次是在色相、明度、纯度、冷暖、面积和形状等多个方面进行综合对比和互相衬托下产生的，正如第 1 章介绍色彩对比的内容时所讨论的各种对比方式。

渐变

色彩的渐变是指色相、明度、纯度、冷暖、面积、形状和位置等多个方面进行有规律的排列所产生的逐级渐次变化效果，例如由灰到纯、由明到暗、由冷到暖、由大到小等的逐渐过渡。运用"渐变"可以让画面呈现出色彩递增或递减的变化形式。

渐变的级差大小决定了渐变节奏的强弱，级差过大或过小都会失去渐变的意义。级差是指相邻的两个渐变效果之间的差异等级。

突变

突变是指在色彩的秩序变化中，突然出现不合规律的变化因素，从而打破正常的节奏。突变可以是色彩上的改变，也可以是方向或形状上的改变。运用"突变"可以让画面跌宕起伏，给人留下强烈的印象。

重复

色彩的重复与渐变有些类似，不同之处在于，"重复"是对色相、明度、纯度、冷暖、面积和形状等多个方面进行单纯的复制，而前面介绍的渐变则是对这些因素进行递增或递减的逐级变化。运用"重复"可以让画面呈现出秩序和节奏的美感。

"重复"还包括多元重复，它由几个不同的要素按一定的规律排列组成，将一组要素在画面中重复出现，从而形成更大面积和单元的重复效果。多元重复可以让画面富于变化、气势宏伟。

2.1.4　点缀

"点缀"的效果可以形象比喻为"万花丛中一点红"，由此可知，画面中作为点缀的色彩面积通常不会很大，而且纯度较高，以使其在画面中鲜明、醒目。

运用"点缀"可以让画面变得活泼，还可以让画面中的重要内容轻易被人察觉。设计时需要控制好点缀的面积大小，面积过大会破坏画面的整体和谐，面积过小会被周围的色彩同化和吞噬，从而失去点缀的意义。

2.2　协调统一的配色设计

配色设计有很多方法和技巧，但是让画面中的所有色彩达到协调统一的效果，有时也并非易事。"舒服的配色""看着难受的配色"，这里的"舒服"和"难受"指的就是色彩搭配是否协调。协调的配色能让人心情舒畅和平静，不协调的配色会给人带来紧张、烦躁之感。因此，如何通过配色设计使画面中的各种色彩达到协调统一的效果是非常重要的。本节将介绍协调统一配色设计的常用方法。

2.2.1 色相一致的配色

色相一致的配色是指使用同类色进行的配色。由于相似色的色相差异不是很大，因此，也可作为色相一致的配色方案。使用同类色或相似色进行配色，可以让画面达到最大程度的协调。

使用同类色进行配色时，可以通过改变色相的明度或纯度让画面富有层次感，从而避免过度的生硬和单调。

使用相似色时，由于颜色相近，因此也可以使画面协调统一。

色相一致的配色也有其缺点，主要是单一的配色会导致画面单调，缺乏活力。

2.2.2 明度一致的配色

明度的强弱是最容易被人所感觉到的。无论使用什么色相，保持所有色相具有相同的明度，可以让所有颜色处于同一平面且使画面平衡。

进行明度一致的配色时需要注意，由于不同的色彩本身就存在明度差异，因此不能直接将所有色彩的明度都设置为相同的数值，而是要根据色彩自身明度的差异有所区别地进行设置。

明度一致的配色不会出现强弱和对比，因此，不适用于需要引人注目的设计，例如广告和警示标志。

2.2.3 纯度一致的配色

纯度决定了颜色的鲜艳程度。纯度高的颜色让人觉得有精神，纯度低的颜色让人觉得稳重、低沉。如果画面中的多种色彩具有不同的纯度，将会让画面处于散漫杂乱的状态。使用纯度一致的配色则可以使画面协调统一。

统一使用纯度高的多种颜色，会使画面产生强烈的刺激，给人以热闹喜悦之感。在这种情况下如果减少用色数量，则会体现强有力的感觉。

统一使用纯度低的多种颜色，可以让画面变得暗淡，呈现出沉稳平静的感觉。

2.2.4 使用渐变色营造层次感

使用"节奏"原则中的"渐变"设计形式，可以让画面体现出有秩序的美感。渐变色通常是用作连接对比强烈的两种颜色之间的桥梁。例如，明度差异较大的红色和黄色，可以通过在其间设置渐变色来减弱两种颜色的强烈对比。

2.2.5 使用强调色增加趣味性

使用前面介绍的配色方法，可以设计出让画面协调统一的色彩，但是会给人以平淡、单调的感觉。为了增加画面的趣味性，可以在配色设计中加入强调色。

作为强调色的颜色应该满足以下几个条件：

- 为了完全发挥强调色的作用，应该选择与背景色互补的颜色作为强调色。
- 强调色的纯度要高。纯度低的颜色会被周围的颜色埋没，无法起到强调的作用。
- 强调色的明度不应该过高。高明度的颜色在明亮的背景下辨识度较低，在昏暗的背景下会由于偏白而被忽略。
- 强调色的颜色在画面中的用量不宜过多。用量过多的强调色会让画面变得繁杂而失去协调性。

2.2.6 使对比强烈的色彩变得和谐统一

如果画面中必须使用强烈对比的颜色，但是又希望在这种情况下让画面尽可能和谐统一，那么可以在强烈对比的两种颜色中都加入另一种颜色，或者两种颜色都加入彼此的颜色，从而形成互相呼应。由于强烈对比的两种颜色中都包含一定量的另一种颜色，因此，画面的整体色彩会变得更加和谐。

2.2.7 从大自然获得协调的配色

大自然就是色彩搭配大师，除了应用配色规则进行配色设计之外，还可以从大自然获得协调的配色。

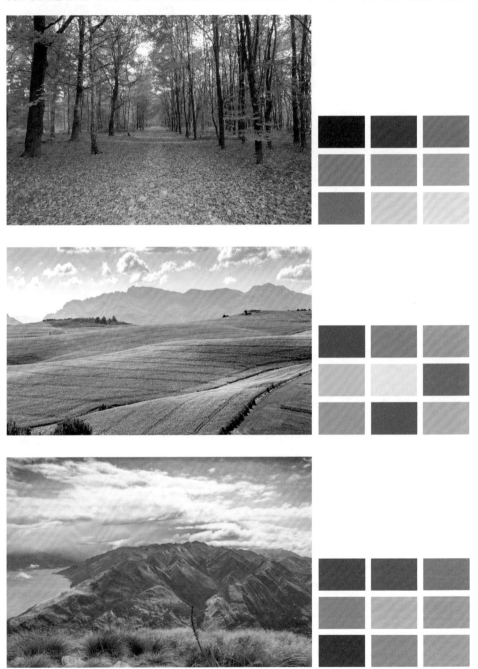

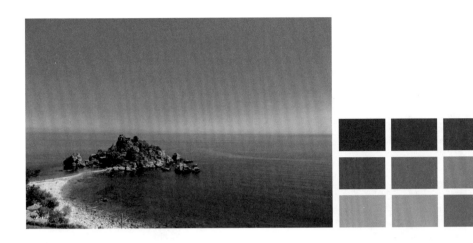

2.3　强调对比的配色设计

协调统一的配色固然非常重要，但是在很多设计场合，需要增强画面的视觉冲击力以引人注目，此时就需要加大色彩之间的对比效果。但是需要注意，画面的整体效果仍然要保持协调统一，色彩的强调对比只出现在需要这种效果的局部位置。本节将介绍强调对比配色设计的常用方法。

2.3.1　色相、明度和纯度对比的配色

色相对比、明度对比、纯度对比在第 1 章讲解色彩对比与调和时已做过详细介绍，因此这里就不再进行过多的讨论。总之，为了让画面呈现对比效果，色相对比、明度对比和纯度对比是行之有效的 3 种基本方法。

在使用这 3 种方法进行配色设计时，需要注意以下 4 点：

（1）使用互补色的颜色组合来表现对比效果时，如果颜色的纯度高，将会产生光晕现象，即两种颜色的边界处看上去存在其他颜色。光晕是由色彩残像引起的。解决这个问题的方法是降低其中一种颜色的纯度。

（2）当一种颜色与高明度的颜色组合时，这种颜色看上去会比实际的明度低；当一种颜色与低明度的颜色组合时，这种颜色看上去会比实际的明度高。

（3）在进行明度对比的配色时，为了让文字或商标等内容能够清晰显示、易于识别，应该加大这些内容与背景的明度差。

（4）在进行纯度对比的配色时，最好避免过度使用高纯度的颜色，以免画面显得花哨低俗。如果想让高纯度颜色的效果最大化，应该降低画面中其他颜色的纯度。

2.3.2 前进色与后退色

不同的颜色组合在一起，会给人带来前进或后退的感受。在服装搭配时经常会听到"穿 xx 颜色的外套显胖"之类的话语，这很好地说明了不同颜色看起来会具有膨胀或收缩的感觉。

通常高明度、高纯度的颜色会产生前进感，看上去比实际的尺寸大。低明度、低纯度的颜色会产生后退感，看上去比实际的尺寸小。冷暖色也是同样的道理，暖色系的颜色有前进感，冷色系的颜色有后退感。

在配色设计中可以利用颜色的这种特性来进行有目的的设计。

2.4　色调配色设计

色调是指一个作品中所有色彩及其意象的整体倾向。从色彩的 3 个基本属性来说，色调是指色相、明度和纯度的不同组合，在色相、明度、纯度这 3 个要素中，某种要素起主导作用，就称为某种色调。色调在配色设计中能对画面的整体感受起决定性的作用。

2.4.1 色调分类

3 种最基本的色调是：明色调、中间色调和暗色调。明色调是指在纯色中加入白色，中间色调是指在纯色中加入灰色，暗色调是指在纯色中加入黑色。

通过继续单一或综合地改变纯度和明度，可以从 3 种基本色调延伸出其他色调。例如，在明色调中加入白色得到淡色调，在淡色调的颜色中加入黑色得到淡浊色调，其他色调以此类推。

在开始配色设计之前，首先应该根据作品的内容和想要表达的目标意象，来确定配色的基调。色彩是千变万化的，但是色调是固定的几种类型，每一类色调表示固定的情感和意象，也就是说，每一类色调的效果是绝对的。这样就很容易确定画面的基本色调，同时也更容易基于"色调"与其他人进行准确的交流。

2.4.2　纯色调

纯色调是最基本的色调，由纯色组成，因此，这种色调具有最高的纯度。纯色调可以表现稳定、健康、开放的感觉，杂志、网页、产品设计、室内设计通常以纯色调为主。

2.4.3　明色调

在纯色中加入白色可以得到明色调。由于明色调中包含白色，使得明色调表现出干净、清爽、明快的感觉。儿童、女性、家居设计等领域通常以明色调为主。

2.4.4 暗色调

在纯色中加入黑色可以得到暗色调。由于暗色调中包含黑色，使得暗色调蕴含了黑色的力量与神秘，同时表现出庄重与气势的感觉。服装、男性、汽车、科技等领域通常以暗色调为主。

2.4.5 浊色调

在纯色中加入灰色可以得到浊色调。由于浊色调中包含灰色，使得浊色调表现出稳重、成熟、冷静、朴素的感觉。视频、印刷等领域通常以浊色调为主。

2.4.6　淡色调

　　在明色调色彩中加入白色可以得到淡色调。换句话说，在纯色中加入大量的白色就可以得到淡色调。由于淡色调中包含大量的白色，使得淡色调表现出纯净、轻快、宁静、平淡的感觉。也正因为淡色调的这些特点，所以通常不会使用淡色调作为画面的主色。

第3章
红色系配色设计

本章主要介绍红色系的配色设计，包括红色、深红色、朱红色、洋红色、品红色、紫红色、绯红色、宝石红、玫瑰红、山茶红、土红色和酒红色等不同类型的红色与其他颜色之间的搭配。为了体现红色是配色的主体，会将每个配色方案的背景色以大面积红色呈现出来，但这并不表示在实际的配色设计中一定要将红色设置为背景色。

红色	深红色	朱红色	洋红色
品红色	紫红色	绯红色	宝石红
玫瑰红	山茶红	土红色	酒红色

3.1 红色

颜色值					色彩意象
CMYK	C0	M100	Y100	K0	炎热、热情、冲动
RGB	R230	G0	B18		

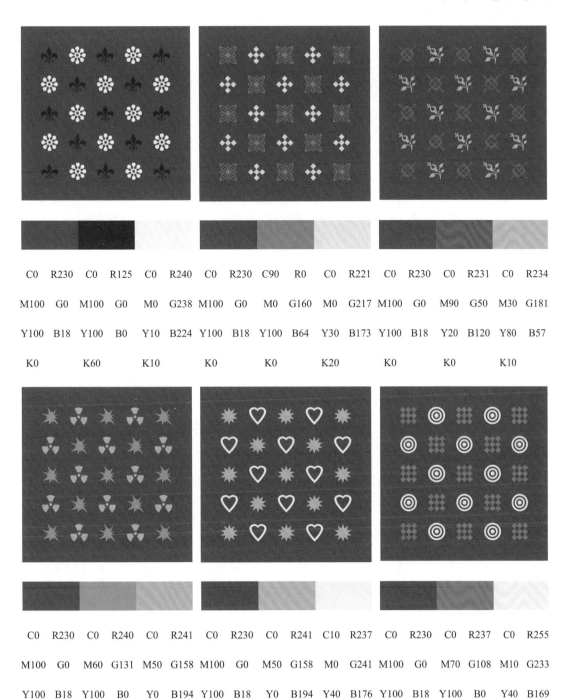

C0	R230	C0	R125	C0	R240	C0	R230	C90	R0	C0	R221	C0	R230	C0	R231	C0	R234
M100	G0	M100	G0	M0	G238	M100	G0	M0	G160	M0	G217	M100	G0	M90	G50	M30	G181
Y100	B18	Y100	B0	Y10	B224	Y100	B18	Y100	B64	Y30	B173	Y100	B18	Y20	B120	Y80	B57
K0		K60		K10		K0		K0		K20		K0		K0		K10	

C0	R230	C0	R240	C0	R241	C0	R230	C0	R241	C10	R237	C0	R230	C0	R237	C0	R255
M100	G0	M60	G131	M50	G158	M100	G0	M50	G158	M0	G241	M100	G0	M70	G108	M10	G233
Y100	B18	Y100	B0	Y0	B194	Y100	B18	Y0	B194	Y40	B176	Y100	B18	Y100	B0	Y40	B169
K0		K0		K0		K0		K0		K0		K0		K0		K0	

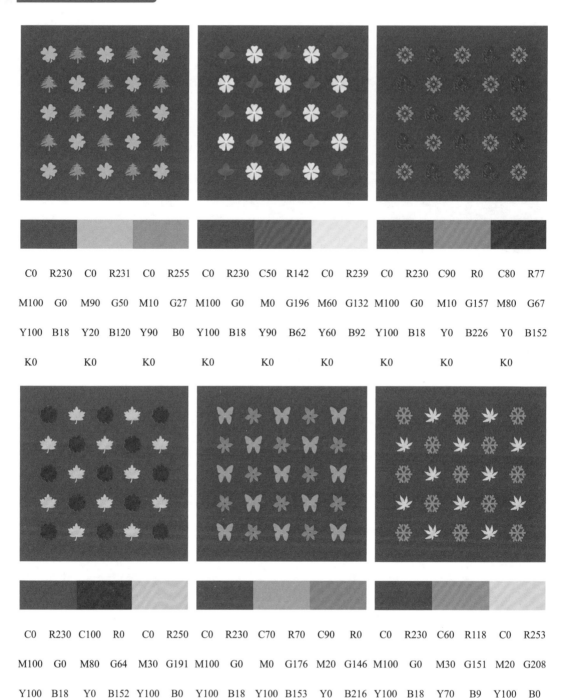

C0	R230	C0	R231	C0	R255	C0	R230	C50	R142	C0	R239	C0	R230	C90	R0	C80	R77
M100	G0	M90	G50	M10	G27	M100	G0	M0	G196	M60	G132	M100	G0	M10	G157	M80	G67
Y100	B18	Y20	B120	Y90	B0	Y100	B18	Y90	B62	Y60	B92	Y100	B18	Y0	B226	Y0	B152
K0		K0		K0		K0		K0		K0		K0		K0		K0	

C0	R230	C100	R0	C0	R250	C0	R230	C70	R70	C90	R0	C0	R230	C60	R118	C0	R253
M100	G0	M80	G64	M30	G191	M100	G0	M0	G176	M20	G146	M100	G0	M30	G151	M20	G208
Y100	B18	Y0	B152	Y100	B0	Y100	B18	Y100	B153	Y0	B216	Y100	B18	Y70	B9	Y100	B0
K0		K0		K0		K0		K0		K0		K0		K0		K0	

3.2　深红色

颜色值					色彩意象
CMYK	C0	M100	Y100	K10	活力、能量、强烈
RGB	R216	G0	B15		

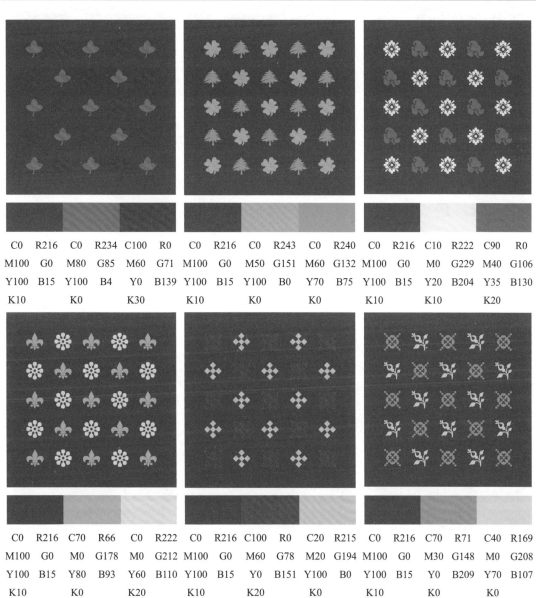

C0	R216	C0	R234	C100	R0	C0	R216	C0	R243	C0	R240	C0	R216	C10	R222	C90	R0
M100	G0	M80	G85	M60	G71	M100	G0	M50	G151	M60	G132	M100	G0	M0	G229	M40	G106
Y100	B15	Y100	B4	Y0	B139	Y100	B15	Y100	B0	Y70	B75	Y100	B15	Y20	B204	Y35	B130
K10		K0		K30		K10		K0		K0		K10		K10		K20	

C0	R216	C70	R66	C0	R222	C0	R216	C100	R0	C20	R215	C0	R216	C70	R71	C40	R169
M100	G0	M0	G178	M0	G212	M100	G0	M60	G78	M20	G194	M100	G0	M30	G148	M0	G208
Y100	B15	Y80	B93	Y60	B110	Y100	B15	Y0	B151	Y100	B0	Y100	B15	Y0	B209	Y70	B107
K10		K0		K20		K10		K20		K0		K10		K0		K0	

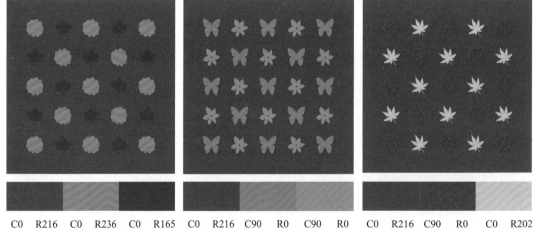

C0	R216	C0	R236	C0	R165	C0	R216	C90	R0	C90	R0	C0	R216	C90	R0	C0	R202
M100	G0	M70	G110	M90	G32	M100	G0	M0	G146	M0	G164	M100	G0	M50	G94	M0	G195
Y100	B15	Y50	B101	Y60	B49	Y100	B15	Y10	B192	Y50	B150	Y100	B15	Y90	B59	Y50	B121
K10		K0		K40		K10		K20		K0		K10		K20		K30	

3.3　朱红色

颜色值				色彩意象	
CMYK	C0	M85	Y85	K0	活力、轻快、兴奋
RGB	R233	G71	B41		

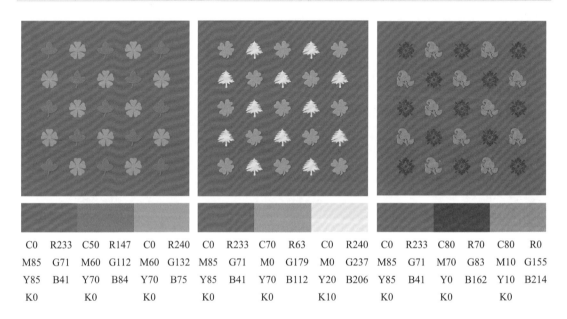

C0	R233	C50	R147	C0	R240	C0	R233	C70	R63	C0	R240	C0	R233	C80	R70	C80	R0
M85	G71	M60	G112	M60	G132	M85	G71	M0	G179	M0	G237	M85	G71	M70	G83	M10	G155
Y85	B41	Y70	B84	Y70	B75	Y85	B41	Y70	B112	Y20	B206	Y85	B41	Y0	B162	Y10	B214
K0		K0		K0		K0		K0		K10		K0		K0		K0	

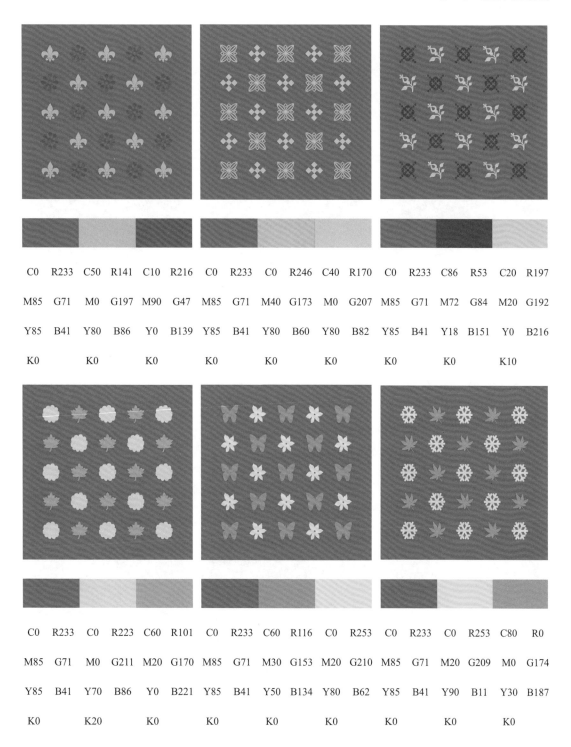

C0	R233	C50	R141	C10	R216
M85	G71	M0	G197	M90	G47
Y85	B41	Y80	B86	Y0	B139
K0		K0		K0	

C0	R233	C0	R246	C40	R170
M85	G71	M40	G173	M0	G207
Y85	B41	Y80	B60	Y80	B82
K0		K0		K0	

C0	R233	C86	R53	C20	R197
M85	G71	M72	G84	M20	G192
Y85	B41	Y18	B151	Y0	B216
K0		K0		K10	

C0	R233	C0	R223	C60	R101
M85	G71	M0	G211	M20	G170
Y85	B41	Y70	B86	Y0	B221
K0		K20		K0	

C0	R233	C60	R116	C0	R253
M85	G71	M30	G153	M20	G210
Y85	B41	Y50	B134	Y80	B62
K0		K0		K0	

C0	R233	C0	R253	C80	R0
M85	G71	M20	G209	M0	G174
Y85	B41	Y90	B11	Y30	B187
K0		K0		K0	

3.4 洋红色

颜色值					色彩意象
CMYK	C0	M100	Y60	K10	愉快、活力、华丽
RGB	R215	G0	B64		

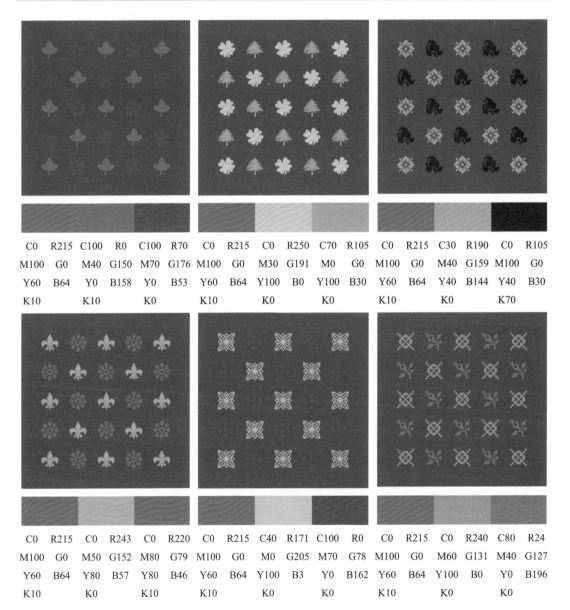

C0	R215	C100	R0	C100	R70
M100	G0	M40	G150	M70	G176
Y60	B64	Y0	B158	Y0	B53
K10		K10		K0	

C0	R215	C0	R250	C70	R105
M100	G0	M30	G191	M0	G0
Y60	B64	Y100	B0	Y100	B30
K10		K0		K0	

C0	R215	C30	R190	C0	R105
M100	G0	M40	G159	M100	G0
Y60	B64	Y40	B144	Y40	B30
K10		K0		K70	

C0	R215	C0	R243	C0	R220
M100	G0	M50	G152	M80	G79
Y60	B64	Y80	B57	Y80	B46
K10		K0		K10	

C0	R215	C40	R171	C100	R0
M100	G0	M0	G205	M70	G78
Y60	B64	Y100	B3	Y0	B162
K10		K0		K0	

C0	R215	C0	R240	C80	R24
M100	G0	M60	G131	M40	G127
Y60	B64	Y100	B0	Y0	B196
K10		K0		K0	

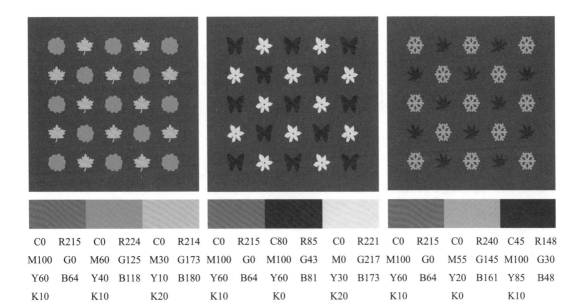

C0	R215	C0	R224	C0	R214	C0	R215	C80	R85	C0	R221	C0	R215	C0	R240	C45	R148
M100	G0	M60	G125	M30	G173	M100	G0	M100	G43	M0	G217	M100	G0	M55	G145	M100	G30
Y60	B64	Y40	B118	Y10	B180	Y60	B64	Y60	B81	Y30	B173	Y60	B64	Y20	B161	Y85	B48
K10		K10		K20		K10		K0		K20		K10		K0		K10	

3.5　品红色

颜色值				色彩意象	
CMYK	C15	M100	Y20	K0	
RGB	R207	G0	B112		艳丽、刺激、热情

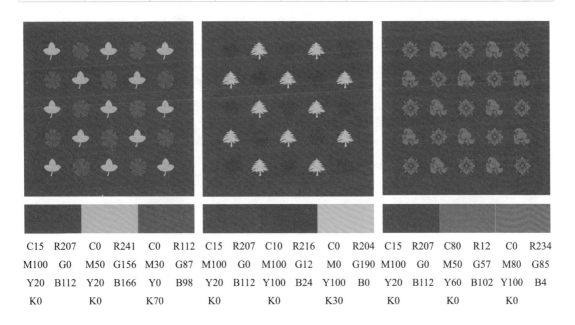

C15	R207	C0	R241	C0	R112	C15	R207	C10	R216	C0	R204	C15	R207	C80	R12	C0	R234
M100	G0	M50	G156	M30	G87	M100	G0	M100	G12	M0	G190	M100	G0	M50	G57	M80	G85
Y20	B112	Y20	B166	Y0	B98	Y20	B112	Y100	B24	Y100	B0	Y20	B112	Y60	B102	Y100	B4
K0		K0		K70		K0		K0		K30		K0		K0		K0	

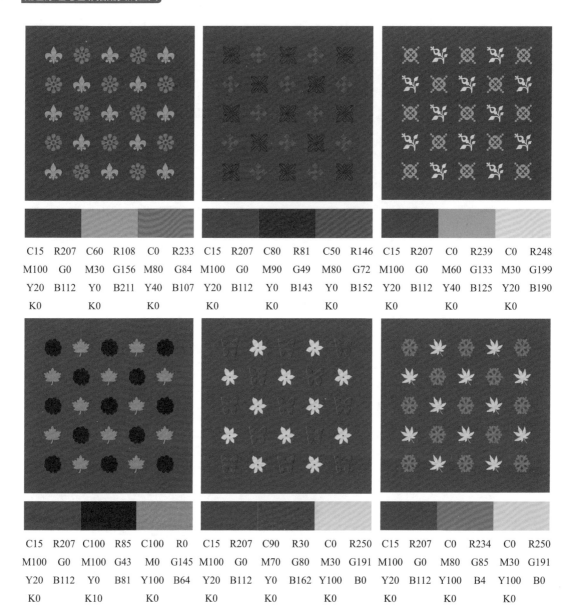

C15	R207	C60	R108	C0	R233	C15	R207	C80	R81	C50	R146	C15	R207	C0	R239	C0	R248
M100	G0	M30	G156	M80	G84	M100	G0	M90	G49	M80	G72	M100	G0	M60	G133	M30	G199
Y20	B112	Y0	B211	Y40	B107	Y20	B112	Y0	B143	Y0	B152	Y20	B112	Y40	B125	Y20	B190
K0		K0		K0		K0		K0		K0		K0		K0		K0	

C15	R207	C100	R85	C100	R0	C15	R207	C90	R30	C0	R250	C15	R207	C0	R234	C0	R250
M100	G0	M100	G43	M0	G145	M100	G0	M70	G80	M30	G191	M100	G0	M80	G85	M30	G191
Y20	B112	Y0	B81	Y100	B64	Y20	B112	Y0	B162	Y100	B0	Y20	B112	Y100	B4	Y100	B0
K0		K10		K0		K0		K0		K0		K0		K0		K0	

3.6 紫红色

颜色值					色彩意象
CMYK	C10	M50	Y0	K0	优雅、高贵、梦幻
RGB	R225	G152	B192		

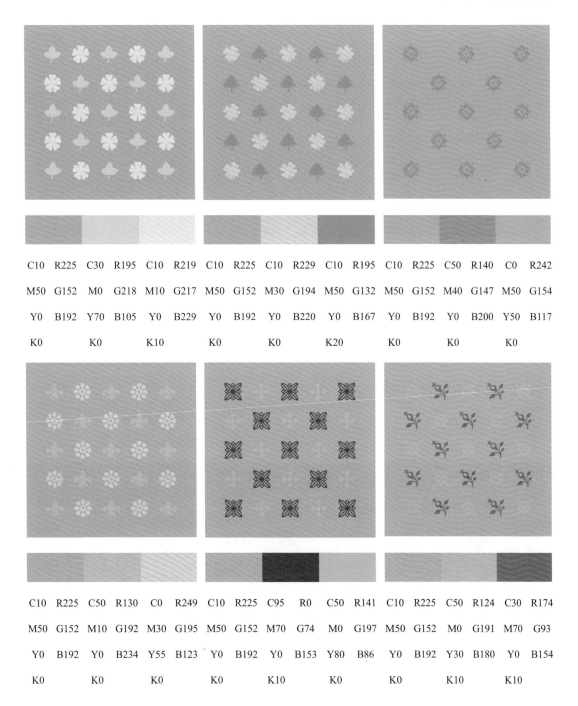

C10	R225	C30	R195	C10	R219	C10	R225	C10	R229	C10	R195	C10	R225	C50	R140	C0	R242
M50	G152	M0	G218	M10	G217	M50	G152	M30	G194	M50	G132	M50	G152	M40	G147	M50	G154
Y0	B192	Y70	B105	Y0	B229	Y0	B192	Y0	B220	Y0	B167	Y0	B192	Y0	B200	Y50	B117
K0		K0		K10		K0		K0		K20		K0		K0		K0	

C10	R225	C50	R130	C0	R249	C10	R225	C95	R0	C50	R141	C10	R225	C50	R124	C30	R174
M50	G152	M10	G192	M30	G195	M50	G152	M70	G74	M0	G197	M50	G152	M0	G191	M70	G93
Y0	B192	Y0	B234	Y55	B123	Y0	B192	Y0	B153	Y80	B86	Y0	B192	Y30	B180	Y0	B154
K0		K0		K0		K0		K10		K0		K0		K10		K10	

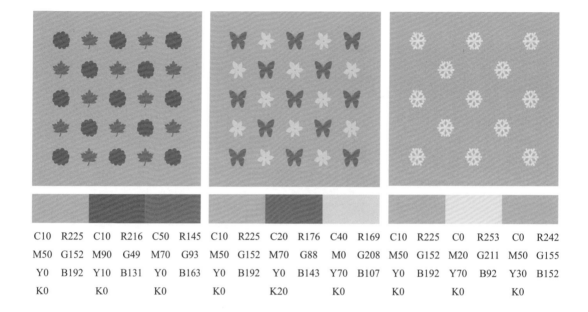

C10	R225	C10	R216	C50	R145	C10	R225	C20	R176	C40	R169	C10	R225	C0	R253	C0	R242
M50	G152	M90	G49	M70	G93	M50	G152	M70	G88	M0	G208	M50	G152	M20	G211	M50	G155
Y0	B192	Y10	B131	Y0	B163	Y0	B192	Y0	B143	Y70	B107	Y0	B192	Y70	B92	Y30	B152
K0		K0		K0		K0		K20		K0		K0		K0		K0	

3.7 绯红色

颜色值				色彩意象			
CMYK	C0	M100	Y65	K40	沉稳、成熟、高贵		
RGB	R164	G0	B39				

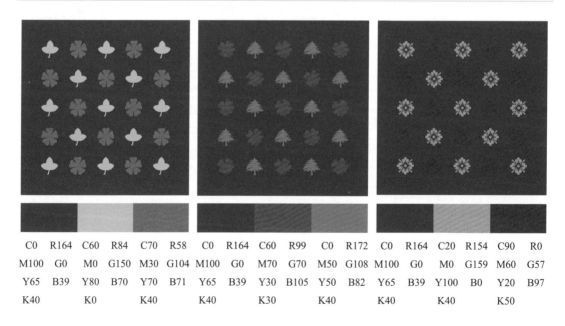

C0	R164	C60	R84	C70	R58	C0	R164	C60	R99	C0	R172	C0	R164	C20	R154	C90	R0
M100	G0	M0	G150	M30	G104	M100	G0	M70	G70	M50	G108	M100	G0	M0	G159	M60	G57
Y65	B39	Y80	B70	Y70	B71	Y65	B39	Y30	B105	Y50	B82	Y65	B39	Y100	B0	Y20	B97
K40		K0		K40		K40		K30		K40		K40		K40		K50	

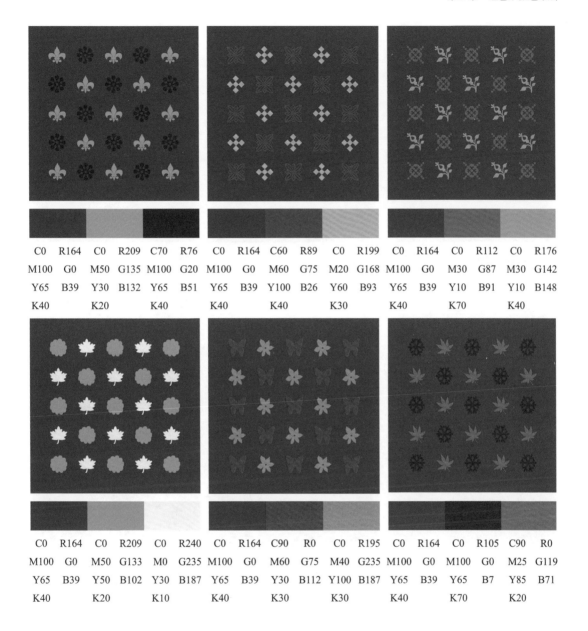

C0	R164	C0	R209	C70	R76
M100	G0	M50	G135	M100	G20
Y65	B39	Y30	B132	Y65	B51
K40		K20		K40	

C0	R164	C60	R89	C0	R199
M100	G0	M60	G75	M20	G168
Y65	B39	Y100	B26	Y60	B93
K40		K40		K30	

C0	R164	C0	R112	C0	R176
M100	G0	M30	G87	M30	G142
Y65	B39	Y10	B91	Y10	B148
K40		K70		K40	

C0	R164	C0	R209	C0	R240
M100	G0	M50	G133	M0	G235
Y65	B39	Y50	B102	Y30	B187
K40		K20		K10	

C0	R164	C90	R0	C0	R195
M100	G0	M60	G75	M40	G235
Y65	B39	Y30	B112	Y100	B187
K40		K30		K30	

C0	R164	C0	R105	C90	R0
M100	G0	M100	G0	M25	G119
Y65	B39	Y65	B7	Y85	B71
K40		K70		K20	

3.8　宝石红

颜色值				色彩意象	
CMYK	C20	M100	Y50	K0	高贵、旺盛、爽快
RGB	R200	G8	B82		

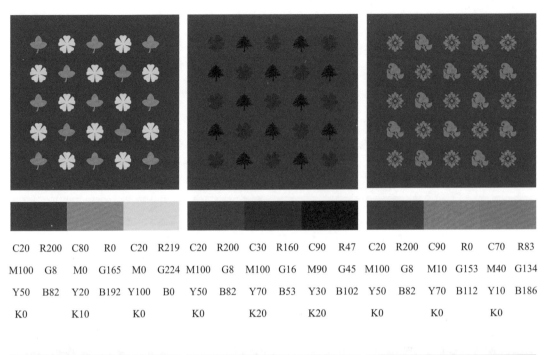

C20	R200	C80	R0	C20	R219	C20	R200	C30	R160	C90	R47	C20	R200	C90	R0	C70	R83
M100	G8	M0	G165	M0	G224	M100	G8	M100	G16	M90	G45	M100	G8	M10	G153	M40	G134
Y50	B82	Y20	B192	Y100	B0	Y50	B82	Y70	B53	Y30	B102	Y50	B82	Y70	B112	Y10	B186
K0		K10		K0		K0		K20		K20		K0		K0		K0	

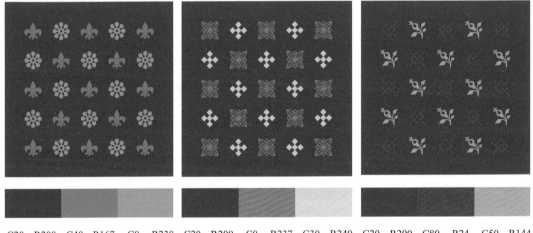

C20	R200	C40	R167	C0	R238	C20	R200	C0	R237	C30	R240	C20	R200	C80	R24	C50	R144
M100	G8	M60	G117	M60	G134	M100	G8	M70	G109	M0	G235	M100	G8	M30	G98	M10	G184
Y50	B82	Y10	B166	Y20	B154	Y50	B82	Y90	B32	Y0	B187	Y50	B82	Y100	B37	Y100	B33
K0		K0		K0		K0		K0		K10		K0		K40		K0	

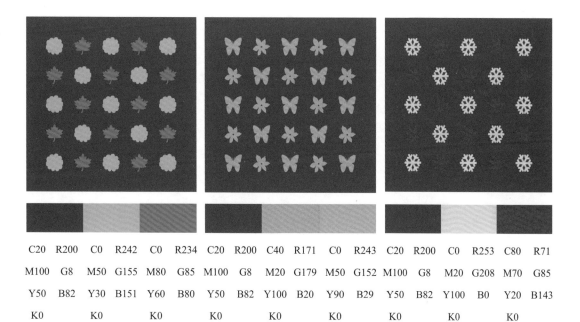

C20	R200	C0	R242	C0	R234	C20	R200	C40	R171	C0	R243	C20	R200	C0	R253	C80	R71
M100	G8	M50	G155	M80	G85	M100	G8	M20	G179	M50	G152	M100	G8	M20	G208	M70	G85
Y50	B82	Y30	B151	Y60	B80	Y50	B82	Y100	B20	Y90	B29	Y50	B82	Y100	B0	Y20	B143
K0		K0		K0		K0		K0		K0		K0		K0		K0	

3.9　玫瑰红

颜色值				色彩意象	
CMYK	C0	M95	Y35	K0	含蓄、典雅、华丽
RGB	R230	G28	B100		

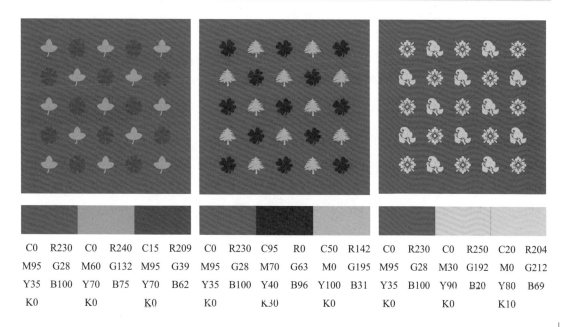

C0	R230	C0	R240	C15	R209	C0	R230	C95	R0	C50	R142	C0	R230	C0	R250	C20	R204
M95	G28	M60	G132	M95	G39	M95	G28	M70	G63	M0	G195	M95	G28	M30	G192	M0	G212
Y35	B100	Y70	B75	Y70	B62	Y35	B100	Y40	B96	Y100	B31	Y35	B100	Y90	B20	Y80	B69
K0		K0		K0		K0		K30		K0		K0		K0		K10	

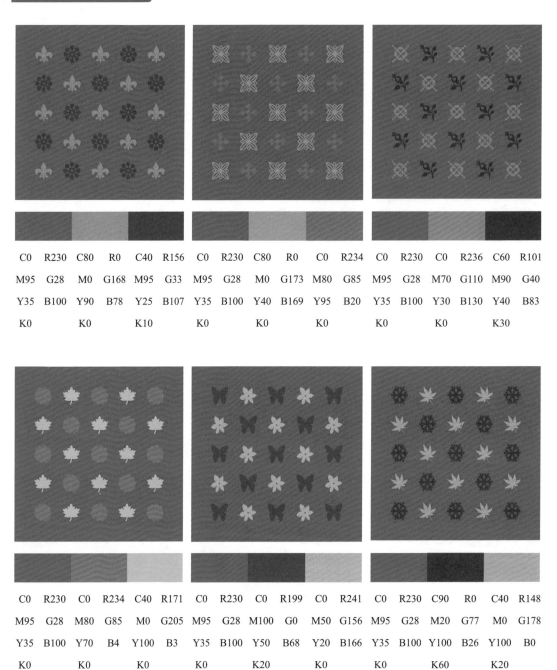

C0	R230	C80	R0	C40	R156
M95	G28	M0	G168	M95	G33
Y35	B100	Y90	B78	Y25	B107
K0		K0		K10	

C0	R230	C80	R0	C0	R234
M95	G28	M0	G173	M80	G85
Y35	B100	Y40	B169	Y95	B20
K0		K0		K0	

C0	R230	C0	R236	C60	R101
M95	G28	M70	G110	M90	G40
Y35	B100	Y30	B130	Y40	B83
K0		K0		K30	

C0	R230	C0	R234	C40	R171
M95	G28	M80	G85	M0	G205
Y35	B100	Y70	B4	Y100	B3
K0		K0		K0	

C0	R230	C0	R199	C0	R241
M95	G28	M100	G0	M50	G156
Y35	B100	Y50	B68	Y20	B166
K0		K20		K0	

C0	R230	C90	R0	C40	R148
M95	G28	M20	G77	M0	G178
Y35	B100	Y100	B26	Y100	B0
K0		K60		K20	

3.10　山茶红

颜色值				色彩意象	
CMYK	C0	M75	Y35	K10	放松、治愈、成熟
RGB	R220	G91	B111		

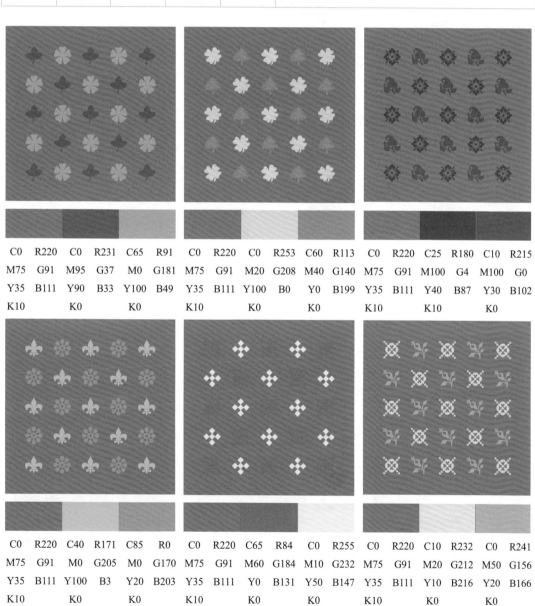

C0	R220	C0	R231	C65	R91
M75	G91	M95	G37	M0	G181
Y35	B111	Y90	B33	Y100	B49
K10		K0		K0	

C0	R220	C0	R253	C60	R113
M75	G91	M20	G208	M40	G140
Y35	B111	Y100	B0	Y0	B199
K10		K0		K0	

C0	R220	C25	R180	C10	R215
M75	G91	M100	G4	M100	G0
Y35	B111	Y40	B87	Y30	B102
K10		K10		K0	

C0	R220	C40	R171	C85	R0
M75	G91	M0	G205	M0	G170
Y35	B111	Y100	B3	Y20	B203
K10		K0		K0	

C0	R220	C65	R84	C0	R255
M75	G91	M60	G184	M10	G232
Y35	B111	Y0	B131	Y50	B147
K10		K0		K0	

C0	R220	C10	R232	C0	R241
M75	G91	M20	G212	M50	G156
Y35	B111	Y10	B216	Y20	B166
K10		K0		K0	

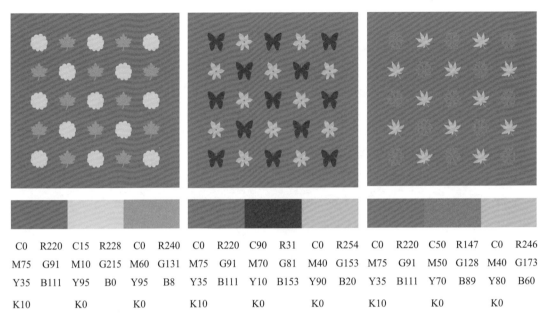

C0	R220	C15	R228	C0	R240	C0	R220	C90	R31	C0	R254	C0	R220	C50	R147	C0	R246
M75	G91	M10	G215	M60	G131	M75	G91	M70	G81	M40	G153	M75	G91	M50	G128	M40	G173
Y35	B111	Y95	B0	Y95	B8	Y35	B111	Y10	B153	Y90	B20	Y35	B111	Y70	B89	Y80	B60
K10		K0		K0		K10		K0		K0		K10		K0		K0	

3.11　土红色

颜色值				色彩意象	
CMYK	C15	M60	Y30	K15	柔和、优雅、稳重
RGB	R194	G115	B127		

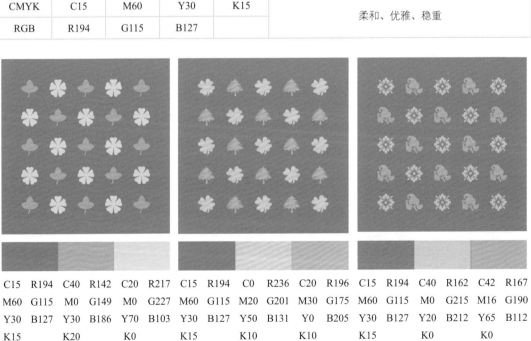

C15	R194	C40	R142	C20	R217	C15	R194	C0	R236	C20	R196	C15	R194	C40	R162	C42	R167
M60	G115	M0	G149	M0	G227	M60	G115	M20	G201	M30	G175	M60	G115	M0	G215	M16	G190
Y30	B127	Y30	B186	Y70	B103	Y30	B127	Y50	B131	Y0	B205	Y30	B127	Y20	B212	Y65	B112
K15		K20		K0		K15		K10		K10		K15		K0		K0	

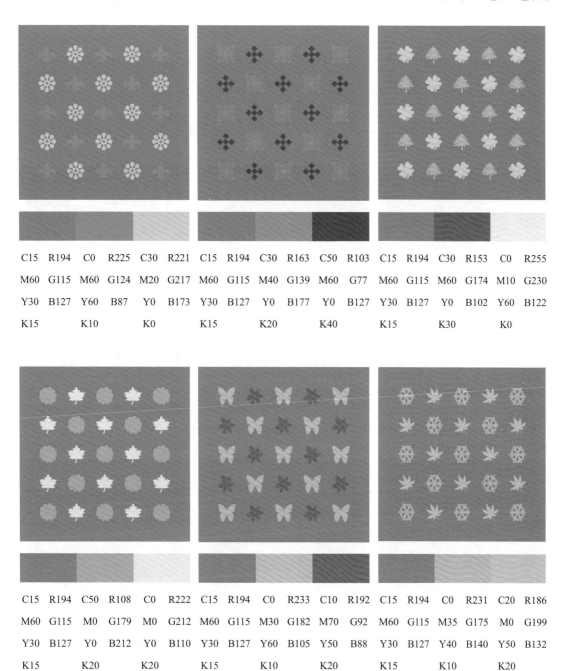

C15	R194	C0	R225	C30	R221
M60	G115	M60	G124	M20	G217
Y30	B127	Y60	B87	Y0	B173
K15		K10		K0	

C15	R194	C30	R163	C50	R103
M60	G115	M40	G139	M60	G77
Y30	B127	Y0	B177	Y0	B127
K15		K20		K40	

C15	R194	C30	R153	C0	R255
M60	G115	M60	G174	M10	G230
Y30	B127	Y0	B102	Y60	B122
K15		K30		K0	

C15	R194	C50	R108	C0	R222
M60	G115	M0	G179	M0	G212
Y30	B127	Y0	B212	Y0	B110
K15		K20		K20	

C15	R194	C0	R233	C10	R192
M60	G115	M30	G182	M70	G92
Y30	B127	Y60	B105	Y50	B88
K15		K10		K20	

C15	R194	C0	R231	C20	R186
M60	G115	M35	G175	M0	G199
Y30	B127	Y40	B140	Y50	B132
K15		K10		K20	

3.12 酒红色

颜色值				色彩意象	
CMYK	C60	M100	Y80	K30	沉稳、高贵、奢华
RGB	R102	G25	B45		

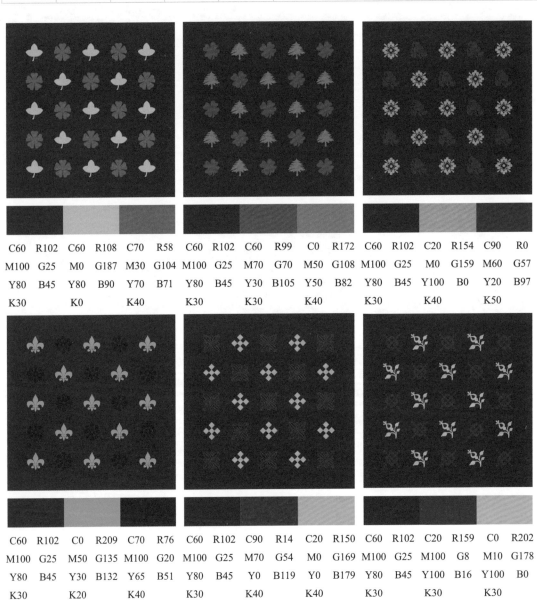

C60 R102	C60 R108	C70 R58	C60 R102	C60 R99	C0 R172
M100 G25	M0 G187	M30 G104	M100 G25	M70 G70	M50 G108
Y80 B45	Y80 B90	Y70 B71	Y80 B45	Y30 B105	Y50 B82
K30	K0	K40	K30	K30	K40

C60 R102	C20 R154	C90 R0			
M100 G25	M0 G159	M60 G57			
Y80 B45	Y100 B0	Y20 B97			
K30	K40	K50			

C60 R102	C0 R209	C70 R76	C60 R102	C90 R14	C20 R150
M100 G25	M50 G135	M100 G20	M100 G25	M70 G54	M0 G169
Y80 B45	Y30 B132	Y65 B51	Y80 B45	Y0 B119	Y0 B179
K30	K20	K40	K30	K40	K40

C60 R102	C20 R159	C0 R202			
M100 G25	M100 G8	M10 G178			
Y80 B45	Y100 B16	Y100 B0			
K30	K30	K30			

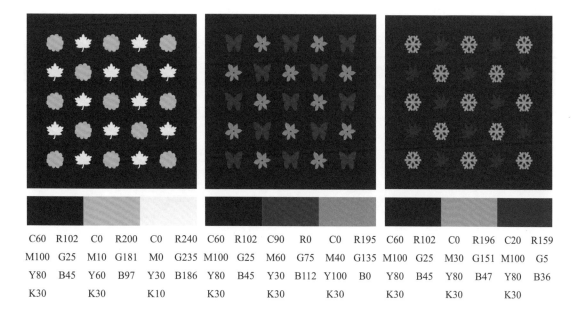

C60	R102	C0	R200	C0	R240	C60	R102	C90	R0	C0	R195	C60	R102	C0	R196	C20	R159
M100	G25	M10	G181	M0	G235	M100	G25	M60	G75	M40	G135	M100	G25	M30	G151	M100	G5
Y80	B45	Y60	B97	Y30	B186	Y80	B45	Y30	B112	Y100	B0	Y80	B45	Y80	B47	Y80	B36
K30		K30		K10		K30		K30		K30		K30		K30		K30	

第4章
橙色系配色设计

本章主要介绍橙色系的配色设计，包括橙色、橘黄色、柿子色、太阳橙、热带橙、蜂蜜色、杏黄色和浅土色等不同类型的橙色与其他颜色之间的搭配。为了体现橙色是配色的主体，会将每个配色方案的背景色以大面积橙色呈现出来，但这并不表示在实际的配色设计中一定要将橙色设置为背景色。

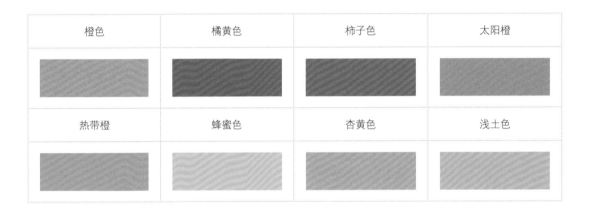

橙色	橘黄色	柿子色	太阳橙

热带橙	蜂蜜色	杏黄色	浅土色

4.1 橙色

颜色值					色彩意象
CMYK	C0	M50	Y100	K0	活泼、快乐、放松
RGB	R243	G152	B0		

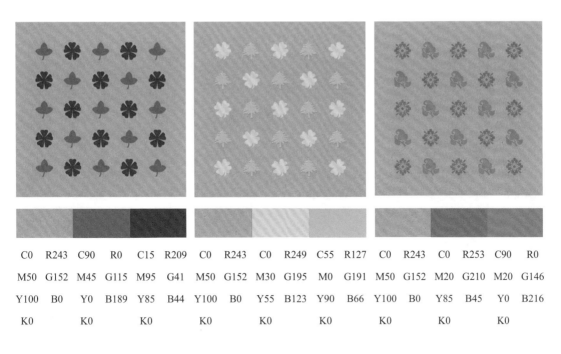

C0	R243	C90	R0	C15	R209
M50	G152	M45	G115	M95	G41
Y100	B0	Y0	B189	Y85	B44
K0		K0		K0	

C0	R243	C0	R249	C55	R127
M50	G152	M30	G195	M0	G191
Y100	B0	Y55	B123	Y90	B66
K0		K0		K0	

C0	R243	C0	R253	C90	R0
M50	G152	M20	G210	M20	G146
Y100	B0	Y85	B45	Y0	B216
K0		K0		K0	

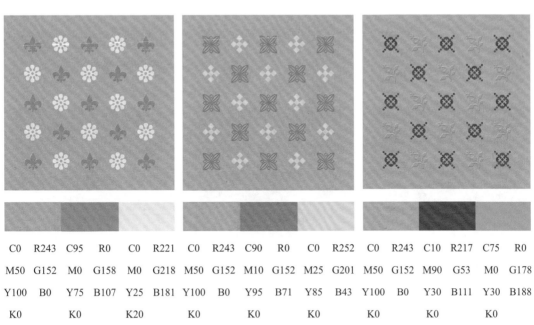

C0	R243	C95	R0	C0	R221
M50	G152	M0	G158	M0	G218
Y100	B0	Y75	B107	Y25	B181
K0		K0		K20	

C0	R243	C90	R0	C0	R252
M50	G152	M10	G152	M25	G201
Y100	B0	Y95	B71	Y85	B43
K0		K0		K0	

C0	R243	C10	R217	C75	R0
M50	G152	M90	G53	M0	G178
Y100	B0	Y30	B111	Y30	B188
K0		K0		K0	

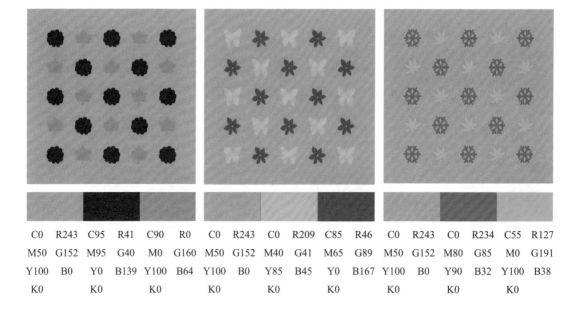

C0	R243	C95	R41	C90	R0	C0	R243	C0	R209	C85	R46	C0	R243	C0	R234	C55	R127
M50	G152	M95	G40	M0	G160	M50	G152	M40	G41	M65	G89	M50	G152	M80	G85	M0	G191
Y100	B0	Y0	B139	Y100	B64	Y100	B0	Y85	B45	Y0	B167	Y100	B0	Y90	B32	Y100	B38
K0		K0		K0		K0		K0		K0		K0		K0		K0	

4.2 橘黄色

颜色值				色彩意象	
CMYK	C0	M70	Y100	K0	成熟、动感、喜悦
RGB	R237	G109	B0		

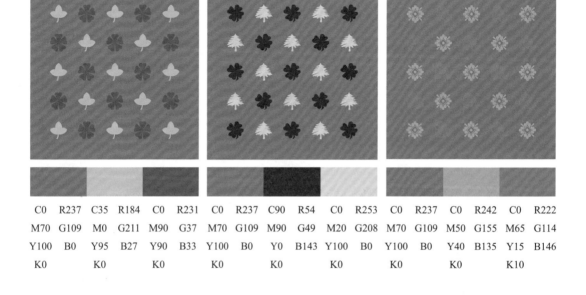

C0	R237	C35	R184	C0	R231	C0	R237	C90	R54	C0	R253	C0	R237	C0	R242	C0	R222
M70	G109	M0	G211	M90	G37	M70	G109	M90	G49	M20	G208	M70	G109	M50	G155	M65	G114
Y100	B0	Y95	B27	Y90	B33	Y100	B0	Y0	B143	Y100	B0	Y100	B0	Y40	B135	Y15	B146
K0		K0		K0		K0		K0		K0		K0		K0		K10	

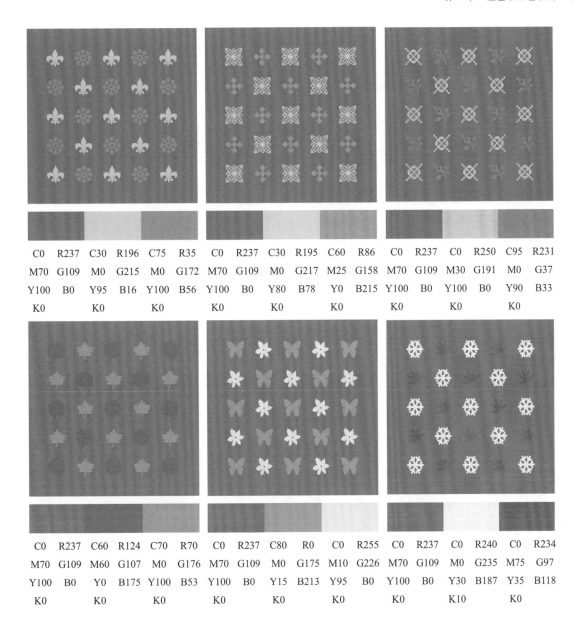

C0	R237	C30	R196	C75	R35
M70	G109	M0	G215	M0	G172
Y100	B0	Y95	B16	Y100	B56
K0		K0		K0	

C0	R237	C30	R195	C60	R86
M70	G109	M0	G217	M25	G158
Y100	B0	Y80	B78	Y0	B215
K0		K0		K0	

C0	R237	C0	R250	C95	R231
M70	G109	M30	G191	M0	G37
Y100	B0	Y100	B0	Y90	B33
K0		K0		K0	

C0	R237	C60	R124	C70	R70
M70	G109	M60	G107	M0	G176
Y100	B0	Y0	B175	Y100	B53
K0		K0		K0	

C0	R237	C80	R0	C0	R255
M70	G109	M0	G175	M10	G226
Y100	B0	Y15	B213	Y95	B0
K0		K0		K0	

C0	R237	C0	R240	C0	R234
M70	G109	M0	G235	M75	G97
Y100	B0	Y30	B187	Y35	B118
K0		K10		K0	

4.3　柿子色

颜色值				色彩意象	
CMYK	C0	M70	Y75	K0	欢快、活力、开朗
RGB	R237	G110	B61		

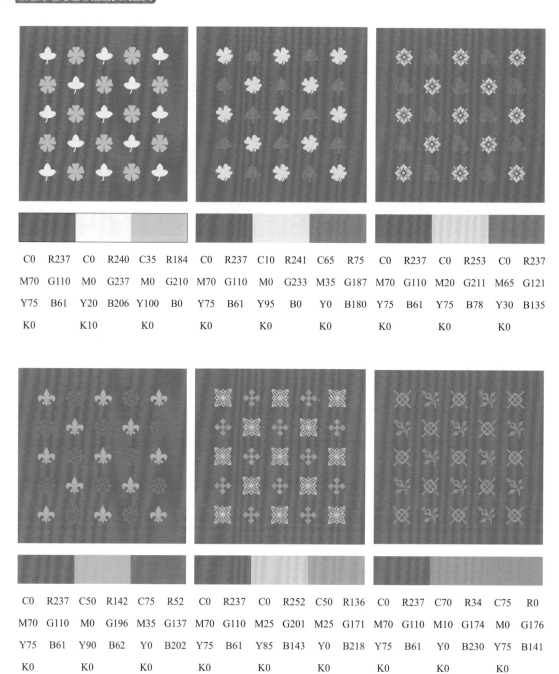

C0	R237	C0	R240	C35	R184	C0	R237	C10	R241	C65	R75	C0	R237	C0	R253	C0	R237
M70	G110	M0	G237	M0	G210	M70	G110	M0	G233	M35	G187	M70	G110	M20	G211	M65	G121
Y75	B61	Y20	B206	Y100	B0	Y75	B61	Y95	B0	Y0	B180	Y75	B61	Y75	B78	Y30	B135
K0		K10		K0		K0		K0		K0		K0		K0		K0	

C0	R237	C50	R142	C75	R52	C0	R237	C0	R252	C50	R136	C0	R237	C70	R34	C75	R0
M70	G110	M0	G196	M35	G137	M70	G110	M25	G201	M25	G171	M70	G110	M10	G174	M0	G176
Y75	B61	Y90	B62	Y0	B202	Y75	B61	Y85	B143	Y0	B218	Y75	B61	Y0	B230	Y75	B141
K0		K0		K0		K0		K0		K0		K0		K0		K0	

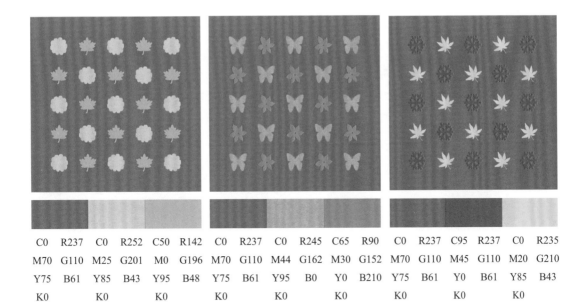

C0	R237	C0	R252	C50	R142	C0	R237	C0	R245	C65	R90	C0	R237	C95	R237	C0	R235
M70	G110	M25	G201	M0	G196	M70	G110	M44	G162	M30	G152	M70	G110	M45	G110	M20	G210
Y75	B61	Y85	B43	Y95	B48	Y75	B61	Y95	B0	Y0	B210	Y75	B61	Y0	B61	Y85	B43
K0		K0		K0		K0		K0		K0		K0		K0		K0	

4.4　太阳橙

颜色值					色彩意象
CMYK	C0	M55	Y100	K0	热情、阳光、健康
RGB	R241	G141	B0		

C0	R241	C0	R221	C0	R233	C0	R241	C0	R252	C65	R95	C0	R241	C80	R39	C10	R216
M55	G141	M0	G217	M85	G71	M55	G141	M25	G0	M20	G149	M55	G141	M45	G84	M95	G31
Y100	B0	Y30	B173	Y90	B33	Y100	B0	Y95	B0	Y100	B46	Y100	B0	Y95	B40	Y35	B101
K0		K20		K0		K0		K0		K10		K0		K40		K35	

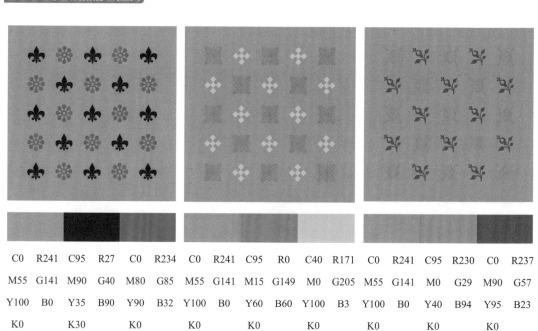

C0	R241	C95	R27	C0	R234	C0	R241	C95	R0	C40	R171	C0	R241	C95	R230	C0	R237
M55	G141	M90	G40	M80	G85	M55	G141	M15	G149	M0	G205	M55	G141	M0	G29	M90	G57
Y100	B0	Y35	B90	Y90	B32	Y100	B0	Y60	B60	Y100	B3	Y100	B0	Y40	B94	Y95	B23
K0		K30		K0		K0		K0		K0		K0		K0		K0	

C0	R241	C0	R221	C75	R57	C0	R241	C15	R196	C70	R107	C0	R241	C0	R152	C0	R220
M55	G141	M75	G201	M15	G157	M55	G141	M95	G29	M30	G56	M55	G141	M50	G92	M80	G79
Y100	B0	Y95	B43	Y100	B56	Y100	B0	Y35	B95	Y90	B105	Y100	B0	Y100	B0	Y100	B3
K0		K10		K0		K0		K10		K0		K0		K50		K10	

4.5　热带橙

颜色值				色彩意象	
CMYK	C0	M50	Y80	K0	温暖、能量、放松
RGB	R243	G152	B57		

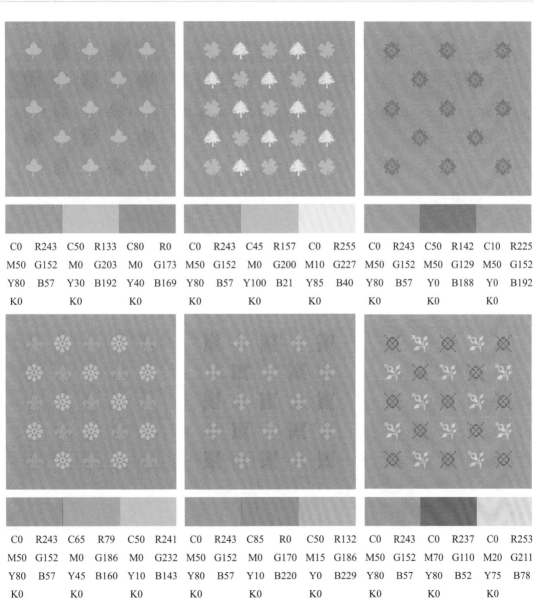

C0	R243	C50	R133	C80	R0
M50	G152	M0	G203	M0	G173
Y80	B57	Y30	B192	Y40	B169
K0		K0		K0	

C0	R243	C45	R157	C0	R255
M50	G152	M0	G200	M10	G227
Y80	B57	Y100	B21	Y85	B40
K0		K0		K0	

C0	R243	C50	R142	C10	R225
M50	G152	M50	G129	M50	G152
Y80	B57	Y0	B188	Y0	B192
K0		K0		K0	

C0	R243	C65	R79	C50	R241
M50	G152	M0	G186	M0	G232
Y80	B57	Y45	B160	Y10	B143
K0		K0		K0	

C0	R243	C85	R0	C50	R132
M50	G152	M0	G170	M15	G186
Y80	B57	Y10	B220	Y0	B229
K0		K0		K0	

C0	R243	C0	R237	C0	R253
M50	G152	M70	G110	M20	G211
Y80	B57	Y80	B52	Y75	B78
K0		K0		K0	

C0	R243	C35	R184	C0	R241	C0	R243	C0	R252	C0	R234	C0	R243	C0	R236	C80	R125
M50	G152	M0	G211	M50	G157	M50	G152	M25	G200	M75	G97	M50	G152	M70	G110	M80	G70
Y80	B57	Y95	B27	Y10	B181	Y80	B57	Y95	B0	Y35	B125	Y80	B57	Y20	B143	Y0	B152
K0		K0		K0		K0		K0		K0		K0		K0		K0	

4.6　蜂蜜色

颜色值				色彩意象	
CMYK	C0	M30	Y60	K0	爽朗、美好、洒脱
RGB	R249	G194	B112		

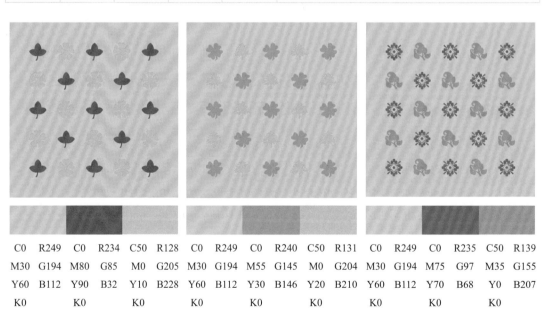

C0	R249	C0	R234	C50	R128	C0	R249	C0	R240	C50	R131	C0	R249	C0	R235	C50	R139
M30	G194	M80	G85	M0	G205	M30	G194	M55	G145	M0	G204	M30	G194	M75	G97	M35	G155
Y60	B112	Y90	B32	Y10	B228	Y60	B112	Y30	B146	Y20	B210	Y60	B112	Y70	B68	Y0	B207
K0		K0		K0		K0		K0		K0		K0		K0		K0	

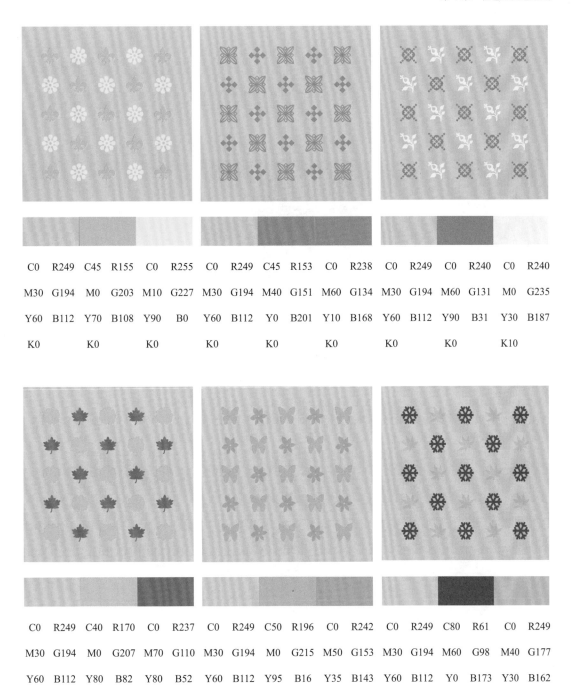

C0	R249	C45	R155	C0	R255
M30	G194	M0	G203	M10	G227
Y60	B112	Y70	B108	Y90	B0
K0		K0		K0	

C0	R249	C45	R153	C0	R238
M30	G194	M40	G151	M60	G134
Y60	B112	Y0	B201	Y10	B168
K0		K0		K0	

C0	R249	C0	R240	C0	R240
M30	G194	M60	G131	M0	G235
Y60	B112	Y90	B31	Y30	B187
K0		K0		K10	

C0	R249	C40	R170	C0	R237
M30	G194	M0	G207	M70	G110
Y60	B112	Y80	B82	Y80	B52
K0		K0		K0	

C0	R249	C50	R196	C0	R242
M30	G194	M0	G215	M50	G153
Y60	B112	Y95	B16	Y35	B143
K0		K0		K0	

C0	R249	C80	R61	C0	R249
M30	G194	M60	G98	M40	G177
Y60	B112	Y0	B173	Y30	B162
K0		K0		K0	

4.7 杏黄色

颜色值				色彩意象	
CMYK	C10	M40	Y60	K0	沉稳、优雅、清淡
RGB	R229	G169	B107		

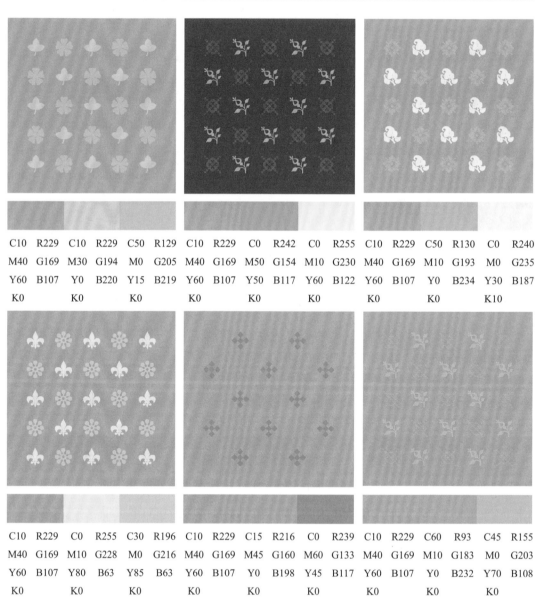

C10	R229	C10	R229	C50	R129
M40	G169	M30	G194	M0	G205
Y60	B107	Y0	B220	Y15	B219
K0		K0		K0	

C10	R229	C0	R242	C0	R255
M40	G169	M50	G154	M10	G230
Y60	B107	Y50	B117	Y60	B122
K0		K0		K0	

C10	R229	C50	R130	C0	R240
M40	G169	M10	G193	M0	G235
Y60	B107	Y0	B234	Y30	B187
K0		K0		K10	

C10	R229	C0	R255	C30	R196
M40	G169	M10	G228	M0	G216
Y60	B107	Y80	B63	Y85	B63
K0		K0		K0	

C10	R229	C15	R216	C0	R239
M40	G169	M45	G160	M60	G133
Y60	B107	Y0	B198	Y45	B117
K0		K0		K0	

C10	R229	C60	R93	C45	R155
M40	G169	M10	G183	M0	G203
Y60	B107	Y0	B232	Y70	B108
K0		K0		K0	

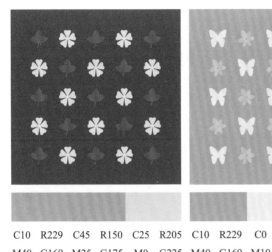

C10	R229	C45	R150	C25	R205	C10	R229	C0	R225	C0	R249	C10	R229	C0	R231	C0	R251
M40	G169	M25	G175	M0	G225	M40	G169	M10	G230	M30	G193	M40	G169	M0	G226	M25	G202
Y60	B107	Y0	B219	Y50	B152	Y60	B107	Y60	B122	Y70	B89	Y60	B107	Y30	B180	Y75	B77
K0		K0		K0		K0		K0		K0		K0		K15		K0	

4.8　浅土色

颜色值					色彩意象
CMYK	C20	M30	Y50	K0	朴素、沉稳、典雅
RGB	R211	G183	B143		

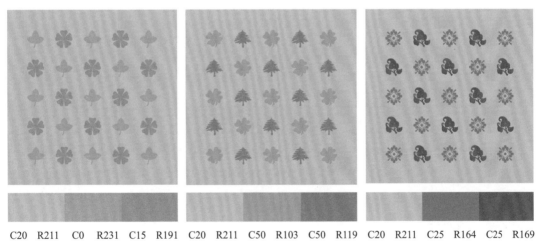

C20	R211	C0	R231	C15	R191	C20	R211	C50	R103	C50	R119	C20	R211	C25	R164	C25	R169
M30	G183	M40	G161	M40	G143	M30	G183	M30	G123	M25	G137	M30	G183	M50	G117	M70	G88
Y50	B143	Y95	B0	Y70	B75	Y50	B143	Y35	B161	Y75	B74	Y50	B143	Y55	B91	Y50	B89
K0		K10		K20		K0		K0		K25		K0		K25		K20	

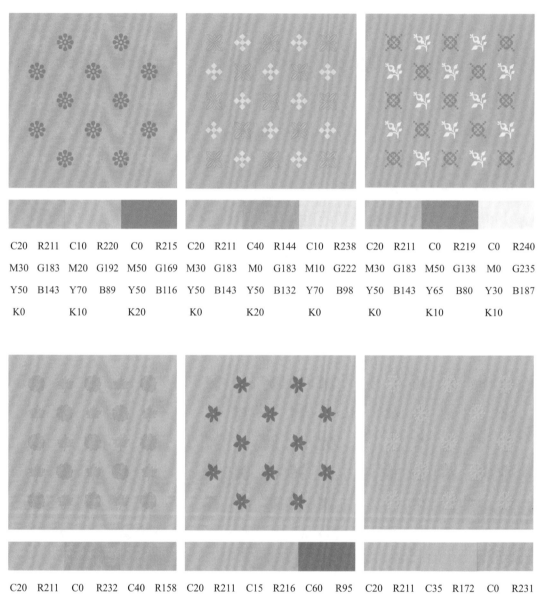

C20	R211	C10	R220	C0	R215	C20	R211	C40	R144	C10	R238	C20	R211	C0	R219	C0	R240
M30	G183	M20	G192	M50	G169	M30	G183	M0	G183	M10	G222	M30	G183	M50	G138	M0	G235
Y50	B143	Y70	B89	Y50	B116	Y50	B143	Y50	B132	Y70	B98	Y50	B143	Y65	B80	Y30	B187
K0		K10		K20		K0		K20		K0		K0		K10		K10	

C20	R211	C0	R232	C40	R158	C20	R211	C15	R216	C60	R95	C20	R211	C35	R172	C0	R231
M30	G183	M35	G172	M10	G185	M30	G183	M30	G146	M30	G135	M30	G183	M0	G199	M35	G176
Y50	B143	Y70	B81	Y60	B118	Y50	B143	Y75	B73	Y15	B166	Y50	B143	Y85	B62	Y30	B158
K0		K10		K10		K0		K0		K20		K0		K10		K10	

第 5 章
黄色系配色设计

本章主要介绍黄色系的配色设计，包括黄色、香蕉黄、柠檬黄、香槟黄、金黄色、铬黄色、月亮黄、土黄色和卡其色等不同类型的黄色与其他颜色之间的搭配。为了体现黄色是配色的主体，会将每个配色方案的背景色以大面积黄色呈现出来，但这并不表示在实际的配色设计中一定要将黄色设置为背景色。

黄色	香蕉黄	柠檬黄	香槟黄
金黄色	铬黄色	月亮黄	土黄色
卡其色			

5.1 黄色

颜色值					色彩意象
CMYK	C0	M0	Y100	K0	光明、辉煌、权力
RGB	R255	G241	B0		

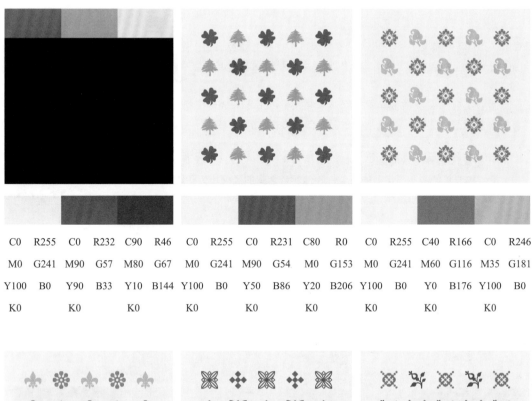

C0	R255	C0	R232	C90	R46	C0	R255	C0	R231	C80	R0	C0	R255	C40	R166	C0	R246
M0	G241	M90	G57	M80	G67	M0	G241	M90	G54	M0	G153	M0	G241	M60	G116	M35	G181
Y100	B0	Y90	B33	Y10	B144	Y100	B0	Y50	B86	Y20	B206	Y100	B0	Y0	B176	Y100	B0
K0		K0		K0		K0		K0		K0		K0		K0		K0	

C0	R255	C55	R126	C90	R0	C0	R255	C0	R229	C90	R0	C0	R255	C90	R0	C0	R230
M0	G241	M0	G192	M15	G150	M0	G241	M95	G18	M10	G122	M0	G241	M15	G143	M100	G0
Y100	B0	Y85	B77	Y45	B151	Y100	B0	Y10	B125	Y90	B62	Y100	B0	Y90	B173	Y80	B45
K0		K0		K0		K0		K0		K30		K0		K10		K0	

C0	R255	C0	R234	C60	R111	C0	R255	C80	R24	C20	R201	C0	R255	C65	R109	C10	R219
M0	G241	M80	G85	M0	G186	M0	G241	M40	G127	M85	G66	M0	G241	M60	G105	M75	G94
Y100	B0	Y90	B32	Y100	B44	Y100	B0	Y0	B196	Y20	B126	Y100	B0	Y10	B164	Y0	B158
K0		K0		K0		K0		K0		K0		K0		K0		K0	

5.2　香蕉黄

	颜色值				色彩意象	
CMYK	C0	M10	Y100	K0	明亮、丰富、智慧	
RGB	R255	G225	B			

C0	R255	C94	R0	C14	R216	C0	R255	C69	R80	C6	R237	C0	R255	C39	R175	C90	R6
M10	G225	M60	G93	M31	G184	M10	G225	M20	G165	M38	G173	M10	G225	M65	G110	M62	G77
Y100	B0	Y10	B161	Y11	B197	Y100	B0	Y47	B150	Y90	B31	Y100	B0	Y57	B100	Y33	B112
K0		K2		K4		K0		K0		K0		K0		K0		K25	

C0	R255	C35	R153	C71	R75	C0	R255	C47	R160	C14	R194	C0	R255	C36	R137	C3	R240
M10	G225	M46	G113	M27	G155	M10	G225	M30	G165	M79	G77	M10	G225	M91	G39	M41	G173
Y100	B0	Y90	B39	Y39	B160	Y100	B0	Y100	B25	Y86	B40	Y100	B0	Y82	B39	Y37	B149
K0		K24		K0		K0		K0		K14		K0		K31		K0	

C0	R255	C16	R218	C6	R236	C0	R255	C32	R195	C51	R131	C0	R255	C13	R230	C0	R239
M10	G225	M24	G200	M34	G188	M10	G225	M27	G180	M2	G200	M10	G225	M43	G165	M64	G122
Y100	B0	Y4	B220	Y8	B204	Y100	B0	Y90	B45	Y31	B188	Y100	B0	Y70	B85	Y100	B0
K0		K0		K0		K0		K0		K0		K0		K0		K0	

5.3 柠檬黄

颜色值				色彩意象
CMYK	C9	M12	Y97 K0	新鲜、可爱、青春
RGB	R239	G215	B0	

C9	R239	C53	R122	C15	R211
M12	G215	M4	G197	M73	G98
Y97	B0	Y17	B212	Y16	B144
K0		K0		K0	

C9	R239	C54	R125	C80	R45
M12	G215	M59	G104	M48	G105
Y97	B0	Y16	B147	Y28	B139
K0		K12		K15	

C9	R239	C4	R243	C73	R88
M12	G215	M30	G191	M85	G54
Y97	B0	Y68	B94	Y29	B108
K0		K0		K16	

C9	R239	C44	R155	C87	R5
M12	G215	M21	G170	M48	G115
Y97	B0	Y71	B94	Y57	B115
K0		K6		K2	

C9	R239	C50	R127	C62	R97
M12	G215	M14	G158	M83	G46
Y97	B0	Y96	B38	Y0	B120
K0		K18		K29	

C9	R239	C46	R139	C44	R153
M12	G215	M50	G114	M99	G55
Y97	B0	Y100	B30	Y70	B66
K0		K18		K7	

C9	R239	C15	R226	C68	R85	C9	R239	C81	R0	C0	R230	C9	R239	C65	R93	C3	R237
M12	G215	M1	G235	M35	G141	M12	G215	M12	G158	M34	G174	M12	G215	M35	G122	M50	G153
Y97	B0	Y38	B179	Y10	B189	Y97	B0	Y38	B163	Y53	B116	Y97	B0	Y100	B41	Y45	B126
K0		K0		K2		K0		K2		K11		K0		K20		K0	

5.4　香槟黄

颜色值					色彩意象	
CMYK	C0	M0	Y40	K0	时尚、动感、幻想	
RGB	R255	G249	B177			

C0	R255	C15	R227	C0	R248	C0	R255	C55	R124	C30	R188	C0	R255	C45	R156	C50	R133
M0	G249	M0	G235	M35	G185	M0	G249	M30	G160	M20	G196	M0	G249	M60	G115	M10	G175
Y40	B177	Y30	B152	Y60	B109	Y40	B177	Y0	B212	Y0	B228	Y40	B177	Y10	B135	Y75	B89
K0		K0		K0		K0		K0		K0		K0		K0		K10	

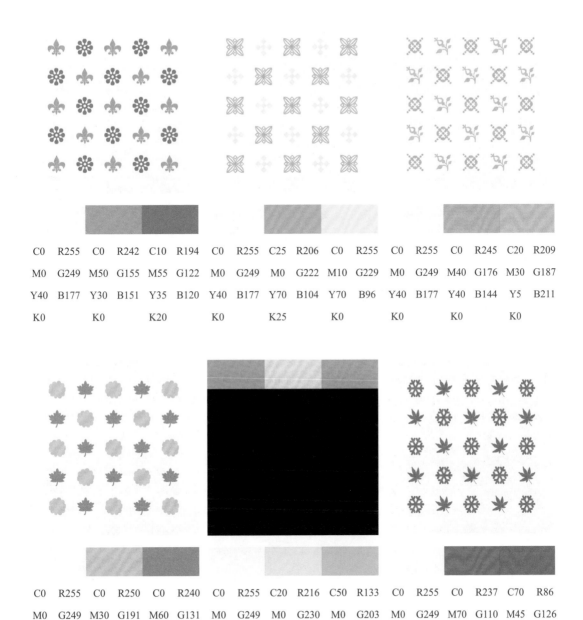

C0	R255	C0	R242	C10	R194	C0	R255	C25	R206	C0	R255	C0	R255	C0	R245	C20	R209
M0	G249	M50	G155	M55	G122	M0	G249	M0	G222	M10	G229	M0	G249	M40	G176	M30	G187
Y40	B177	Y30	B151	Y35	B120	Y40	B177	Y70	B104	Y70	B96	Y40	B177	Y40	B144	Y5	B211
K0		K0		K20		K0		K25		K0		K0		K0		K0	

C0	R255	C0	R250	C0	R240	C0	R255	C20	R216	C50	R133	C0	R255	C0	R237	C70	R86
M0	G249	M30	G191	M60	G131	M0	G249	M0	G230	M0	G203	M0	G249	M70	G110	M45	G126
Y40	B177	Y100	B0	Y100	B0	Y40	B177	Y50	B152	Y30	B192	Y40	B177	Y70	B70	Y0	B191
K0		K0		K0		K0		K0		K0		K0		K0		K0	

5.5　金黄色

颜色值				色彩意象	
CMYK	C5	M19	Y88	K0	华丽、高贵、智慧
RGB	R255	G215	B0		

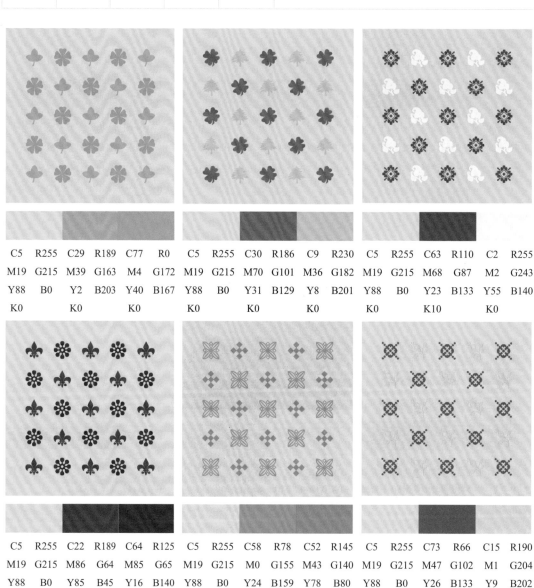

C5	R255	C29	R189	C77	R0
M19	G215	M39	G163	M4	G172
Y88	B0	Y2	B203	Y40	B167
K0		K0		K0	

C5	R255	C30	R186	C9	R230
M19	G215	M70	G101	M36	G182
Y88	B0	Y31	B129	Y8	B201
K0		K0		K0	

C5	R255	C63	R110	C2	R255
M19	G215	M68	G87	M2	G243
Y88	B0	Y23	B133	Y55	B140
K0		K10		K0	

C5	R255	C22	R189	C64	R125
M19	G215	M86	G64	M85	G65
Y88	B0	Y85	B45	Y16	B140
K0		K8		K0	

C5	R255	C58	R78	C52	R145
M19	G215	M0	G155	M43	G140
Y88	B0	Y24	B159	Y78	B80
K0		K31		K0	

C5	R255	C73	R66	C15	R190
M19	G215	M47	G102	M1	G204
Y88	B0	Y26	B133	Y9	B202
K0		K23		K22	

C5	R255	C31	R187	C63	R90	C5	R255	C24	R207	C3	R248	C5	R255	C0	R252	C7	R234
M19	G215	M14	G203	M23	G142	M19	G215	M0	G225	M13	G229	M19	G215	M0	G248	M20	G209
Y88	B0	Y22	B298	Y45	B130	Y88	B0	Y59	B131	Y18	B210	Y88	B0	Y24	B208	Y22	B193
K0		K0		K18		K0		K0		K0		K0		K3		K3	

5.6　铬黄色

颜色值				色彩意象	
CMYK	C0	M20	Y100	K0	天然、愉快、华丽
RGB	R253	G208	B0		

C0	R253	C0	R199	C0	R240	C0	R253	C15	R208	C65	R108	C0	R253	C90	R46	C0	R216
M20	G208	M100	G0	M60	G131	M20	G208	M100	G18	M90	G45	M20	G208	M80	G67	M100	G0
Y100	B0	Y25	B108	Y100	B0	Y100	B0	Y100	B0	Y10	B134	Y100	B0	Y10	B114	Y100	B15
K0		K0		K0		K0		K0		K0		K0		K0		K10	

C0	R253	C0	R237	C80	R0	C0	R253	C0	R229	C100	R11	C0	R253	C65	R105	C0	R237
M20	G208	M70	G109	M0	G174	M20	G208	M100	G0	M90	G51	M20	G208	M70	G82	M70	G109
Y100	B0	Y100	B0	Y30	B187	Y100	B0	Y50	B79	Y10	B136	Y100	B0	Y0	B153	Y100	B0
K0		K0		K0		K0		K0		K0		K0		K10		K0	

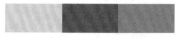

C0	R253	C0	R231	C95	R0	C0	R253	C65	R91	C65	R108	C0	R253	C0	R234	C95	R0
M20	G208	M95	G36	M100	G156	M20	G208	M0	G181	M80	G67	M20	G208	M80	G85	M0	G156
Y100	B0	Y85	B46	Y0	B66	Y100	B0	Y100	B49	Y20	B126	Y100	B0	Y100	B4	Y100	B66
K0		K0		K0		K0		K0		K10		K0		K0		K0	

5.7　月亮黄

颜色值					色彩意象
CMYK	C0	M0	Y70	K0	纯真、智慧、新鲜
RGB	R255	G244	B99		

C0	R255	C0	R240	C65	R95
M0	G244	M20	G237	M60	G91
Y70	B99	Y0	B206	Y25	B127
K0		K10		K20	

C0	R255	C30	R136	C10	R234
M0	G244	M25	G129	M25	G195
Y70	B99	Y70	B66	Y80	B66
K0		K40		K0	

C0	R255	C30	R188	C50	R134
M0	G244	M25	G188	M20	G178
Y70	B99	Y0	B222	Y0	B224
K0		K0		K0	

C0	R255	C80	R48	C60	R108
M0	G244	M50	G113	M30	G156
Y70	B99	Y0	B184	Y0	B211
K0		K0		K0	

C0	R255	C40	R170	C80	R0
M0	G244	M0	G206	M0	G170
Y70	B99	Y90	B55	Y70	B114
K0		K0		K0	

C0	R255	C70	R66	C0	R222
M0	G244	M30	G128	M0	G212
Y70	B99	Y25	B152	Y60	B110
K0		K20		K20	

C0	R255	C20	R218	C10	R235	C0	R255	C50	R134	C45	R153	C0	R255	C15	R193	C0	R240
M0	G244	M0	G226	M20	G204	M0	G244	M10	G192	M0	G205	M0	G244	M65	G104	M0	G237
Y70	B99	Y80	B74	Y80	B67	Y70	B99	Y20	B202	Y55	B141	Y70	B99	Y50	B96	Y30	B206
K0		K0		K0		K0		K0		K0		K0		K15		K10	

5.8 土黄色

颜色值				色彩意象	
CMYK	C0	M35	Y100	K30	恬静、沉稳、朴素
RGB	R196	G143	B0		

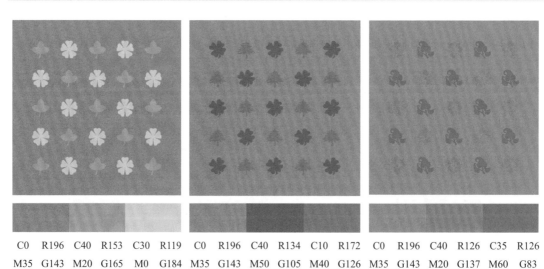

C0	R196	C40	R153	C30	R119	C0	R196	C40	R134	C10	R172	C0	R196	C40	R126	C35	R126
M35	G143	M20	G165	M0	G184	M35	G143	M50	G105	M40	G126	M35	G143	M20	G137	M60	G83
Y100	B0	Y60	B109	Y25	B182	Y100	B0	Y70	B67	Y80	B44	Y100	B0	Y60	B90	Y20	B110
K30		K15		K15		K30		K30		K35		K30		K35		K10	

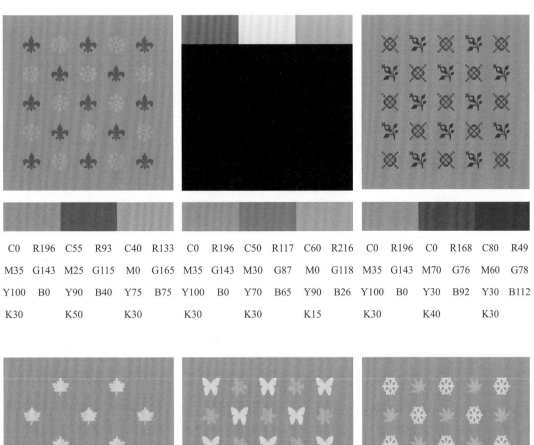

C0	R196	C55	R93	C40	R133	C0	R196	C50	R117	C60	R216	C0	R196	C0	R168	C80	R49
M35	G143	M25	G115	M0	G165	M35	G143	M30	G87	M0	G118	M35	G143	M70	G76	M60	G78
Y100	B0	Y90	B40	Y75	B75	Y100	B0	Y70	B65	Y90	B26	Y100	B0	Y30	B92	Y30	B112
K30		K50		K30		K30		K30		K15		K30		K40		K30	

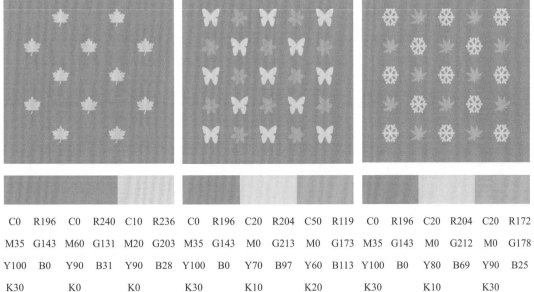

C0	R196	C0	R240	C10	R236	C0	R196	C20	R204	C50	R119	C0	R196	C20	R204	C20	R172
M35	G143	M60	G131	M20	G203	M35	G143	M0	G213	M0	G173	M35	G143	M0	G212	M0	G178
Y100	B0	Y90	B31	Y90	B28	Y100	B0	Y70	B97	Y60	B113	Y100	B0	Y80	B69	Y90	B25
K30		K0		K0		K30		K10		K20		K30		K10		K30	

5.9 卡其色

颜色值				色彩意象	
CMYK	C0	M10	Y26	K24	古典、亲切、信赖
RGB	R211	G196	B167		

C0	R211	C35	R183	C0	R219	C0	R211	C80	R106	C60	R87	C0	R211	C30	R176	C30	R182
M10	G196	M15	G191	M50	G137	M10	G196	M20	G169	M0	G157	M10	G196	M60	G114	M20	G177
Y26	B167	Y90	B51	Y80	B51	Y26	B167	Y20	B192	Y70	B92	Y26	B167	Y30	B132	Y85	B57
K24		K0		K15		K24		K0		K25		K24		K10		K10	

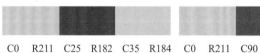 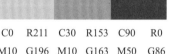

C0	R211	C25	R182	C35	R184	C0	R211	C90	R0	C30	R132	C0	R211	C30	R153	C90	R0
M10	G196	M80	G72	M0	G211	M10	G196	M30	G105	M90	G33	M10	G196	M10	G163	M50	G86
Y26	B167	Y35	B108	Y95	B27	Y26	B167	Y90	B58	Y54	B62	Y26	B167	Y70	B80	Y60	B85
K24		K10		K0		K24		K30		K40		K24		K30		K30	

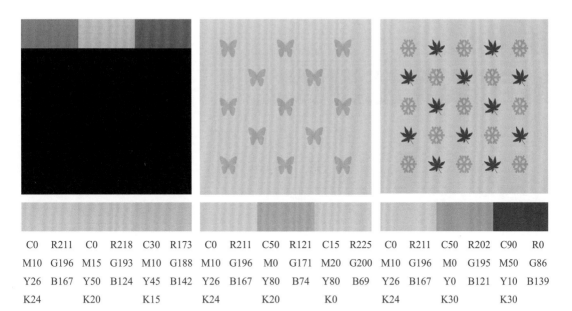

C0	R211	C0	R218	C30	R173	C0	R211	C50	R121	C15	R225	C0	R211	C50	R202	C90	R0
M10	G196	M15	G193	M10	G188	M10	G196	M0	G171	M20	G200	M10	G196	M0	G195	M50	G86
Y26	B167	Y50	B124	Y45	B142	Y26	B167	Y80	B74	Y80	B69	Y26	B167	Y0	B121	Y10	B139
K24		K20		K15		K24		K20		K0		K24		K30		K30	

第6章
绿色系配色设计

　　本章主要介绍绿色系的配色设计，包括绿色、嫩绿色、黄绿色、碧绿色、叶绿色、苹果绿、孔雀绿、翡翠绿、薄荷绿和橄榄绿等不同类型的绿色与其他颜色之间的搭配。为了体现绿色是配色的主体，会将每个配色方案的背景色以大面积绿色呈现出来，但这并不表示在实际的配色设计中一定要将绿色设置为背景色。

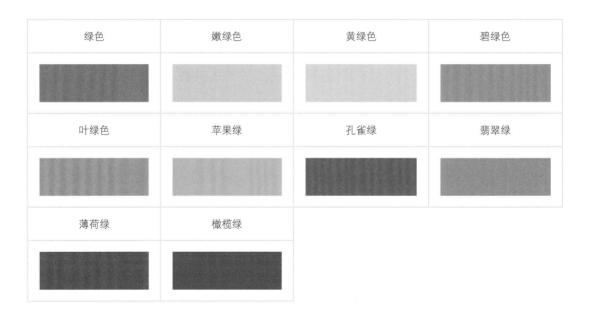

| 绿色 | 嫩绿色 | 黄绿色 | 碧绿色 |

| 叶绿色 | 苹果绿 | 孔雀绿 | 翡翠绿 |

| 薄荷绿 | 橄榄绿 |

6.1　绿色

颜色值				色彩意象	
CMYK	C100	M0	Y100	K0	生命、健康、环保
RGB	R0	G153	B68		

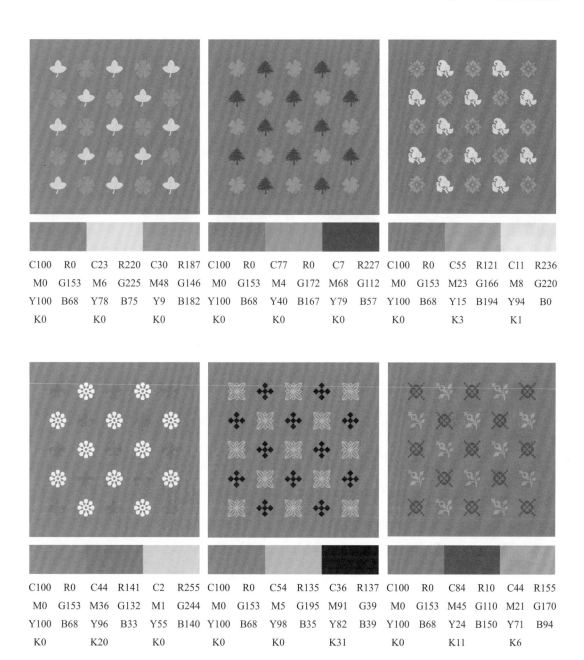

C100	R0	C23	R220	C30	R187
M0	G153	M6	G225	M48	G146
Y100	B68	Y78	B75	Y9	B182
K0		K0		K0	

C100	R0	C77	R0	C7	R227
M0	G153	M4	G172	M68	G112
Y100	B68	Y40	B167	Y79	B57
K0		K0		K0	

C100	R0	C55	R121	C11	R236
M0	G153	M23	G166	M8	G220
Y100	B68	Y15	B194	Y94	B0
K0		K3		K1	

C100	R0	C44	R141	C2	R255
M0	G153	M36	G132	M1	G244
Y100	B68	Y96	B33	Y55	B140
K0		K20		K0	

C100	R0	C54	R135	C36	R137
M0	G153	M5	G195	M91	G39
Y100	B68	Y98	B35	Y82	B39
K0		K0		K31	

C100	R0	C84	R10	C44	R155
M0	G153	M45	G110	M21	G170
Y100	B68	Y24	B150	Y71	B94
K0		K11		K6	

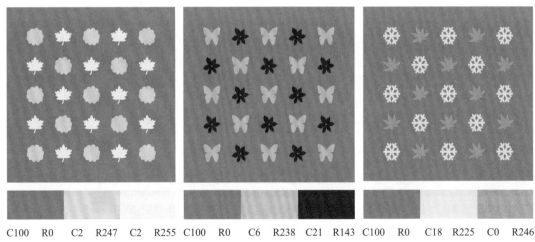

C100	R0	C2	R247	C2	R255	C100	R0	C6	R238	C21	R143	C100	R0	C18	R225	C0	R246
M0	G153	M22	G212	M1	G244	M0	G153	M28	G194	M81	G52	M0	G153	M3	G235	M40	G171
Y100	B68	Y26	B187	Y55	B140	Y100	B68	Y59	B115	Y60	B55	Y100	B68	Y38	B180	Y100	B0
K0		K0		K0		K0		K1		K40		K0		K0		K0	

6.2 嫩绿色

颜色值				色彩意象	
CMYK	C40	M0	Y70	K0	快活、悠然、健康
RGB	R169	G208	B107		

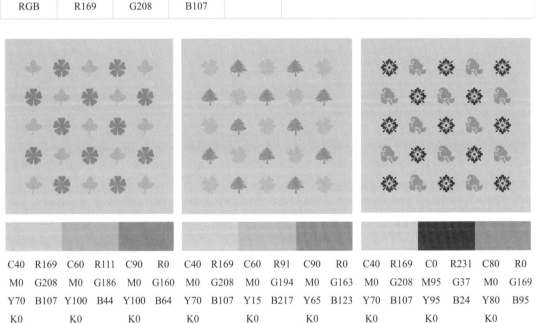

C40	R169	C60	R111	C90	R0	C40	R169	C60	R91	C90	R0	C40	R169	C0	R231	C80	R0
M0	G208	M0	G186	M0	G160	M0	G208	M0	G194	M0	G163	M0	G208	M95	G37	M0	G169
Y70	B107	Y100	B44	Y100	B64	Y70	B107	Y15	B217	Y65	B123	Y70	B107	Y95	B24	Y80	B95
K0		K0		K0		K0		K0		K0		K0		K0		K0	

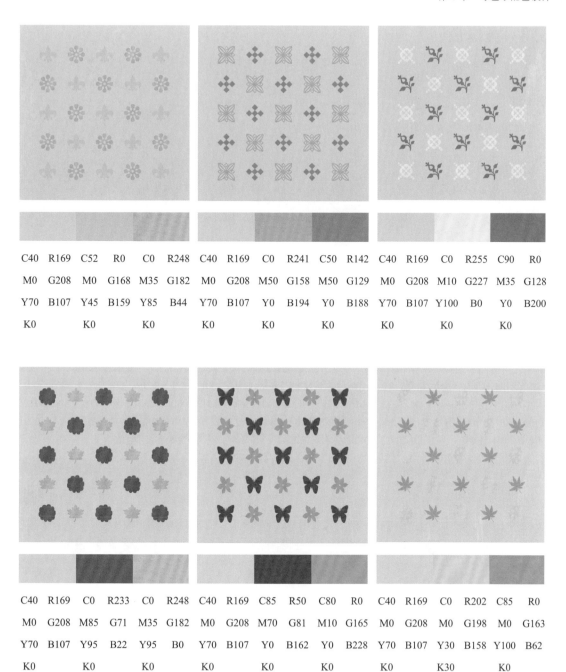

C40	R169	C52	R0	C0	R248	C40	R169	C0	R241	C50	R142	C40	R169	C0	R255	C90	R0
M0	G208	M0	G168	M35	G182	M0	G208	M50	G158	M50	G129	M0	G208	M10	G227	M35	G128
Y70	B107	Y45	B159	Y85	B44	Y70	B107	Y0	B194	Y0	B188	Y70	B107	Y100	B0	Y0	B200
K0		K0		K0		K0		K0		K0		K0		K0		K0	

C40	R169	C0	R233	C0	R248	C40	R169	C85	R50	C80	R0	C40	R169	C0	R202	C85	R0
M0	G208	M85	G71	M35	G182	M0	G208	M70	G81	M10	G165	M0	G208	M0	G198	M0	G163
Y70	B107	Y95	B22	Y95	B0	Y70	B107	Y0	B162	Y0	B228	Y70	B107	Y30	B158	Y100	B62
K0		K0		K0		K0		K0		K0		K0		K30		K0	

6.3　黄绿色

颜色值				色彩意象	
CMYK	C30	M0	Y100	K0	希望、可爱、轻松
RGB	R196	G215	B0		

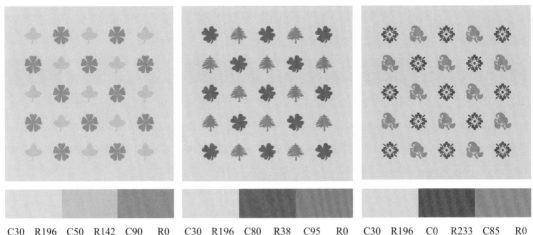

C30　R196	C50　R142	C90　R0	C30　R196	C80　R38	C95　R0
M0　G215	M0　G195	M0　G160	M0　G215	M30　G124	M15　G147
Y100　B0	Y100　B31	Y100　B64	Y100　B0	Y100　B51	Y35　B167
K0	K0	K0	K0	K15	K0

C30　R196	C0　R233	C85　R0			
M0　G215	M85　G71	M15　G155			
Y100　B0	Y90　B33	Y0　B221			
K0	K0	K0			

C30　R196	C50　R139	C0　R237	C30　R196	C80　R66	C0　R250
M0　G215	M35　G155	M70　G110	M0　G215	M65　G90	M30　G192
Y100　B0	Y0　B207	Y80　B52	Y100　B0	Y0　B167	Y90　B20
K0	K0	K0	K0	K0	K0

C30　R196	C90　R0	C90　R50
M0　G215	M10　G157	M85　G57
Y100　B0	Y0　B226	Y0　B147
K0	K0	K0

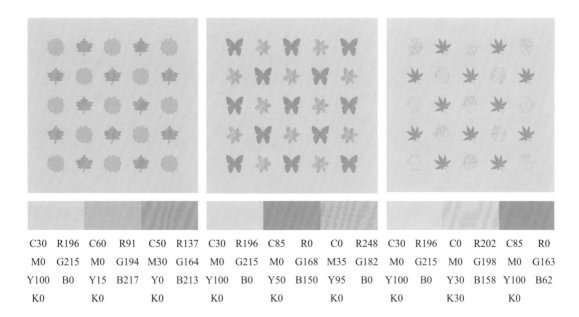

C30	R196	C60	R91	C50	R137	C30	R196	C85	R0	C0	R248	C30	R196	C0	R202	C85	R0
M0	G215	M0	G194	M30	G164	M0	G215	M0	G168	M35	G182	M0	G215	M0	G198	M0	G163
Y100	B0	Y15	B217	Y0	B213	Y100	B0	Y50	B150	Y95	B0	Y100	B0	Y30	B158	Y100	B62
K0		K0		K0		K0		K0		K0		K0		K30		K0	

6.4 碧绿色

颜色值				色彩意象	
CMYK	C70	M10	Y50	K0	古老、平静、优美
RGB	R66	G171	B145		

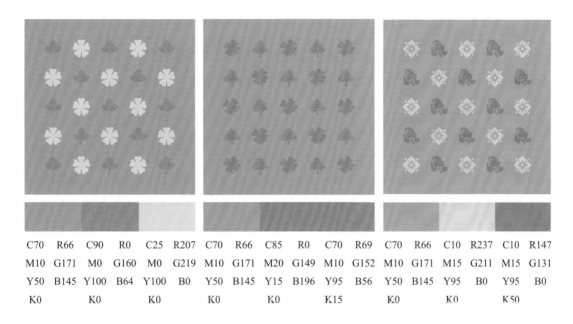

C70	R66	C90	R0	C25	R207	C70	R66	C85	R0	C70	R69	C70	R66	C10	R237	C10	R147
M10	G171	M0	G160	M0	G219	M10	G171	M20	G149	M10	G152	M10	G171	M15	G211	M15	G131
Y50	B145	Y100	B64	Y100	B0	Y50	B145	Y15	B196	Y95	B56	Y50	B145	Y95	B0	Y95	B0
K0		K0		K0		K0		K0		K15		K0		K0		K50	

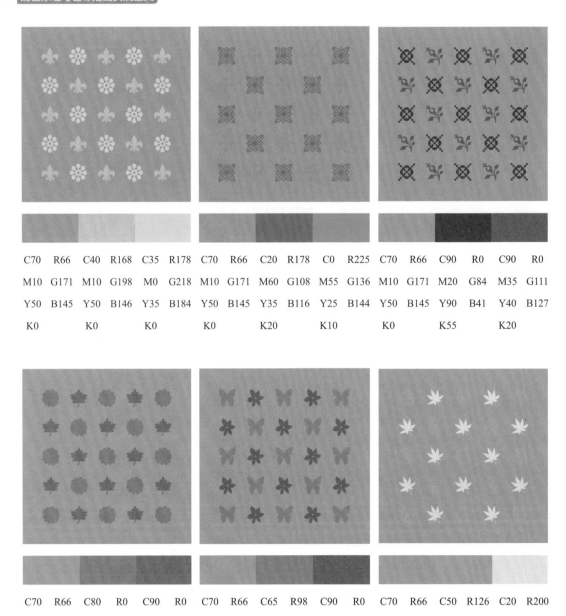

C70	R66	C40	R168	C35	R178	C70	R66	C20	R178	C0	R225	C70	R66	C90	R0	C90	R0
M10	G171	M10	G198	M0	G218	M10	G171	M60	G108	M55	G136	M10	G171	M20	G84	M35	G111
Y50	B145	Y50	B146	Y35	B184	Y50	B145	Y35	B116	Y25	B144	Y50	B145	Y90	B41	Y40	B127
K0		K0		K0		K0		K20		K10		K0		K55		K20	

C70	R66	C80	R0	C90	R0	C70	R66	C65	R98	C90	R0	C70	R66	C50	R126	C20	R200
M10	G171	M10	G143	M30	G132	M10	G171	M40	G137	M50	G109	M10	G171	M20	G180	M0	G220
Y50	B145	Y30	B158	Y70	B104	Y50	B145	Y0	B198	Y10	B173	Y50	B145	Y20	B190	Y20	B203
K0		K20		K0		K0		K0		K0		K0		K10		K10	

6.5　叶绿色

颜色值				色彩意象	
CMYK	C50	M20	Y75	K10	清爽、活力、冷清
RGB	R135	G162	B86		

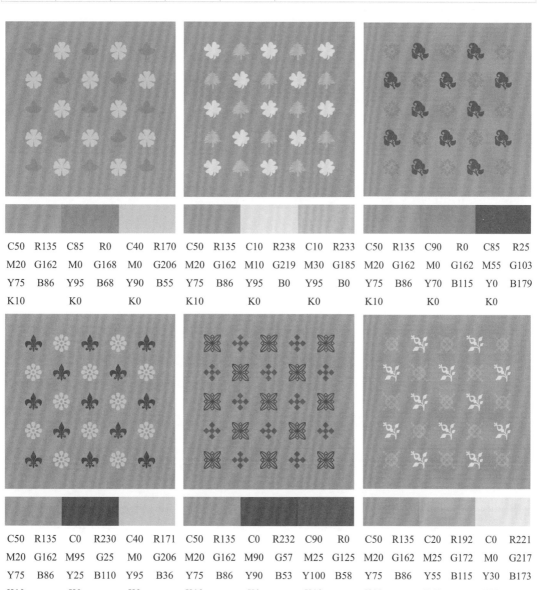

C50	R135	C85	R0	C40	R170	C50	R135	C10	R238	C10	R233	C50	R135	C90	R0	C85	R25
M20	G162	M0	G168	M0	G206	M20	G162	M10	G219	M30	G185	M20	G162	M0	G162	M55	G103
Y75	B86	Y95	B68	Y90	B55	Y75	B86	Y95	B0	Y95	B0	Y75	B86	Y70	B115	Y0	B179
K10		K0		K0		K10		K0		K0		K10		K0		K0	

C50	R135	C0	R230	C40	R171	C50	R135	C0	R232	C90	R0	C50	R135	C20	R192	C0	R221
M20	G162	M95	G25	M0	G206	M20	G162	M90	G57	M25	G125	M20	G162	M25	G172	M0	G217
Y75	B86	Y25	B110	Y95	B36	Y75	B86	Y90	B53	Y100	B58	Y75	B86	Y55	B115	Y30	B173
K10		K0		K0		K10		K0		K10		K10		K15		K20	

C50	R135	C65	R85	C100	R0
M20	G162	M40	G106	M50	G34
Y75	B86	Y90	B49	Y100	B44
K10		K40		K60	

C50	R135	C30	R180	C30	R183
M20	G162	M10	G196	M100	G191
Y75	B86	Y40	B157	Y90	B44
K10		K10		K10	

C50	R135	C60	R101	C15	R215
M20	G162	M20	G170	M0	G215
Y75	B86	Y0	B221	Y90	B25
K10		K0		K10	

6.6 苹果绿

颜色值				色彩意象	
CMYK	C45	M10	Y100	K0	新鲜、单纯、柔和
RGB	R158	G189	B25		

C45	R158	C0	R235	C15	R230
M10	G189	M75	G97	M0	G229
Y100	B25	Y90	B32	Y95	B0
K0		K0		K0	

C45	R158	C90	R0	C0	R240
M10	G189	M40	G122	M0	G235
Y100	B25	Y0	B195	Y30	B187
K0		K10		K10	

C45	R158	C90	R0	C95	R0
M10	G189	M0	G160	M25	G126
Y100	B25	Y100	B64	Y100	B60
K0		K0		K10	

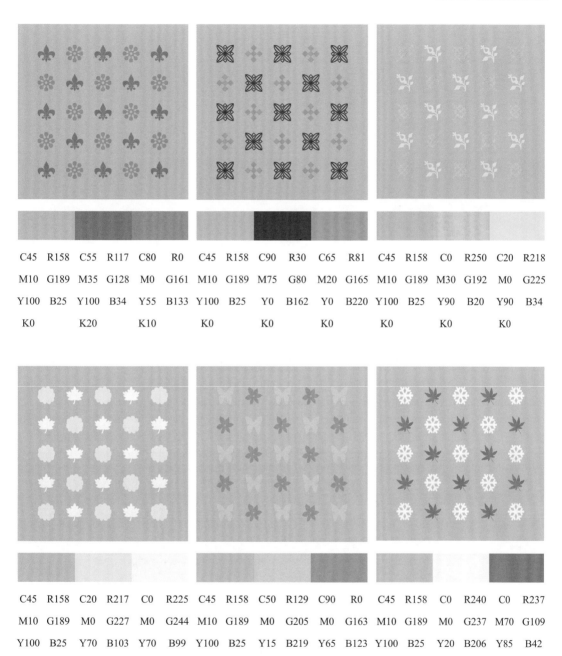

C45	R158	C55	R117	C80	R0	C45	R158	C90	R30	C65	R81	C45	R158	C0	R250	C20	R218
M10	G189	M35	G128	M0	G161	M10	G189	M75	G80	M20	G165	M10	G189	M30	G192	M0	G225
Y100	B25	Y100	B34	Y55	B133	Y100	B25	Y0	B162	Y0	B220	Y100	B25	Y90	B20	Y90	B34
K0		K20		K10		K0		K0		K0		K0		K0		K0	

C45	R158	C20	R217	C0	R225	C45	R158	C50	R129	C90	R0	C45	R158	C0	R240	C0	R237
M10	G189	M0	G227	M0	G244	M10	G189	M0	G205	M0	G163	M10	G189	M0	G237	M70	G109
Y100	B25	Y70	B103	Y70	B99	Y100	B25	Y15	B219	Y65	B123	Y100	B25	Y20	B206	Y85	B42
K0		K0		K0		K0		K0		K0		K0		K10		K0	

6.7 孔雀绿

颜色值				色彩意象	
CMYK	C100	M30	Y60	K0	高贵、厚重、舒畅
RGB	R0	G128	B119		

C100	R0	C6	R58	C30	R85	C100	R0	C90	R0	C95	R24	C100	R0	C60	R117	C75	R62
M30	G128	M0	G110	M20	G83	M30	G128	M40	G70	M85	G49	M30	G128	M30	G152	M50	G95
Y60	B119	Y85	B41	Y85	B9	Y60	B119	Y75	B51	Y35	B97	Y60	B119	Y60	B117	Y35	B118
K0		K55		K0		K0		K55		K25		K0		K0		K25	

C100	R0	C60	R74	C40	R159	C100	R0	C0	R146	C85	R0	C100	R0	C55	R84	C75	R45
M30	G128	M0	G135	M20	G171	M30	G128	M25	G116	M0	G137	M30	G128	M70	G51	M35	G90
Y60	B119	Y80	B62	Y60	B113	Y60	B119	Y80	B27	Y100	B51	Y60	B119	Y0	B104	Y95	B37
K0		K40		K10		K0		K55		K25		K0		K50		K45	

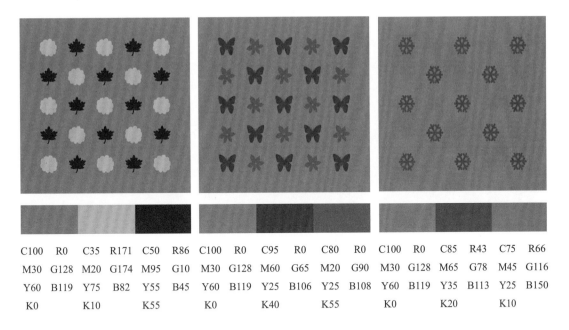

C100	R0	C35	R171	C50	R86	C100	R0	C95	R0	C80	R0	C100	R0	C85	R43	C75	R66
M30	G128	M20	G174	M95	G10	M30	G128	M60	G65	M20	G90	M30	G128	M65	G78	M45	G116
Y60	B119	Y75	B82	Y55	B45	Y60	B119	Y25	B106	Y25	B108	Y60	B119	Y35	B113	Y25	B150
K0		K10		K55		K0		K40		K55		K0		K20		K10	

6.8　翡翠绿

颜色值				色彩意象		
CMYK	C75	M0	Y75	K0	凉爽、清澈、华丽	
RGB	R19	G174	B103			

C75	R19	C60	R93	C85	R0	C75	R19	C30	R187	C40	R170	C75	R19	C0	R241	C40	R166
M0	G174	M10	G183	M35	G131	M0	G174	M40	G161	M0	G206	M0	G174	M50	G158	M50	G135
Y75	B103	Y0	B232	Y0	B201	Y75	B103	Y0	B203	Y90	B55	Y75	B103	Y0	B194	Y0	B189
K0		K0		K0		K0		K0		K0		K0		K0		K0	

C75	R19	C50	R243	C10	R241
M0	G174	M0	G153	M0	G233
Y75	B103	Y70	B80	Y100	B0
K0		K0		K0	

C75	R19	C0	R232	C50	R142
M0	G174	M30	G188	M0	G196
Y75	B103	Y10	B194	Y95	B48
K0		K10		K0	

C75	R19	C60	R101	C0	R224
M0	G174	M20	G170	M40	G180
Y75	B103	Y0	B221	Y0	B208
K0		K0		K0	

C75	R19	C100	R0	C100	R0
M0	G174	M10	G149	M25	G126
Y75	B103	Y50	B145	Y45	B136
K0		K0		K10	

C75	R19	C45	R157	C35	R182
M0	G174	M0	G200	M0	G213
Y75	B103	Y100	B20	Y70	B106
K0		K0		K0	

C75	R19	C0	R240	C40	R166
M0	G174	M0	G238	M50	G135
Y75	B103	Y10	B224	Y0	B189
K0		K10		K0	

6.9 薄荷绿

颜色值				色彩意象	
CMYK	C90	M30	Y80	K15	安定、沉稳、安全
RGB	R0	G119	B80		

C90	R0	C50	R143	C0	R240
M30	G120	M15	G179	M0	G237
Y80	B80	Y80	B83	Y20	B206
K15		K0		K10	

C90	R0	C20	R196	C50	R117
M30	G120	M0	G204	M0	G193
Y80	B80	Y80	B67	Y0	B229
K15		K15		K10	

C90	R0	C65	R77	C80	R0
M30	G120	M0	G187	M10	G165
Y80	B80	Y40	B170	Y0	B228
K15		K0		K0	

C90	R0	C90	R0	C50	R133
M30	G120	M10	G156	M10	G192
Y80	B80	Y40	B163	Y15	B211
K15		K0		K0	

C90	R0	C0	R240	C80	R0
M30	G120	M0	G237	M20	G144
Y80	B80	Y20	B206	Y0	B205
K15		K10		K10	

C90	R0	C80	R0	C70	R70
M30	G120	M0	G174	M0	G176
Y80	B80	Y30	B187	Y100	B53
K15		K0		K0	

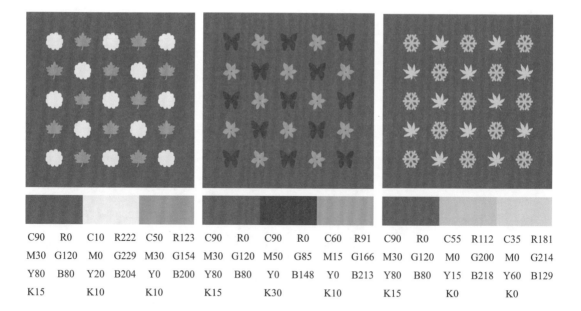

C90	R0	C10	R222	C50	R123	C90	R0	C90	R0	C60	R91	C90	R0	C55	R112	C35	R181
M30	G120	M0	G229	M30	G154	M30	G120	M50	G85	M15	G166	M30	G120	M0	G200	M0	G214
Y80	B80	Y20	B204	Y0	B200	Y80	B80	Y0	B148	Y0	B213	Y80	B80	Y15	B218	Y60	B129
K15		K10		K10		K15		K30		K10		K15		K0		K0	

6.10　橄榄绿

颜色值				色彩意象	
CMYK	C45	M40	Y100	K50	纯朴、成熟、沉默
RGB	R98	G90	B5		

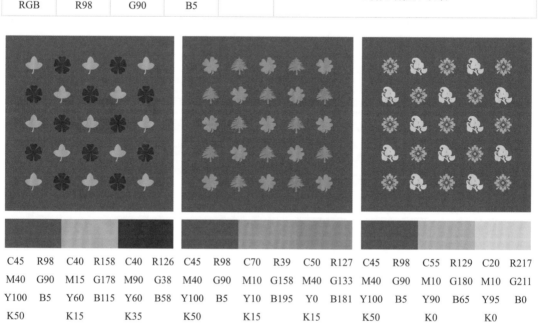

C45	R98	C40	R158	C40	R126	C45	R98	C70	R39	C50	R127	C45	R98	C55	R129	C20	R217
M40	G90	M15	G178	M90	G38	M40	G90	M10	G158	M40	G133	M40	G90	M10	G180	M10	G211
Y100	B5	Y60	B115	Y60	B58	Y100	B5	Y10	B195	Y0	B181	Y100	B5	Y90	B65	Y95	B0
K50		K15		K35		K50		K15		K15		K50		K0		K0	

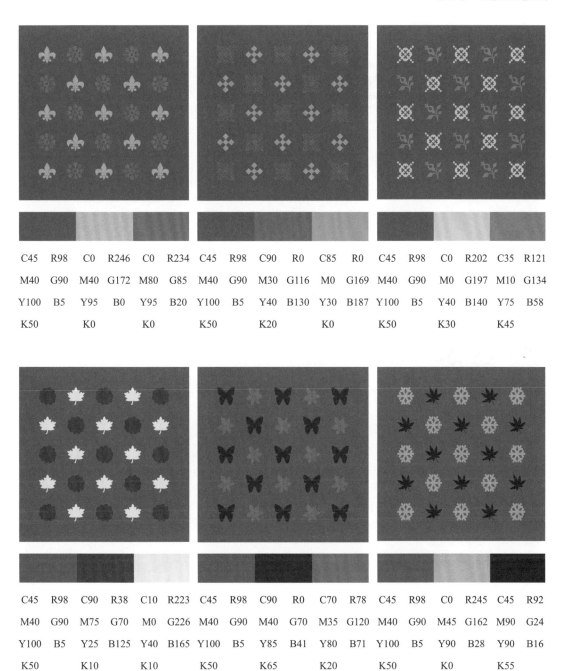

C45	R98	C0	R246	C0	R234	C45	R98	C90	R0	C85	R0	C45	R98	C0	R202	C35	R121
M40	G90	M40	G172	M80	G85	M40	G90	M30	G116	M0	G169	M40	G90	M0	G197	M10	G134
Y100	B5	Y95	B0	Y95	B20	Y100	B5	Y40	B130	Y30	B187	Y100	B5	Y40	B140	Y75	B58
K50		K0		K0		K50		K20		K0		K50		K30		K45	

C45	R98	C90	R38	C10	R223	C45	R98	C90	R0	C70	R78	C45	R98	C0	R245	C45	R92
M40	G90	M75	G70	M0	G226	M40	G90	M40	G70	M35	G120	M40	G90	M45	G162	M90	G24
Y100	B5	Y25	B125	Y40	B165	Y100	B5	Y85	B41	Y80	B71	Y100	B5	Y90	B28	Y90	B16
K50		K10		K10		K50		K65		K20		K50		K0		K55	

第7章
蓝色系配色设计

　　本章主要介绍蓝色系的配色设计，包括蓝色、浅蓝色、淡蓝色、天蓝色、蔚蓝色、水蓝色和孔雀蓝等不同类型的蓝色与其他颜色之间的搭配。为了体现蓝色是配色的主体，会将每个配色方案的背景色以大面积蓝色呈现出来，但这并不表示在实际的配色设计中一定要将蓝色设置为背景色。

蓝色	浅蓝色	淡蓝色	天蓝色

蔚蓝色	水蓝色	孔雀蓝

7.1　蓝色

颜色值				色彩意象	
CMYK	C100	M100	Y0	K0	广阔、平静、永恒
RGB	R29	G32	B136		

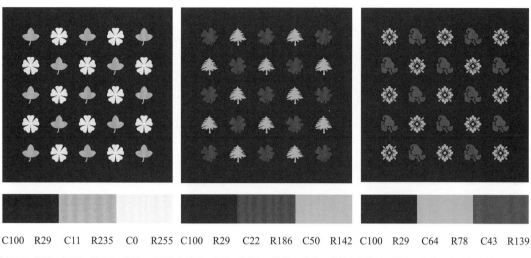

C100	R29	C11	R235	C0	R255	C100	R29	C22	R186	C50	R142	C100	R29	C64	R78	C43	R139
M100	G32	M39	G175	M7	G238	M100	G32	M92	G41	M0	G195	M100	G32	M2	G188	M66	G88
Y0	B136	Y62	B105	Y42	B167	Y0	B136	Y26	B107	Y100	B31	Y0	B136	Y25	B197	Y95	B35
K0		K0		K0		K0		K9		K0		K0		K0		K22	

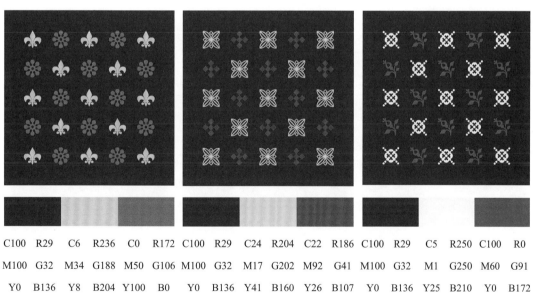

C100	R29	C6	R236	C0	R172	C100	R29	C24	R204	C22	R186	C100	R29	C5	R250	C100	R0
M100	G32	M34	G188	M50	G106	M100	G32	M17	G202	M92	G41	M100	G32	M1	G250	M60	G91
Y0	B136	Y8	B204	Y100	B0	Y0	B136	Y41	B160	Y26	B107	Y0	B136	Y25	B210	Y0	B172
K0		K0		K40		K0		K0		K9		K0		K0		K0	

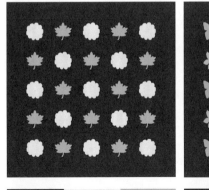 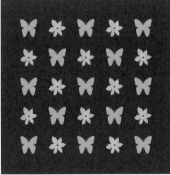

C100	R29	C4	R249	C64	R78	C100	R29	C63	R94	C6	R236	C100	R29	C50	R130	C46	R150
M100	G32	M7	G235	M2	G188	M100	G32	M5	G181	M34	G188	M100	G32	M3	G201	M28	G175
Y0	B136	Y44	B162	Y25	B197	Y0	B136	Y56	B137	Y8	B204	Y0	B136	Y13	B220	Y0	B195
K0		K0		K0		K0		K0		K0		K0		K0		K0	

7.2　浅蓝色

	颜色值				色彩意象
CMYK	C60	M15	Y0	K30	沉静、崇高、睿智
RGB	R76	G140	B180		

C60	R76	C15	R213	C50	R126	C60	R76	C0	R249	C0	R253	C60	R76	C0	R249	C25	R188
M15	G140	M0	G221	M0	G179	M15	G140	M25	G209	M15	G224	M15	G140	M25	G207	M0	G217
Y0	B180	Y45	B154	Y70	B99	Y0	B180	Y15	B204	Y40	B165	Y0	B180	Y25	B186	Y10	B219
K30		K10		K15		K30		K0		K0		K30		K0		K10	

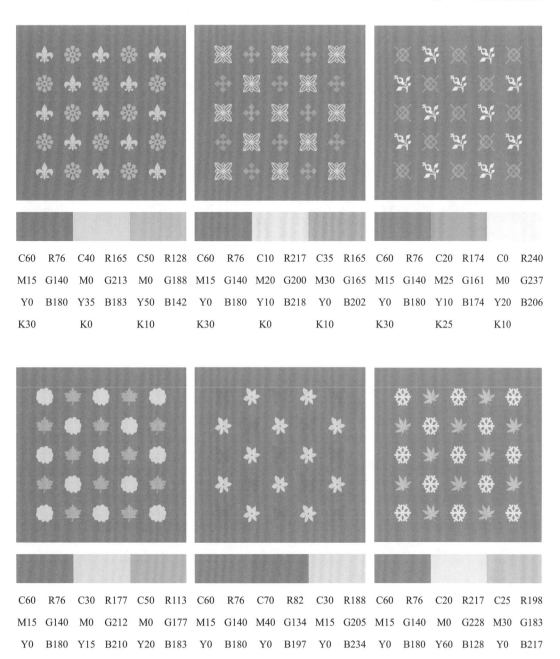

C60	R76	C40	R165	C50	R128
M15	G140	M0	G213	M0	G188
Y0	B180	Y35	B183	Y50	B142
K30		K0		K10	

C60	R76	C10	R217	C35	R165
M15	G140	M20	G200	M30	G165
Y0	B180	Y10	B218	Y0	B202
K30		K0		K10	

C60	R76	C20	R174	C0	R240
M15	G140	M25	G161	M0	G237
Y0	B180	Y10	B174	Y20	B206
K30		K25		K10	

C60	R76	C30	R177	C50	R113
M15	G140	M0	G212	M0	G177
Y0	B180	Y15	B210	Y20	B183
K30		K10		K20	

C60	R76	C70	R82	C30	R188
M15	G140	M40	G134	M15	G205
Y0	B180	Y0	B197	Y0	B234
K30		K0		K0	

C60	R76	C20	R217	C25	R198
M15	G140	M0	G228	M30	G183
Y0	B180	Y60	B128	Y0	B217
K30		K0		K0	

7.3 淡蓝色

颜色值					色彩意象
CMYK	C30	M0	Y10	K10	放松、简朴、祝福
RGB	R177	G212	B219		

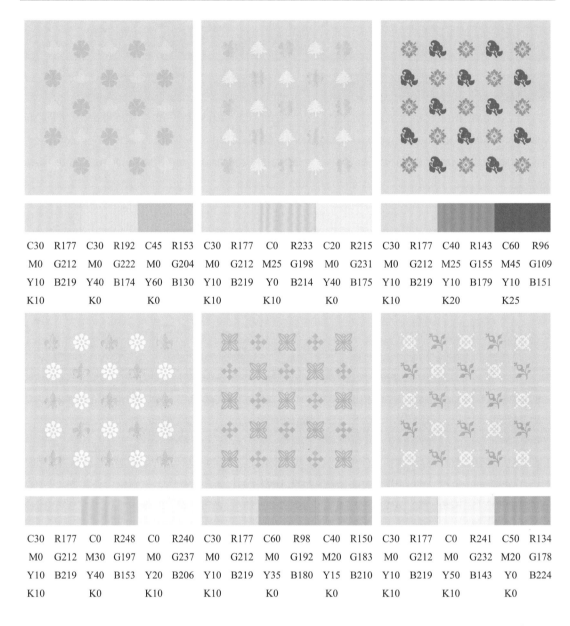

C30 R177	C30 R192	C45 R153	C30 R177	C0 R233	C20 R215
M0 G212	M0 G222	M0 G204	M0 G212	M25 G198	M0 G231
Y10 B219	Y40 B174	Y60 B130	Y10 B219	Y0 B214	Y40 B175
K10	K0	K0	K10	K10	K0

C30 R177	C40 R143	C60 R96			
M0 G212	M25 G155	M45 G109			
Y10 B219	Y10 B179	Y10 B151			
K10	K20	K25			

C30 R177	C0 R248	C0 R240	C30 R177	C60 R98	C40 R150
M0 G212	M30 G197	M0 G237	M0 G212	M0 G192	M20 G183
Y10 B219	Y40 B153	Y20 B206	Y10 B219	Y35 B180	Y15 B210
K10	K0	K10	K10	K0	K0

C30 R177	C0 R241	C50 R134			
M0 G212	M0 G232	M20 G178			
Y10 B219	Y50 B143	Y0 B224			
K10	K10	K0			

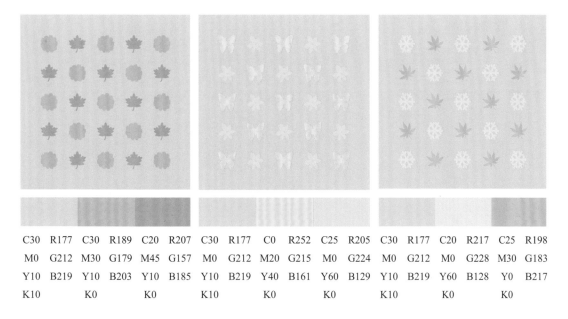

C30	R177	C30	R189	C20	R207	C30	R177	C0	R252	C25	R205	C30	R177	C20	R217	C25	R198
M0	G212	M30	G179	M45	G157	M0	G212	M20	G215	M0	G224	M0	G212	M0	G228	M30	G183
Y10	B219	Y10	B203	Y10	B185	Y10	B219	Y40	B161	Y60	B129	Y10	B219	Y60	B128	Y0	B217
K10		K0		K0		K10		K0		K0		K10		K0		K0	

7.4 天蓝色

颜色值				色彩意象	
CMYK	C45	M10	Y10	K0	沉静、辽阔、睿智
RGB	R148	G198	B221		

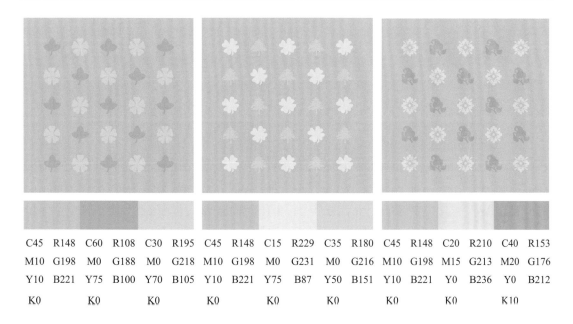

C45	R148	C60	R108	C30	R195	C45	R148	C15	R229	C35	R180	C45	R148	C20	R210	C40	R153
M10	G198	M0	G188	M0	G218	M10	G198	M0	G231	M0	G216	M10	G198	M15	G213	M20	G176
Y10	B221	Y75	B100	Y70	B105	Y10	B221	Y75	B87	Y50	B151	Y10	B221	Y0	B236	Y0	B212
K0		K0		K0		K0		K0		K0		K0		K0		K10	

C45	R148	C0	R234	C0	R252	C45	R148	C30	R191	C0	R255	C45	R148	C75	R0	C20	R189
M10	G198	M20	G207	M15	G228	M10	G198	M0	G224	M0	G249	M10	G198	M0	G179	M0	G222
Y10	B221	Y10	B219	Y15	B214	Y10	B221	Y30	B195	Y40	B177	Y10	B221	Y20	B205	Y0	B236
K0		K0		K0		K0		K0		K0		K0		K0		K10	

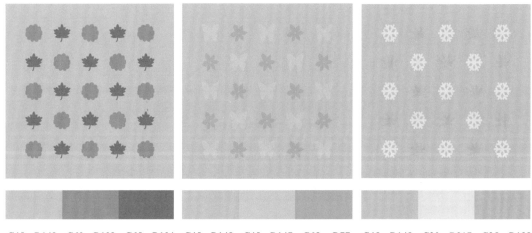

C45	R148	C60	R108	C65	R104	C45	R148	C45	R147	C65	R77	C45	R148	C20	R217	C25	R198
M10	G198	M30	G156	M50	G121	M10	G198	M0	G209	M0	G187	M10	G198	M0	G228	M30	G183
Y10	B221	Y0	B221	Y0	B186	Y10	B221	Y20	B211	Y40	B170	Y10	B221	Y60	B128	Y0	B217
K0		K0		K0		K0		K0		K0		K0		K0		K0	

7.5　蔚蓝色

颜色值				色彩意象
CMYK	C70	M10	Y0　　K0	干净、健康、理智
RGB	R34	G174	B230	

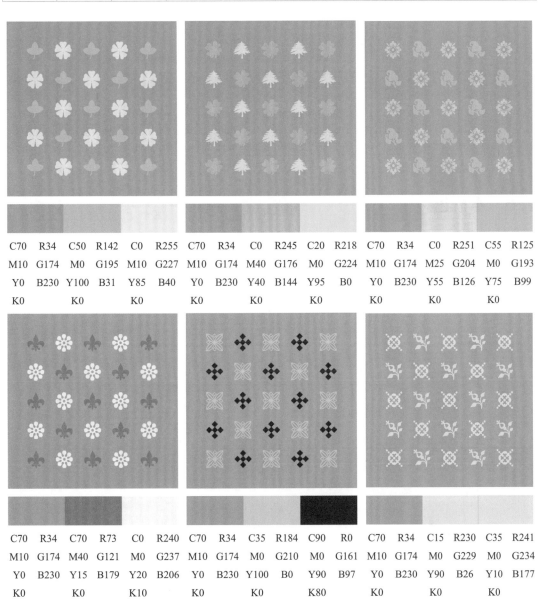

C70	R34	C50	R142	C0	R255	C70	R34	C0	R245	C20	R218	C70	R34	C0	R251	C55	R125
M10	G174	M0	G195	M10	G227	M10	G174	M40	G176	M0	G224	M10	G174	M25	G204	M0	G193
Y0	B230	Y100	B31	Y85	B40	Y0	B230	Y40	B144	Y95	B0	Y0	B230	Y55	B126	Y75	B99
K0		K0		K0		K0		K0		K0		K0		K0		K0	

C70	R34	C70	R73	C0	R240	C70	R34	C35	R184	C90	R0	C70	R34	C15	R230	C35	R241
M10	G174	M40	G121	M0	G237	M10	G174	M0	G210	M0	G161	M10	G174	M0	G229	M0	G234
Y0	B230	Y15	B179	Y20	B206	Y0	B230	Y100	B0	Y90	B97	Y0	B230	Y90	B26	Y10	B177
K0		K0		K10		K0		K0		K80		K0		K0		K0	

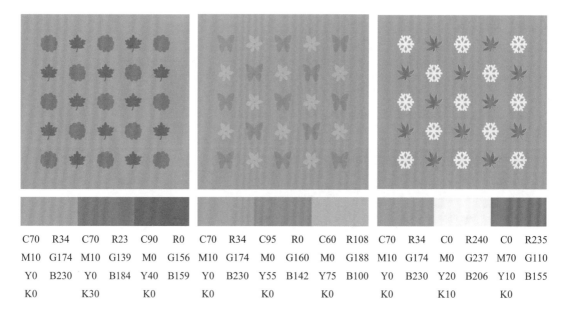

C70	R34	C70	R23	C90	R0	C70	R34	C95	R0	C60	R108	C70	R34	C0	R240	C0	R235
M10	G174	M10	G139	M0	G156	M10	G174	M0	G160	M0	G188	M10	G174	M0	G237	M70	G110
Y0	B230	Y0	B184	Y40	B159	Y0	B230	Y55	B142	Y75	B100	Y0	B230	Y20	B206	Y10	B155
K0		K30		K0		K0		K0		K0		K0		K10		K0	

7.6　水蓝色

颜色值				色彩意象
CMYK	C60	M0	Y10	K0
				清澈、纯洁、放松
RGB	R89	G195	B226	

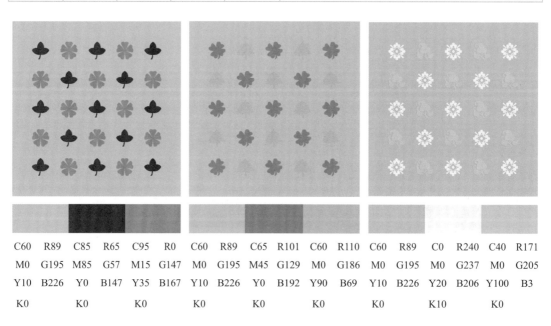

C60	R89	C85	R65	C95	R0	C60	R89	C65	R101	C60	R110	C60	R89	C0	R240	C40	R171
M0	G195	M85	G57	M15	G147	M0	G195	M45	G129	M0	G186	M0	G195	M0	G237	M0	G205
Y10	B226	Y0	B147	Y35	B167	Y10	B226	Y0	B192	Y90	B69	Y10	B226	Y20	B206	Y100	B3
K0		K0		K0		K0		K0		K0		K0		K10		K0	

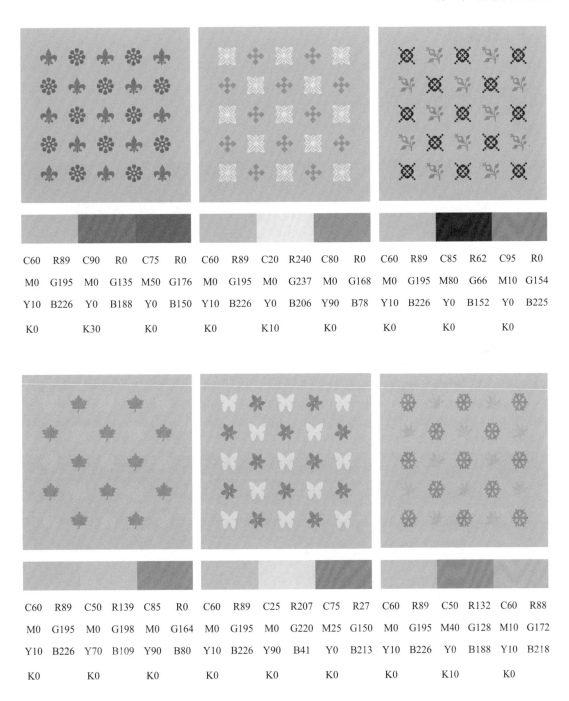

C60	R89	C90	R0	C75	R0
M0	G195	M0	G135	M50	G176
Y10	B226	Y0	B188	Y0	B150
K0		K30		K0	

C60	R89	C20	R240	C80	R0
M0	G195	M0	G237	M0	G168
Y10	B226	Y0	B206	Y90	B78
K0		K10		K0	

C60	R89	C85	R62	C95	R0
M0	G195	M80	G66	M10	G154
Y10	B226	Y0	B152	Y0	B225
K0		K0		K0	

C60	R89	C50	R139	C85	R0
M0	G195	M0	G198	M0	G164
Y10	B226	Y70	B109	Y90	B80
K0		K0		K0	

C60	R89	C25	R207	C75	R27
M0	G195	M0	G220	M25	G150
Y10	B226	Y90	B41	Y0	B213
K0		K0		K0	

C60	R89	C50	R132	C60	R88
M0	G195	M40	G128	M10	G172
Y10	B226	Y0	B188	Y10	B218
K0		K10		K0	

7.7 孔雀蓝

颜色值				色彩意象	
CMYK	C85	M45	Y25	K0	雅致、高贵、品味
RGB	R0	G118	B159		

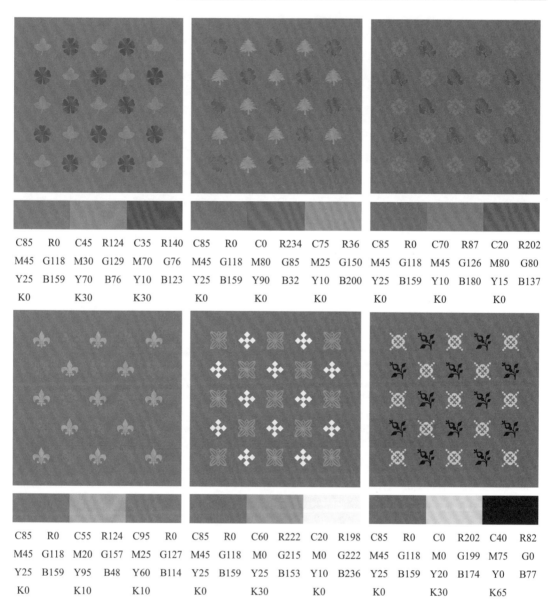

C85	R0	C45	R124	C35	R140
M45	G118	M30	G129	M70	G76
Y25	B159	Y70	B76	Y10	B123
K0		K30		K30	

C85	R0	C0	R234	C75	R36
M45	G118	M80	G85	M25	G150
Y25	B159	Y90	B32	Y10	B200
K0		K0		K0	

C85	R0	C70	R87	C20	R202
M45	G118	M45	G126	M80	G80
Y25	B159	Y10	B180	Y15	B137
K0		K0		K0	

C85	R0	C55	R124	C95	R0
M45	G118	M20	G157	M25	G127
Y25	B159	Y95	B48	Y60	B114
K0		K10		K10	

C85	R0	C60	R222	C20	R198
M45	G118	M0	G215	M0	G222
Y25	B159	Y25	B153	Y10	B236
K0		K30		K0	

C85	R0	C0	R202	C40	R82
M45	G118	M0	G199	M75	G0
Y25	B159	Y20	B174	Y0	B77
K0		K30		K65	

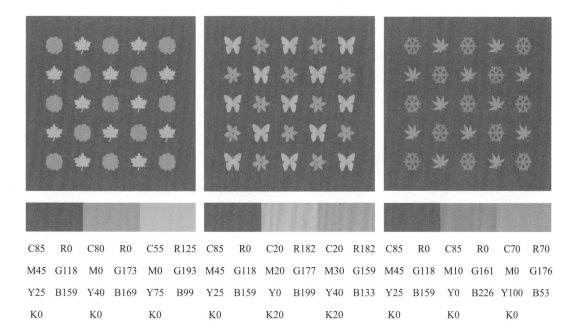

C85	R0	C80	R0	C55	R125	C85	R0	C20	R182	C20	R182	C85	R0	C85	R0	C70	R70
M45	G118	M0	G173	M0	G193	M45	G118	M20	G177	M30	G159	M45	G118	M10	G161	M0	G176
Y25	B159	Y40	B169	Y75	B99	Y25	B159	Y0	B199	Y40	B133	Y25	B159	Y0	B226	Y100	B53
K0		K0		K0		K0		K20		K20		K0		K0		K0	

第 8 章
紫色系配色设计

本章主要介绍紫色系的配色设计，包括紫色、浅紫色、灰紫色、紫藤色、紫水晶、紫罗兰、紫丁香、薰衣草、香水草和浅莲灰等不同类型的紫色与其他颜色之间的搭配。为了体现紫色是配色的主体，会将每个配色方案的背景色以大面积紫色呈现出来，但这并不表示在实际的配色设计中一定要将紫色设置为背景色。

紫色	浅紫色	灰紫色	紫藤色
紫水晶	紫罗兰	紫丁香	薰衣草
香水草	浅莲灰		

8.1 紫色

颜色值				色彩意象	
CMYK	C50	M100	Y0	K0	神秘、优雅、高贵
RGB	R146	G7	B131		

C50	R146	C30	R176	C15	R211	C50	R146	C25	R198	C15	R210	C50	R146	C30	R187	C15	R221
M100	G7	M0	G197	M0	G225	M100	G7	M40	G164	M25	G180	M100	G7	M40	G161	M20	G209
Y0	B131	Y70	B95	Y20	B203	Y0	B131	Y10	B191	Y75	B76	Y0	B131	Y0	B203	Y0	B231
K0		K15		K10		K0		K0		K10		K0		K0		K0	

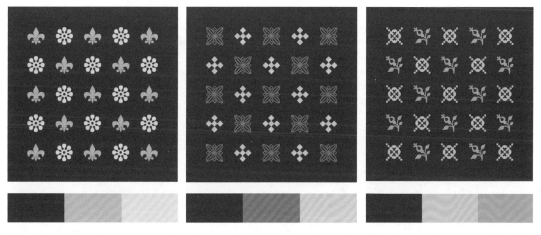

C50	R146	C25	R157	C0	R222	C50	R146	C0	R189	C0	R224	C50	R146	C0	R210	C45	R137
M100	G7	M0	G184	M0	G215	M100	G7	M60	G106	M25	G190	M100	G7	M10	G192	M15	G171
Y0	B131	Y0	B198	Y40	B153	Y0	B131	Y0	B143	Y0	B206	Y0	B131	Y45	B131	Y25	B172
K0		K30		K20		K0		K30		K15		K0		K25		K15	

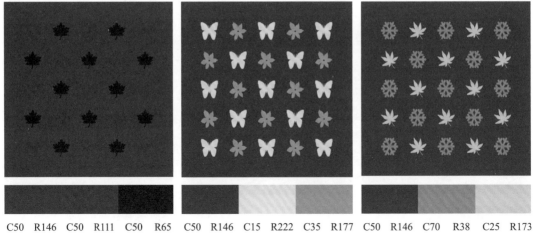

C50	R146	C50	R111	C50	R65	C50	R146	C15	R222	C35	R177	C50	R146	C70	R38	C25	R173
M100	G7	M85	G40	M85	G0	M100	G7	M20	G208	M50	G139	M100	G7	M0	G152	M0	G200
Y0	B131	Y0	B111	Y0	B65	Y0	B131	Y10	B216	Y15	B171	Y0	B131	Y45	B134	Y15	B195
K0		K30		K70		K0		K0		K0		K0		K25		K20	

8.2 浅紫色

	颜色值				色彩意象
CMYK	C60	M75	Y0	K0	淡雅、清新、舒适
RGB	R124	G80	B157		

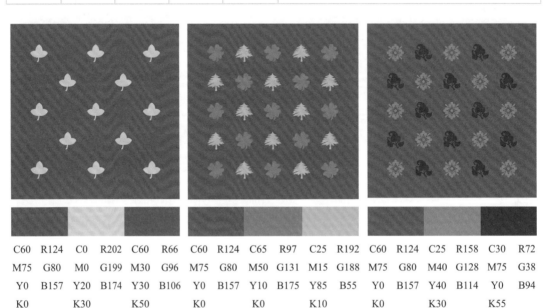

C60	R124	C0	R202	C60	R66	C60	R124	C65	R97	C25	R192	C60	R124	C25	R158	C30	R72
M75	G80	M0	G199	M30	G96	M75	G80	M50	G131	M15	G188	M75	G80	M40	G128	M75	G38
Y0	B157	Y20	B174	Y30	B106	Y0	B157	Y10	B175	Y85	B55	Y0	B157	Y40	B114	Y0	B94
K0		K30		K50		K0		K0		K10		K0		K30		K55	

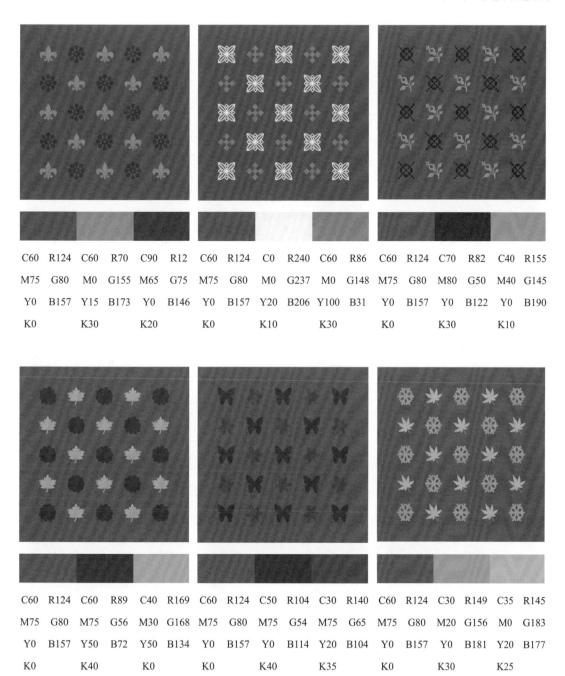

C60	R124	C60	R70	C90	R12
M75	G80	M0	G155	M65	G75
Y0	B157	Y15	B173	Y0	B146
K0		K30		K20	

C60	R124	C0	R240	C60	R86
M75	G80	M0	G237	M0	G148
Y0	B157	Y20	B206	Y100	B31
K0		K10		K30	

C60	R124	C70	R82	C40	R155
M75	G80	M80	G50	M40	G145
Y0	B157	Y0	B122	Y0	B190
K0		K30		K10	

C60	R124	C60	R89	C40	R169
M75	G80	M75	G56	M30	G168
Y0	B157	Y50	B72	Y50	B134
K0		K40		K0	

C60	R124	C50	R104	C30	R140
M75	G80	M75	G54	M75	G65
Y0	B157	Y0	B114	Y20	B104
K0		K40		K35	

C60	R124	C30	R149	C35	R145
M75	G80	M20	G156	M0	G183
Y0	B157	Y0	B181	Y20	B177
K0		K30		K25	

8.3　灰紫色

颜色值				色彩意象	
CMYK	C25	M35	Y10	K30	神秘、格调、成熟
RGB	R157	G137	B157		

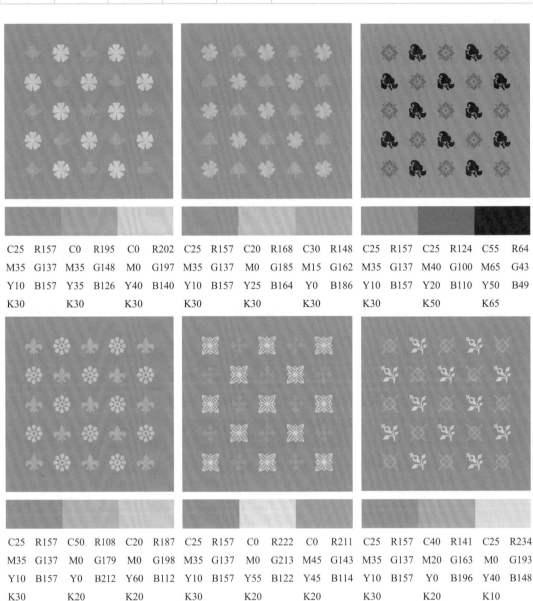

C25	R157	C0	R195	C0	R202	C25	R157	C20	R168	C30	R148	C25	R157	C25	R124	C55	R64

C25　R157　C0　R195　C0　R202
M35　G137　M35　G148　M0　G197
Y10　B157　Y35　B126　Y40　B140
K30　　　　K30　　　　K30

C25　R157　C20　R168　C30　R148
M35　G137　M0　G185　M15　G162
Y10　B157　Y25　B164　Y0　B186
K30　　　　K30　　　　K30

C25　R157　C25　R124　C55　R64
M35　G137　M40　G100　M65　G43
Y10　B157　Y20　B110　Y50　B49
K30　　　　K50　　　　K65

C25　R157　C50　R108　C20　R187
M35　G137　M0　G179　M0　G198
Y10　B157　Y0　B212　Y60　B112
K30　　　　K20　　　　K20

C25　R157　C0　R222　C0　R211
M35　G137　M0　G213　M45　G143
Y10　B157　Y55　B122　Y45　B114
K30　　　　K20　　　　K20

C25　R157　C40　R141　C25　R234
M35　G137　M20　G163　M0　G193
Y10　B157　Y0　B196　Y40　B148
K30　　　　K20　　　　K10

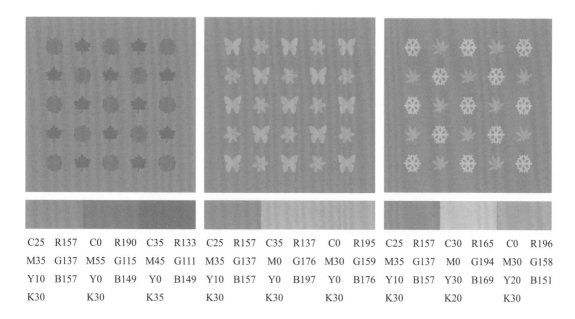

C25	R157	C0	R190	C35	R133	C25	R157	C35	R137	C0	R195	C25	R157	C30	R165	C0	R196
M35	G137	M55	G115	M45	G111	M35	G137	M0	G176	M30	G159	M35	G137	M0	G194	M30	G158
Y10	B157	Y0	B149	Y0	B149	Y10	B157	Y0	B197	Y0	B176	Y10	B157	Y30	B169	Y20	B151
K30		K30		K35		K30		K30		K30		K30		K20		K30	

8.4　紫藤色

颜色值				色彩意象	
CMYK	C60	M65	Y0	K10	优雅、亲切、美丽
RGB	R115	G91	B159		

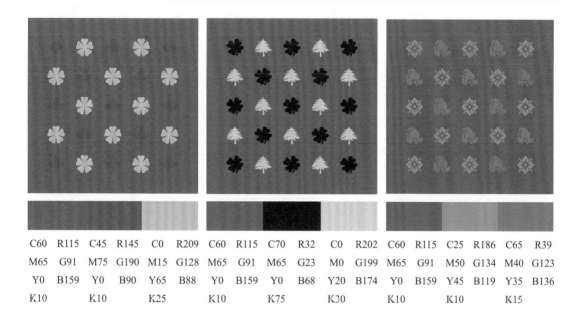

C60	R115	C45	R145	C0	R209	C60	R115	C70	R32	C0	R202	C60	R115	C25	R186	C65	R39
M65	G91	M75	G190	M15	G128	M65	G91	M65	G23	M0	G199	M65	G91	M50	G134	M40	G123
Y0	B159	Y0	B90	Y65	B88	Y0	B159	Y0	B68	Y20	B174	Y0	B159	Y45	B119	Y35	B136
K10		K10		K25		K10		K75		K30		K10		K10		K15	

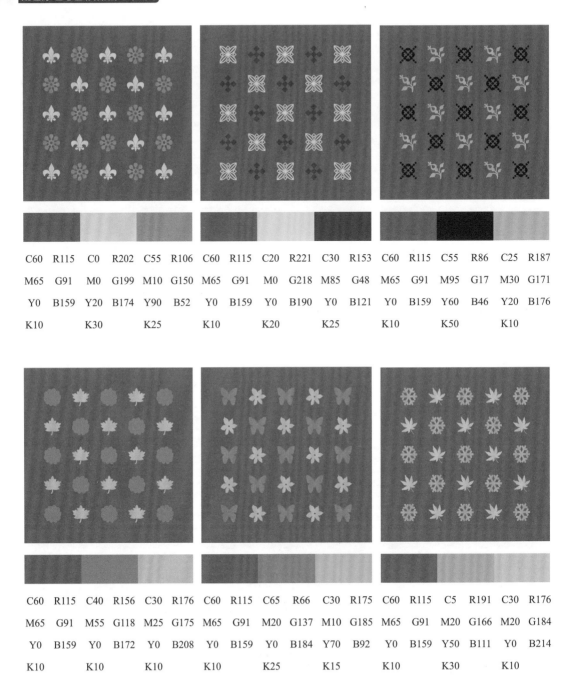

C60	R115	C0	R202	C55	R106	C60	R115	C20	R221	C30	R153	C60	R115	C55	R86	C25	R187
M65	G91	M0	G199	M10	G150	M65	G91	M0	G218	M85	G48	M65	G91	M95	G17	M30	G171
Y0	B159	Y20	B174	Y90	B52	Y0	B159	Y0	B190	Y0	B121	Y0	B159	Y60	B46	Y20	B176
K10		K30		K25		K10		K20		K25		K10		K50		K10	

C60	R115	C40	R156	C30	R176	C60	R115	C65	R66	C30	R175	C60	R115	C5	R191	C30	R176
M65	G91	M55	G118	M25	G175	M65	G91	M20	G137	M10	G185	M65	G91	M20	G166	M20	G184
Y0	B159	Y0	B172	Y0	B208	Y0	B159	Y0	B184	Y70	B92	Y0	B159	Y50	B111	Y0	B214
K10		K10		K10		K10		K25		K15		K10		K30		K10	

8.5　紫水晶

颜色值				色彩意象	
CMYK	C60	M80	Y20	K0	纯洁、智慧、高贵
RGB	R126	G73	B133		

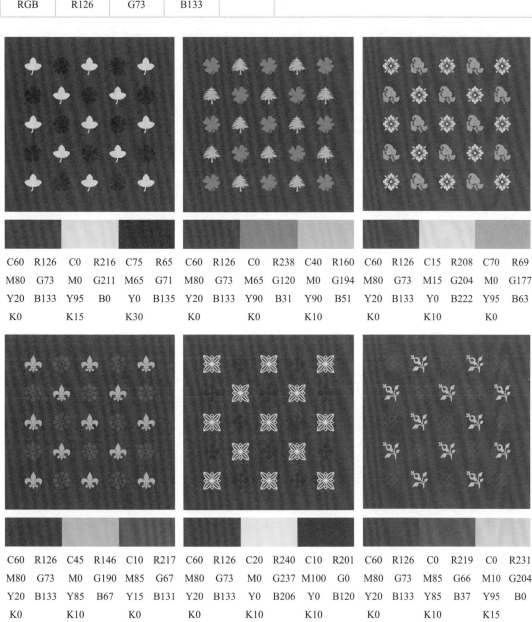

C60	R126	C0	R216	C75	R65	C60	R126	C0	R238	C40	R160	C60	R126	C15	R208	C70	R69
M80	G73	M0	G211	M65	G71	M80	G73	M65	G120	M0	G194	M80	G73	M15	G204	M0	G177
Y20	B133	Y95	B0	Y0	B135	Y20	B133	Y90	B31	Y90	B51	Y20	B133	Y0	B222	Y95	B63
K0		K15		K30		K0		K0		K10		K0		K10		K0	

C60	R126	C45	R146	C10	R217	C60	R126	C20	R240	C10	R201	C60	R126	C0	R219	C0	R231
M80	G73	M0	G190	M85	G67	M80	G73	M0	G237	M100	G0	M80	G73	M85	G66	M10	G204
Y20	B133	Y85	B67	Y15	B131	Y20	B133	Y0	B206	Y0	B120	Y20	B133	Y85	B37	Y95	B0
K0		K10		K0		K0		K10		K10		K0		K10		K15	

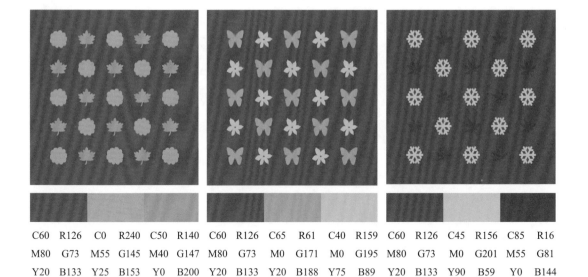

C60	R126	C0	R240	C50	R140	C60	R126	C65	R61	C40	R159	C60	R126	C45	R156	C85	R16
M80	G73	M55	G145	M40	G147	M80	G73	M0	G171	M0	G195	M80	G73	M0	G201	M55	G81
Y20	B133	Y25	B153	Y0	B200	Y20	B133	Y20	B188	Y75	B89	Y20	B133	Y90	B59	Y0	B144
K0		K0		K0		K0		K15		K10		K0		K0		K30	

8.6 紫罗兰

颜色值					色彩意象
CMYK	C20	M30	Y10	K10	温柔、亲切、深远
RGB	R197	G175	B192		

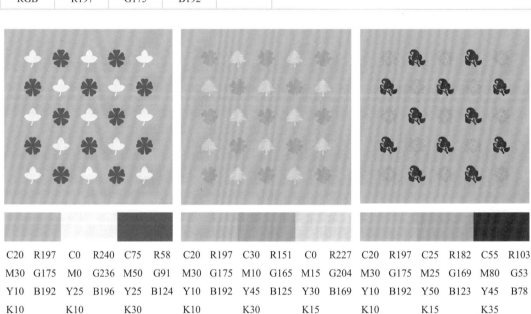

C20	R197	C0	R240	C75	R58	C20	R197	C30	R151	C0	R227	C20	R197	C25	R182	C55	R103
M30	G175	M0	G236	M50	G91	M30	G175	M10	G165	M15	G204	M30	G175	M25	G169	M80	G53
Y10	B192	Y25	B196	Y25	B124	Y10	B192	Y45	B125	Y30	B169	Y10	B192	Y50	B123	Y45	B78
K10		K10		K30		K10		K30		K15		K10		K15		K35	

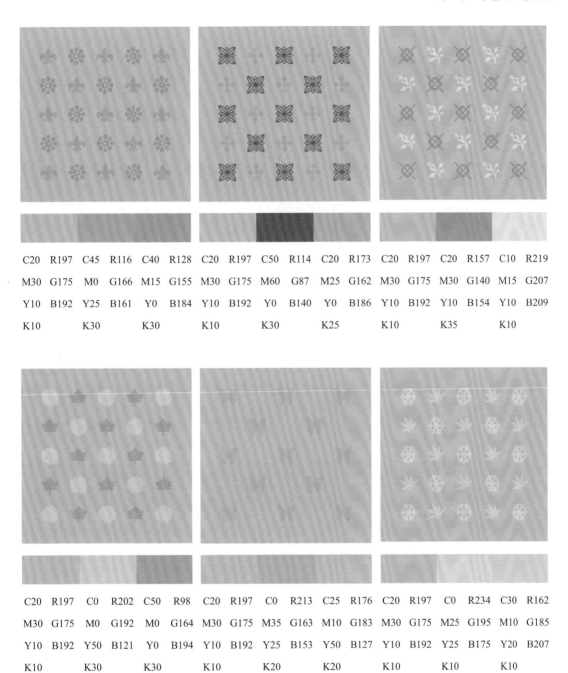

C20	R197	C45	R116	C40	R128	C20	R197	C50	R114	C20	R173	C20	R197	C20	R157	C10	R219
M30	G175	M0	G166	M15	G155	M30	G175	M60	G87	M25	G162	M30	G175	M30	G140	M15	G207
Y10	B192	Y25	B161	Y0	B184	Y10	B192	Y0	B140	Y0	B186	Y10	B192	Y10	B154	Y10	B209
K10		K30		K30		K10		K30		K25		K10		K35		K10	

C20	R197	C0	R202	C50	R98	C20	R197	C0	R213	C25	R176	C20	R197	C0	R234	C30	R162
M30	G175	M0	G192	M0	G164	M30	G175	M35	G163	M10	G183	M30	G175	M25	G195	M10	G185
Y10	B192	Y50	B121	Y0	B194	Y10	B192	Y25	B153	Y50	B127	Y10	B192	Y25	B175	Y20	B207
K10		K30		K30		K10		K20		K20		K10		K10		K10	

8.7 紫丁香

颜色值					色彩意象
CMYK	C30	M40	Y0	K0	纯真、浪漫、柔美
RGB	R187	G161	B203		

C30	R187	C0	R240	C55	R115	C30	R187	C45	R146	C0	R246	C30	R187	C0	R220	C0	R199
M40	G161	M0	G237	M20	G169	M40	G161	M0	G210	M35	G190	M40	G161	M40	G162	M50	G130
Y0	B203	Y20	B206	Y0	B216	Y0	B203	Y15	B220	Y10	B201	Y0	B203	Y0	B188	Y0	B161
K0		K10		K5		K0		K0		K0		K0		K15		K25	

C30	R187	C30	R163	C15	R221	C30	R187	C0	R240	C0	R230	C30	R187	C50	R124	C20	R196	
M40	G161	M40	G139	M20	G209	M40	G161	M0	G237	M40	G166	M40	G161	M15	G175	M50	G213	
Y0	B203	Y0	B177	Y0	B231	Y0	B203	Y20	B206	Y30	B153	Y0	B203	Y0	B215	Y0	B143	
K0		K20		K0		K0		K0		K10		K10		K0		K10		K10

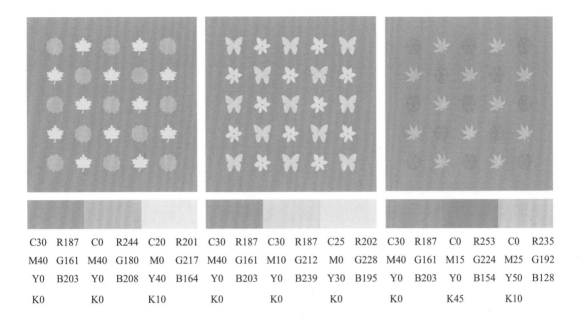

C30	R187	C0	R244	C20	R201	C30	R187	C30	R187	C25	R202	C30	R187	C0	R253	C0	R235
M40	G161	M40	G180	M0	G217	M40	G161	M10	G212	M0	G228	M40	G161	M15	G224	M25	G192
Y0	B203	Y0	B208	Y40	B164	Y0	B203	Y0	B239	Y30	B195	Y0	B203	Y0	B154	Y50	B128
K0		K0		K10		K0		K0		K0		K0		K45		K10	

8.8　薰衣草

颜色值				色彩意象	
CMYK	C40	M50	Y10	K0	优雅、娴静、轻盈
RGB	R166	G136	B177		

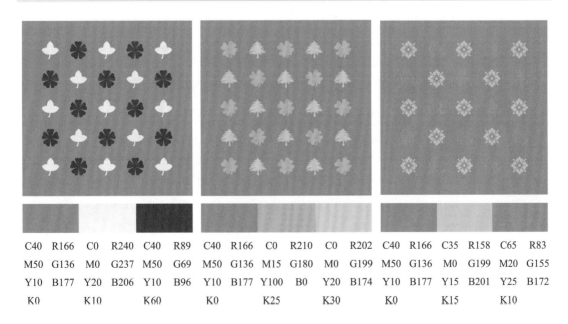

C40	R166	C0	R240	C40	R89	C40	R166	C0	R210	C0	R202	C40	R166	C35	R158	C65	R83
M50	G136	M0	G237	M50	G69	M50	G136	M15	G180	M0	G199	M50	G136	M0	G199	M20	G155
Y10	B177	Y20	B206	Y10	B96	Y10	B177	Y100	B0	Y20	B174	Y10	B177	Y15	B201	Y25	B172
K0		K10		K60		K0		K25		K30		K0		K15		K10	

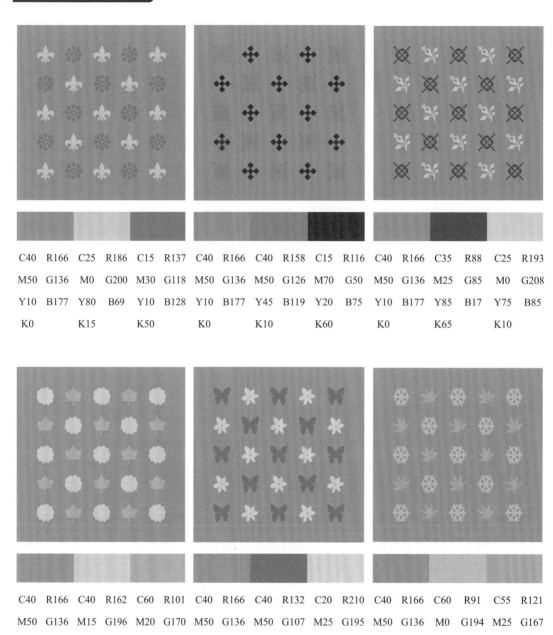

C40	R166	C25	R186	C15	R137	C40	R166	C40	R158	C15	R116	C40	R166	C35	R88	C25	R193
M50	G136	M0	G200	M30	G118	M50	G136	M50	G126	M70	G50	M50	G136	M25	G85	M0	G208
Y10	B177	Y80	B69	Y10	B128	Y10	B177	Y45	B119	Y20	B75	Y10	B177	Y85	B17	Y75	B85
K0		K15		K50		K0		K10		K60		K0		K65		K10	

C40	R166	C40	R162	C60	R101	C40	R166	C40	R132	C20	R210	C40	R166	C60	R91	C55	R121
M50	G136	M15	G196	M20	G170	M50	G136	M50	G107	M25	G195	M50	G136	M0	G194	M25	G167
Y10	B177	Y0	B231	Y0	B221	Y10	B177	Y10	B142	Y10	B209	Y10	B177	Y15	B217	Y0	B217
K0		K0		K0		K0		K30		K0		K0		K0		K0	

8.9　香水草

颜色值				色彩意象	
CMYK	C65	M100	Y20	K10	时尚、典雅、魅力
RGB	R111	G25	B111		

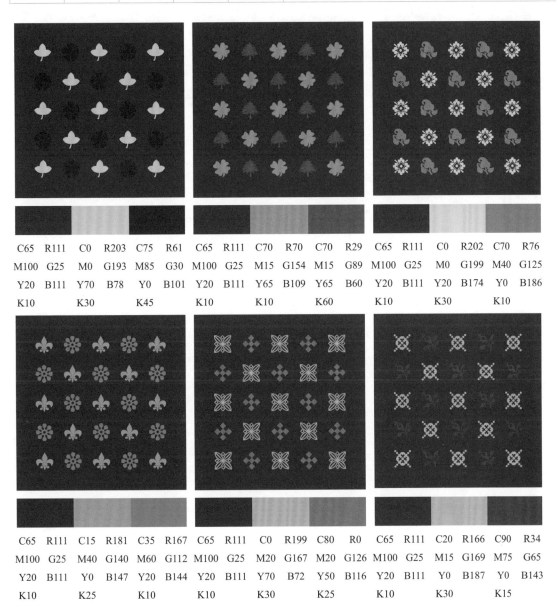

C65	R111	C0	R203	C75	R61
M100	G25	M0	G193	M85	G30
Y20	B111	Y70	B78	Y0	B101
K10		K30		K45	

C65	R111	C70	R70	C70	R29
M100	G25	M15	G154	M15	G89
Y20	B111	Y65	B109	Y65	B60
K10		K10		K60	

C65	R111	C0	R202	C70	R76
M100	G25	M0	G199	M40	G125
Y20	B111	Y20	B174	Y0	B186
K10		K30		K10	

C65	R111	C15	R181	C35	R167
M100	G25	M40	G140	M60	G112
Y20	B111	Y0	B147	Y20	B144
K10		K25		K10	

C65	R111	C0	R199	C80	R0
M100	G25	M20	G167	M20	G126
Y20	B111	Y70	B72	Y50	B116
K10		K30		K25	

C65	R111	C20	R166	C90	R34
M100	G25	M15	G169	M75	G65
Y20	B111	Y0	B187	Y0	B143
K10		K30		K15	

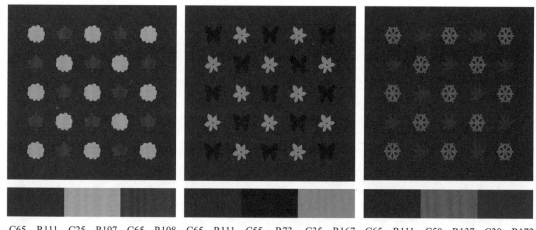

C65	R111	C25	R197	C65	R108	C65	R111	C55	R73	C35	R167	C65	R111	C50	R137	C30	R172
M100	G25	M45	G154	M85	G54	M100	G25	M85	G19	M50	G130	M100	G25	M65	G97	M100	G0
Y20	B111	Y0	B197	Y0	B138	Y20	B111	Y20	B68	Y10	B167	Y20	B111	Y20	B139	Y20	B107
K10		K0		K10		K10		K60		K10		K10		K10		K10	

8.10　浅莲灰

颜色值					色彩意象
CMYK	C0	M10	Y0	K10	梦幻、淡雅、温柔
RGB	R237	G224	B230		

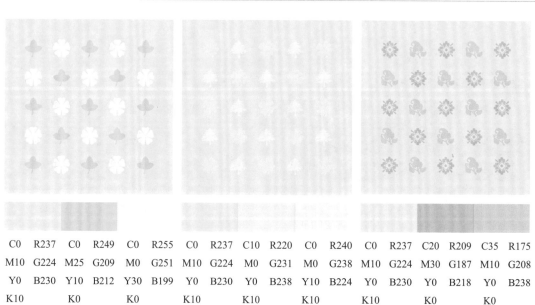

C0	R237	C0	R249	C0	R255	C0	R237	C10	R220	C0	R240	C0	R237	C20	R209	C35	R175
M10	G224	M25	G209	M0	G251	M10	G224	M0	G231	M0	G238	M10	G224	M30	G187	M10	G208
Y0	B230	Y10	B212	Y30	B199	Y0	B230	Y0	B238	Y10	B224	Y0	B230	Y0	B218	Y0	B238
K10		K0		K0		K10		K10		K10		K10		K0		K0	

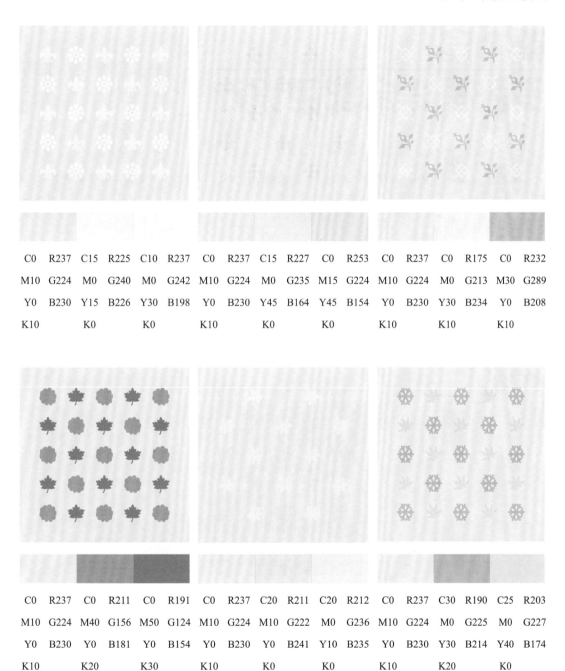

C0	R237	C15	R225	C10	R237	C0	R237	C15	R227	C0	R253	C0	R237	C0	R175	C0	R232
M10	G224	M0	G240	M0	G242	M10	G224	M0	G235	M15	G224	M10	G224	M0	G213	M30	G289
Y0	B230	Y15	B226	Y30	B198	Y0	B230	Y45	B164	Y45	B154	Y0	B230	Y30	B234	Y0	B208
K10		K0		K0		K10		K0		K0		K10		K10		K10	

C0	R237	C0	R211	C0	R191	C0	R237	C20	R211	C20	R212	C0	R237	C30	R190	C25	R203
M10	G224	M40	G156	M50	G124	M10	G224	M10	G222	M0	G236	M10	G224	M0	G225	M0	G227
Y0	B230	Y0	B181	Y0	B154	Y0	B230	Y0	B241	Y10	B235	Y0	B230	Y30	B214	Y40	B174
K10		K20		K30		K10		K0		K0		K10		K20		K0	

第9章
多色系综合配色设计

本章详细介绍不同色系综合搭配以表达不同意象的配色方法。每个配色方案都给出了颜色搭配的具体方式以及配色要点，还给出了 CMYK 值和 RGB 值。

9.1　温暖

色系：以橙色系和黄色系为主，同时搭配红色系。
要点：适当提高明度，降低纯度。

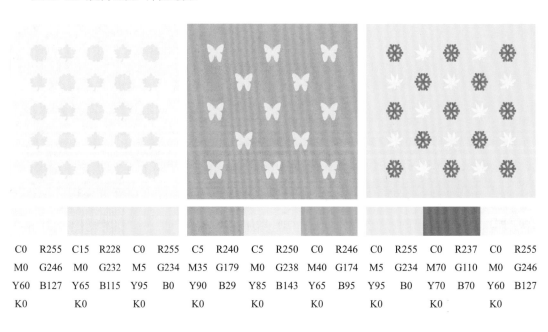

C0	R255	C15	R228	C0	R255	C5	R240	C5	R250	C0	R246	C0	R255	C0	R237	C0	R255
M0	G246	M0	G232	M5	G234	M35	G179	M0	G238	M40	G174	M5	G234	M70	G110	M0	G246
Y60	B127	Y65	B115	Y95	B0	Y90	B29	Y85	B143	Y65	B95	Y95	B0	Y70	B70	Y60	B127
K0		K0		K0		K0		K0		K0		K0		K0		K0	

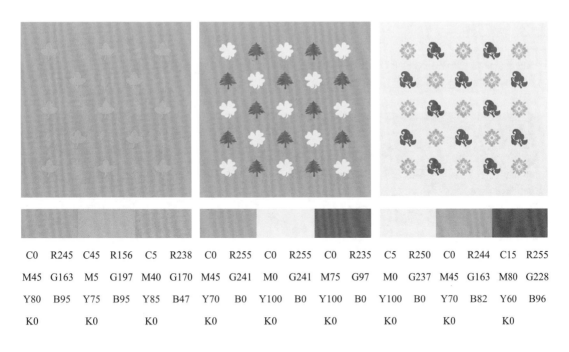

C0	R245	C45	R156	C5	R238	C0	R255	C0	R255	C0	R235	C5	R250	C0	R244	C15	R255
M45	G163	M5	G197	M40	G170	M45	G241	M0	G241	M75	G97	M0	G237	M45	G163	M80	G228
Y80	B95	Y75	B95	Y85	B47	Y70	B0	Y100	B0	Y100	B0	Y100	B0	Y70	B82	Y60	B96
K0		K0		K0		K0		K0		K0		K0		K0		K0	

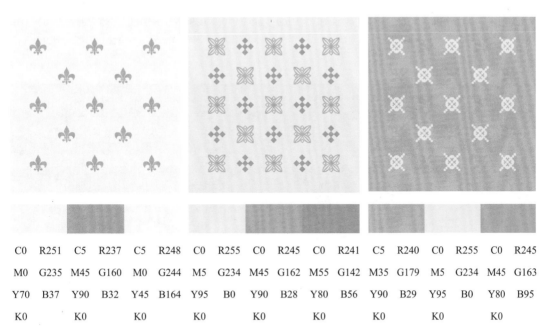

C0	R251	C5	R237	C5	R248	C0	R255	C0	R245	C0	R241	C5	R240	C0	R255	C0	R245
M0	G235	M45	G160	M0	G244	M5	G234	M45	G162	M55	G142	M35	G179	M5	G234	M45	G163
Y70	B37	Y90	B32	Y45	B164	Y95	B0	Y90	B28	Y80	B56	Y90	B29	Y95	B0	Y80	B95
K0		K0		K0		K0		K0		K0		K0		K0		K0	

9.2 炎热

色系：以红色系为主，同时搭配橙色系和黄色系。

要点：提高颜色的纯度，否则会降低颜色的"热度"。

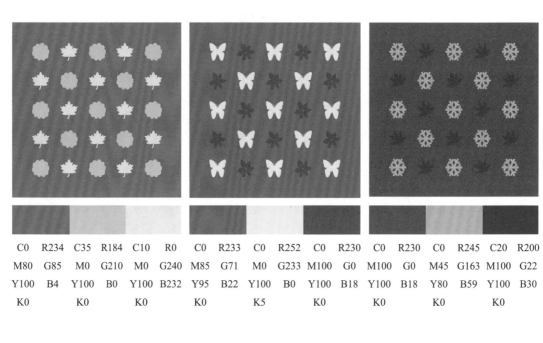

C0	R234	C35	R184	C10	R0	C0	R233	C0	R252	C0	R230	C0	R230	C0	R245	C20	R200
M80	G85	M0	G210	M0	G240	M85	G71	M0	G233	M100	G0	M100	G0	M45	G163	M100	G22
Y100	B4	Y100	B0	Y100	B232	Y95	B22	Y100	B0	Y100	B18	Y100	B18	Y80	B59	Y100	B30
K0		K0		K0		K0		K5		K0		K0		K0		K0	

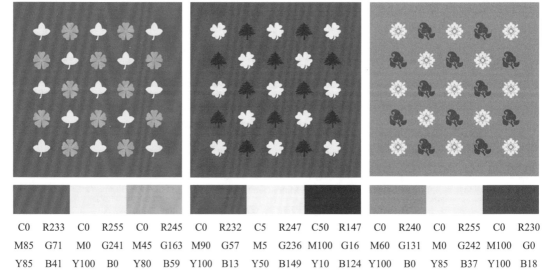

C0	R233	C0	R255	C0	R245	C0	R232	C5	R247	C50	R147	C0	R240	C0	R255	C0	R230
M85	G71	M0	G241	M45	G163	M90	G57	M5	G236	M100	G16	M60	G131	M0	G242	M100	G0
Y85	B41	Y100	B0	Y80	B59	Y100	B13	Y50	B149	Y10	B124	Y100	B0	Y85	B37	Y100	B18
K0		K0		K0		K0		K0		K0		K0		K0		K0	

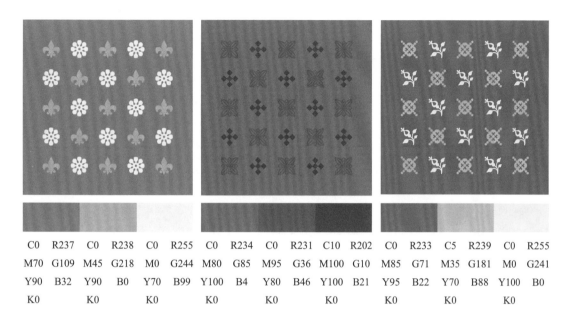

C0	R237	C0	R238	C0	R255	C0	R234	C0	R231	C10	R202	C0	R233	C5	R239	C0	R255
M70	G109	M45	G218	M0	G244	M80	G85	M95	G36	M100	G10	M85	G71	M35	G181	M0	G241
Y90	B32	Y90	B0	Y70	B99	Y100	B4	Y80	B46	Y100	B21	Y95	B22	Y70	B88	Y100	B0
K0		K0		K0		K0		K0		K0		K0		K0		K0	

9.3 凉爽

色系：以蓝色系为主，同时搭配同样色调的绿色系、暖色系。

要点：搭配其他色系需要确保色调相同，搭配蓝色系则要让色调不同。

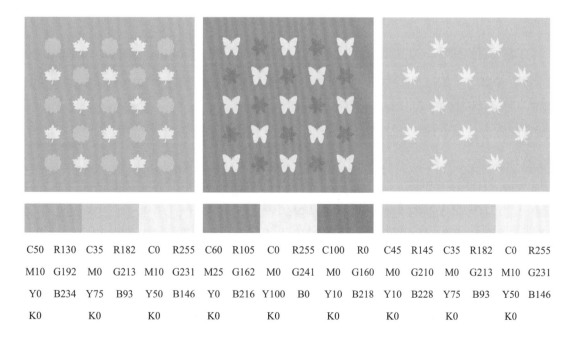

C50	R130	C35	R182	C0	R255	C60	R105	C0	R255	C100	R0	C45	R145	C35	R182	C0	R255
M10	G192	M0	G213	M10	G231	M25	G162	M0	G241	M0	G160	M0	G210	M0	G213	M10	G231
Y0	B234	Y75	B93	Y50	B146	Y0	B216	Y100	B0	Y10	B218	Y10	B228	Y75	B93	Y50	B146
K0		K0		K0		K0		K0		K0		K0		K0		K0	

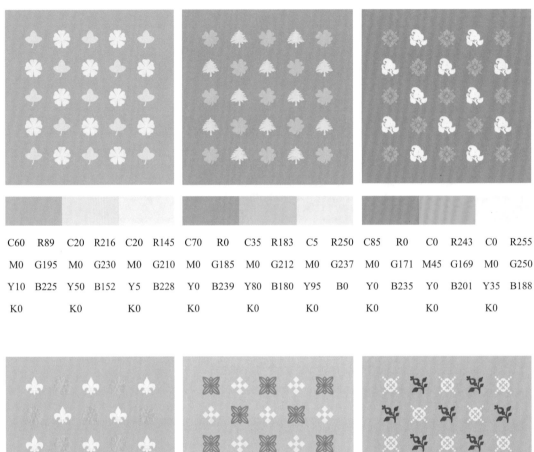

C60	R89	C20	R216	C20	R145	C70	R0	C35	R183	C5	R250	C85	R0	C0	R243	C0	R255
M0	G195	M0	G230	M0	G210	M0	G185	M0	G212	M0	G237	M0	G171	M45	G169	M0	G250
Y10	B225	Y50	B152	Y5	B228	Y0	B239	Y80	B180	Y95	B0	Y0	B235	Y0	B201	Y35	B188
K0		K0		K0		K0		K0		K0		K0		K0		K0	

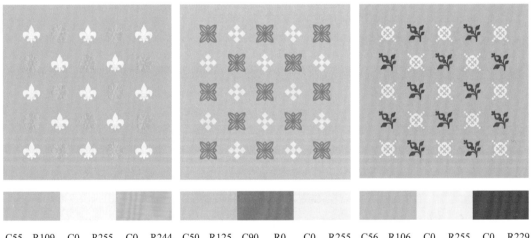

C55	R109	C0	R255	C0	R244	C50	R125	C90	R0	C0	R255	C56	R106	C0	R255	C0	R229
M0	G200	M0	G244	M40	G184	M0	G205	M20	G146	M0	G241	M5	G193	M5	G238	M95	G12
Y5	B235	Y70	B99	Y0	B201	Y0	B244	Y10	B202	Y100	B0	Y0	B238	Y75	B81	Y0	B133
K0		K0		K0		K0		K0		K0		K0		K0		K0	

9.4 寒冷

色系：以蓝色系为主，同时搭配同色系的蓝色或不同色系的绿色或紫色。
要点：颜色的纯度要高，明度要低。

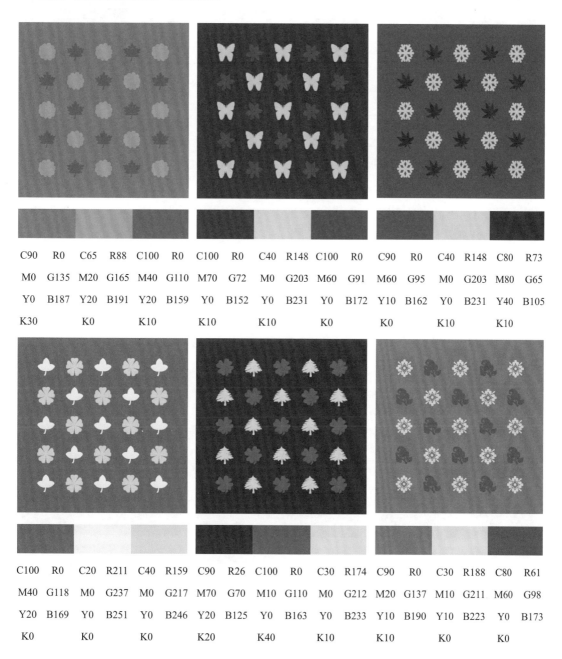

C90	R0	C65	R88	C100	R0	C100	R0	C40	R148	C100	R0	C90	R0	C40	R148	C80	R73
M0	G135	M20	G165	M40	G110	M70	G72	M0	G203	M60	G91	M60	G95	M0	G203	M80	G65
Y0	B187	Y20	B191	Y20	B159	Y0	B152	Y0	B231	Y0	B172	Y10	B162	Y0	B231	Y40	B105
K30		K0		K10		K10		K10		K0		K0		K10		K10	

C100	R0	C20	R211	C40	R159	C90	R26	C100	R0	C30	R174	C90	R0	C30	R188	C80	R61
M40	G118	M0	G237	M0	G217	M70	G70	M10	G110	M0	G212	M20	G137	M10	G211	M60	G98
Y20	B169	Y0	B251	Y0	B246	Y20	B125	Y0	B163	Y0	B233	Y10	B190	Y10	B223	Y0	B173
K0		K0		K0		K20		K40		K10		K10		K0		K0	

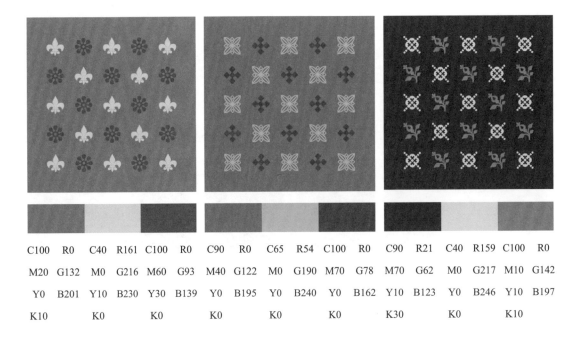

C100	R0	C40	R161	C100	R0	C90	R0	C65	R54	C100	R0	C90	R21	C40	R159	C100	R0
M20	G132	M0	G216	M60	G93	M40	G122	M0	G190	M70	G78	M70	G62	M0	G217	M10	G142
Y0	B201	Y10	B230	Y30	B139	Y0	B195	Y0	B240	Y0	B162	Y10	B123	Y0	B246	Y10	B197
K10		K0		K0		K0		K0		K0		K30		K0		K10	

9.5　生机

色系：以绿色系为主，同时搭配黄色系或褐色。

要点：绿色系颜色的明度要高。

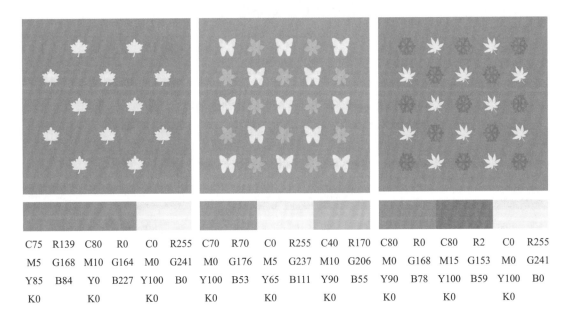

C75	R139	C80	R0	C0	R255	C70	R70	C0	R255	C40	R170	C80	R0	C80	R2	C0	R255
M5	G168	M10	G164	M0	G241	M0	G176	M5	G237	M10	G206	M0	G168	M15	G153	M0	G241
Y85	B84	Y0	B227	Y100	B0	Y100	B53	Y65	B111	Y90	B55	Y90	B78	Y100	B59	Y100	B0
K0		K0		K0		K0		K0		K0		K0		K0		K0	

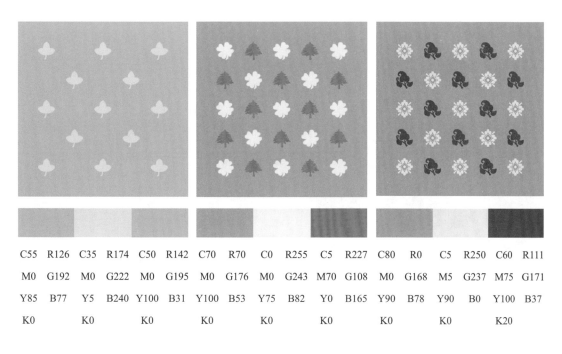

C55	R126	C35	R174	C50	R142	C70	R70	C0	R255	C5	R227	C80	R0	C5	R250	C60	R111
M0	G192	M0	G222	M0	G195	M0	G176	M0	G243	M70	G108	M0	G168	M5	G237	M75	G171
Y85	B77	Y5	B240	Y100	B31	Y100	B53	Y75	B82	Y0	B165	Y90	B78	Y90	B0	Y100	B37
K0		K0		K0		K0		K0		K0		K0		K0		K20	

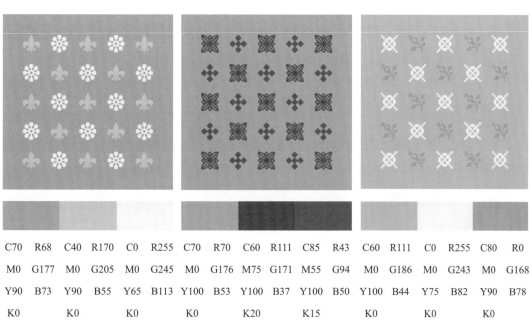

C70	R68	C40	R170	C0	R255	C70	R70	C60	R111	C85	R43	C60	R111	C0	R255	C80	R0
M0	G177	M0	G205	M0	G245	M0	G176	M75	G171	M55	G94	M0	G186	M0	G243	M0	G168
Y90	B73	Y90	B55	Y65	B113	Y100	B53	Y100	B37	Y100	B50	Y100	B44	Y75	B82	Y90	B78
K0		K0		K0		K0		K20		K15		K0		K0		K0	

9.6 清新

色系：以蓝色系为主，同时搭配绿色系、黄色系和白色。

要点：颜色的明度要高。

C55	R199	C0	R255	C66	R77	C55	R199	C13	R228	C0	R255	C50	R127	C5	R245	C20	R203
M0	G232	M0	G255	M16	G169	M0	G232	M0	G243	M0	G255	M0	G205	M5	G241	M0	G247
Y0	B250	Y0	B255	Y16	B201	Y0	B250	Y1	B251	Y0	B255	Y5	B236	Y20	B214	Y27	B203
K0		K0		K0		K0		K0		K0		K0		K0		K0	

C62	R82	C15	R227	C90	R0	C30	R189	C8	R239	C41	R160	C100	R0	C10	R235	C60	R97
M5	G187	M0	G236	M0	G165	M0	G225	M0	G247	M4	G216	M0	G160	M0	G245	M0	G193
Y5	B229	Y40	B145	Y40	B168	Y20	B214	Y11	B234	Y7	B239	Y10	B218	Y10	B236	Y30	B189
K0		K0		K0		K0		K0		K0		K0		K0		K0	

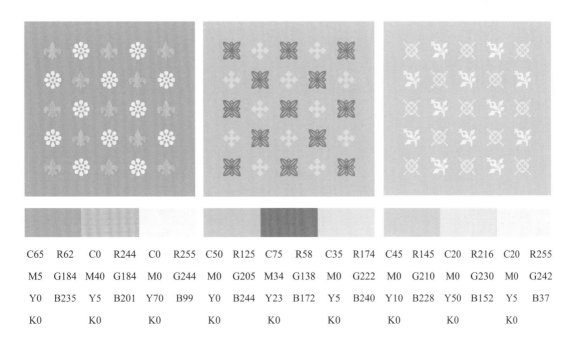

C65	R62	C0	R244	C0	R255	C50	R125	C75	R58	C35	R174	C45	R145	C20	R216	C20	R255
M5	G184	M40	G184	M0	G244	M0	G205	M34	G138	M0	G222	M0	G210	M0	G230	M0	G242
Y0	B235	Y5	B201	Y70	B99	Y0	B244	Y23	B172	Y5	B240	Y10	B228	Y50	B152	Y5	B37
K0		K0		K0		K0		K0		K0		K0		K0		K0	

9.7　朴实

色系：以黄色系中的土黄色为主，同时搭配浅蓝色或淡蓝色。
要点：颜色的纯度要低。

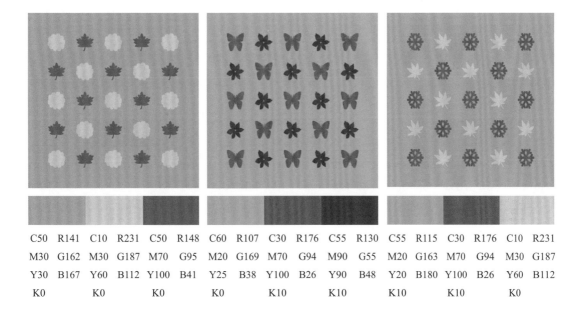

C50	R141	C10	R231	C50	R148	C60	R107	C30	R176	C55	R130	C55	R115	C30	R176	C10	R231
M30	G162	M30	G187	M70	G95	M20	G169	M70	G94	M90	G55	M20	G163	M70	G94	M30	G187
Y30	B167	Y60	B112	Y100	B41	Y25	B38	Y100	B26	Y90	B48	Y20	B180	Y100	B26	Y60	B112
K0		K0		K0		K0		K10		K10		K10		K10		K0	

C70	R79	C40	R134	C40	R166	C30	R148	C10	R215	C60	R120	C50	R137	C70	R93	C40	R158
M30	G147	M60	G91	M15	G193	M10	G167	M30	G177	M20	G124	M15	G134	M60	G97	M60	G109
Y30	B166	Y70	B63	Y30	B181	Y10	B176	Y40	B143	Y25	B156	Y30	B85	Y60	B94	Y60	B91
K0		K30		K0		K30		K10		K0		K0		K10		K10	

C40	R153	C40	R169	C60	R116	C50	R131	C40	R158	C50	R112	C40	R112	C50	R139	C40	R165
M10	G189	M50	G133	M35	G147	M0	G204	M60	G109	M10	G167	M0	G155	M75	G80	M10	G200
Y20	B191	Y70	B87	Y40	B147	Y20	B210	Y60	B91	Y0	B203	Y0	B176	Y100	B38	Y30	B185
K10		K0		K0		K0		K10		K20		K40		K10		K0	

9.8　冷静

色系：以蓝色系为主，同时搭配绿色系和蓝紫色。

要点：颜色的明度要高，不能使用对比强烈的颜色，否则会给人激烈、冲动的感觉。

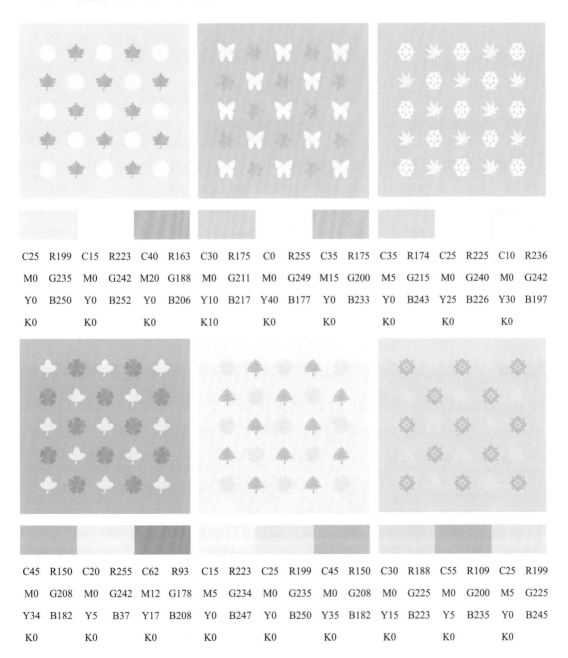

C25	R199	C15	R223	C40	R163	C30	R175	C0	R255	C35	R175	C35	R174	C25	R225	C10	R236
M0	G235	M0	G242	M20	G188	M0	G211	M0	G249	M15	G200	M5	G215	M0	G240	M0	G242
Y0	B250	Y0	B252	Y0	B206	Y10	B217	Y40	B177	Y0	B233	Y0	B243	Y25	B226	Y30	B197
K0		K0		K0		K10		K0		K0		K0		K0		K0	

C45	R150	C20	R255	C62	R93	C15	R223	C25	R199	C45	R150	C30	R188	C55	R109	C25	R199
M0	G208	M0	G242	M12	G178	M5	G234	M0	G235	M0	G208	M0	G225	M0	G200	M5	G225
Y34	B182	Y5	B37	Y17	B208	Y0	B247	Y0	B250	Y35	B182	Y15	B223	Y5	B235	Y0	B245
K0		K0		K0		K0		K0		K0		K0		K0		K0	

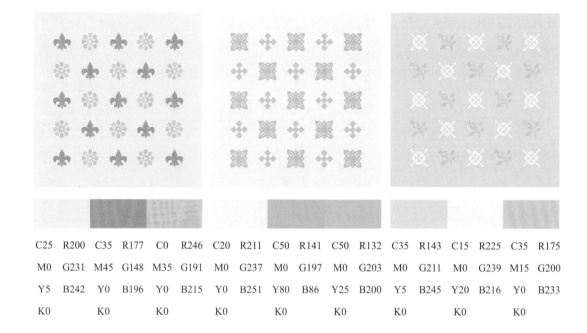

C25	R200	C35	R177	C0	R246	C20	R211	C50	R141	C50	R132	C35	R143	C15	R225	C35	R175
M0	G231	M45	G148	M35	G191	M0	G237	M0	G197	M0	G203	M0	G211	M0	G239	M15	G200
Y5	B242	Y0	B196	Y0	B215	Y0	B251	Y80	B86	Y25	B200	Y5	B245	Y20	B216	Y0	B233
K0		K0		K0		K0		K0		K0		K0		K0		K0	

9.9 孤独

色系：以蓝色系为主，同时搭配其他颜色。

要点：蓝色的纯度要低，其他颜色的明度要低。

C80	R69	C80	R79	C0	R137	C0	R62	C0	R137	C80	R79	C70	R95	C60	R125	C80	R58
M70	G80	M80	G73	M0	G137	M0	G58	M0	G137	M80	G73	M50	G118	M60	G107	M60	G86
Y60	B89	Y80	B70	Y0	B137	Y0	B57	Y0	B137	Y80	B70	Y50	B120	Y70	B86	Y60	B87
K10		K0		K60		K90		K60		C80		K0		K0		K25	

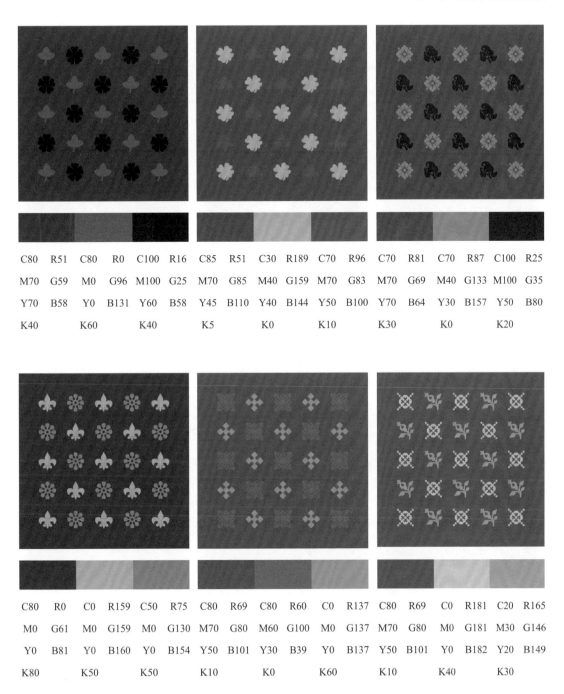

C80	R51	C80	R0	C100	R16	C85	R51	C30	R189	C70	R96	C70	R81	C70	R87	C100	R25
M70	G59	M0	G96	M100	G25	M70	G85	M40	G159	M70	G83	M70	G69	M40	G133	M100	G35
Y70	B58	Y0	B131	Y60	B58	Y45	B110	Y40	B144	Y50	B100	Y70	B64	Y30	B157	Y50	B80
K40		K60		K40		K5		K0		K10		K30		K0		K20	

C80	R0	C0	R159	C50	R75	C80	R69	C80	R60	C0	R137	C80	R69	C0	R181	C20	R165
M0	G61	M0	G159	M0	G130	M70	G80	M60	G100	M0	G137	M70	G80	M0	G181	M30	G146
Y0	B81	Y0	B160	Y0	B154	Y50	B101	Y30	B39	Y0	B137	Y50	B101	Y0	B182	Y20	B149
K80		K50		K50		K10		K0		K60		K10		K40		K30	

9.10　温馨

色系：以紫色系或粉色为主，同时搭配暖色系。
要点：颜色的明度适当调高。

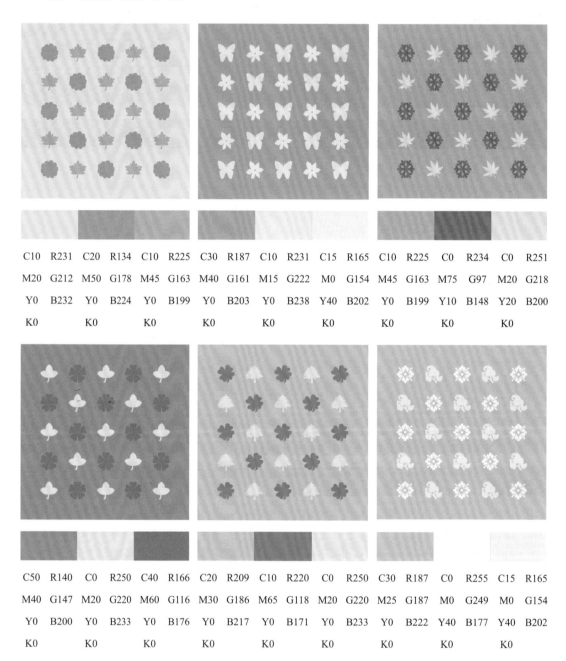

C10	R231	C20	R134	C10	R225	C30	R187	C10	R231	C15	R165	C10	R225	C0	R234	C0	R251
M20	G212	M50	G178	M45	G163	M40	G161	M15	G222	M0	G154	M45	G163	M75	G97	M20	G218
Y0	B232	Y0	B224	Y0	B199	Y0	B203	Y0	B238	Y40	B202	Y0	B199	Y10	B148	Y20	B200
K0		K0		K0		K0		K0		K0		K0		K0		K0	

C50	R140	C0	R250	C40	R166	C20	R209	C10	R220	C0	R250	C30	R187	C0	R255	C15	R165
M40	G147	M20	G220	M60	G116	M30	G186	M65	G118	M20	G220	M25	G187	M0	G249	M0	G154
Y0	B200	Y0	B233	Y0	B176	Y0	B217	Y0	B171	Y0	B233	Y0	B222	Y40	B177	Y40	B202
K0		K0		K0		K0		K0		K0		K0		K0		K0	

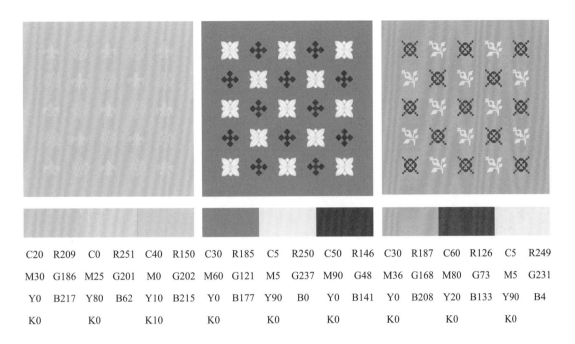

C20	R209	C0	R251	C40	R150	C30	R185	C5	R250	C50	R146	C30	R187	C60	R126	C5	R249
M30	G186	M25	G201	M0	G202	M60	G121	M5	G237	M90	G48	M36	G168	M80	G73	M5	G231
Y0	B217	Y80	B62	Y10	B215	Y0	B177	Y90	B0	Y0	B141	Y0	B208	Y20	B133	Y90	B4
K0		K0		K10		K0		K0		K0		K0		K0		K0	

9.11　甜美

色系：以红色系中的洋红色为主，同时搭配其他色系的颜色。

要点：颜色的纯度不能过高，明度不能过低。

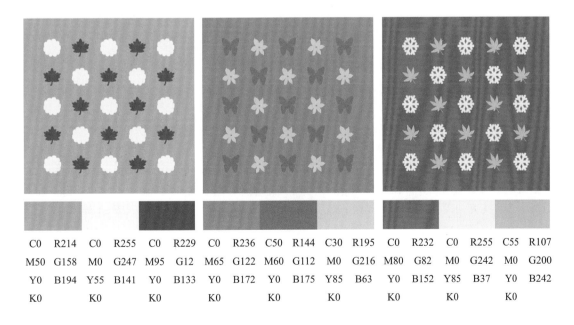

C0	R214	C0	R255	C0	R229	C0	R236	C50	R144	C30	R195	C0	R232	C0	R255	C55	R107
M50	G158	M0	G247	M95	G12	M65	G122	M60	G112	M0	G216	M80	G82	M0	G242	M0	G200
Y0	B194	Y55	B141	Y0	B133	Y0	B172	Y0	B175	Y85	B63	Y0	B152	Y85	B37	Y0	B242
K0		K0		K0		K0		K0		K0		K0		K0		K0	

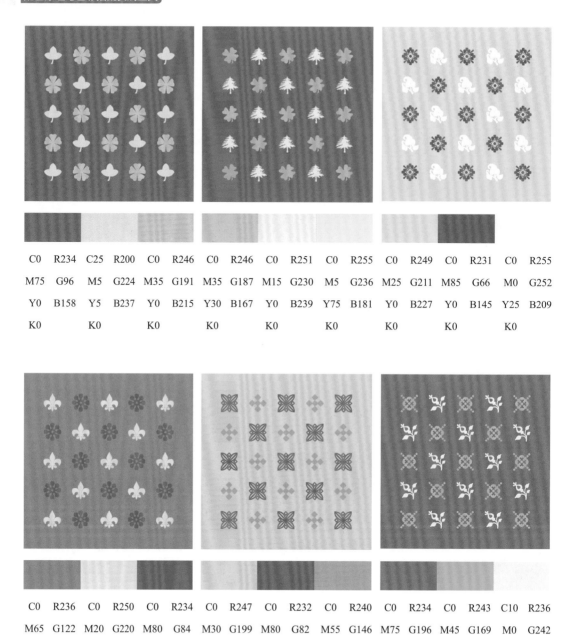

C0	R234	C25	R200	C0	R246	C0	R246	C0	R251	C0	R255	C0	R249	C0	R231	C0	R255
M75	G96	M5	G224	M35	G191	M35	G187	M15	G230	M5	G236	M25	G211	M85	G66	M0	G252
Y0	B158	Y5	B237	Y0	B215	Y30	B167	Y0	B239	Y75	B181	Y0	B227	Y0	B145	Y25	B209
K0		K0		K0		K0		K0		K0		K0		K0		K0	

C0	R236	C0	R250	C0	R234	C0	R247	C0	R232	C0	R240	C0	R234	C0	R243	C10	R236
M65	G122	M20	G220	M80	G84	M30	G199	M80	G82	M55	G146	M75	G196	M45	G169	M0	G242
Y0	B172	Y5	B226	Y50	B93	Y10	B206	Y0	B152	Y10	B179	Y0	B158	Y0	B201	Y30	B197
K0		K0		K0		K0		K0		K0		K0		K0		K0	

9.12　温柔

色系：以粉色和粉红色为主，同时搭配黄色系。

要点：颜色的纯度要低，明度要高。

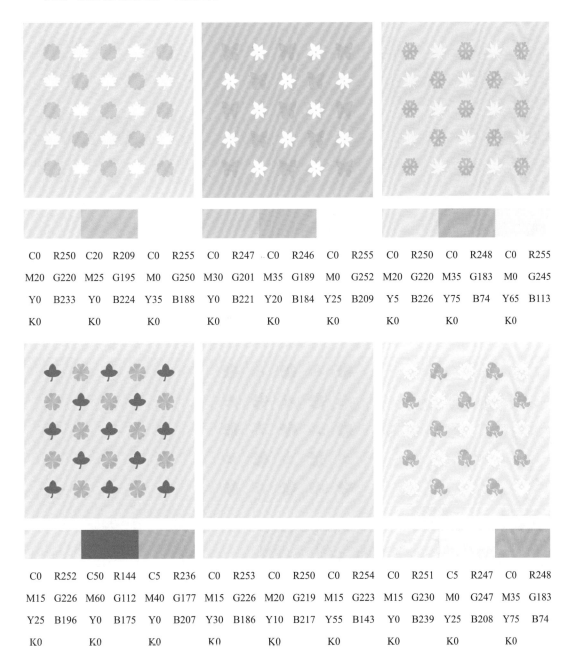

C0	R250	C20	R209	C0	R255	C0	R247	C0	R246	C0	R255	C0	R250	C0	R248	C0	R255
M20	G220	M25	G195	M0	G250	M30	G201	M35	G189	M0	G252	M20	G220	M35	G183	M0	G245
Y0	B233	Y0	B224	Y35	B188	Y0	B221	Y20	B184	Y25	B209	Y5	B226	Y75	B74	Y65	B113
K0		K0		K0		K0		K0		K0		K0		K0		K0	

C0	R252	C50	R144	C5	R236	C0	R253	C0	R250	C0	R254	C0	R251	C5	R247	C0	R248
M15	G226	M60	G112	M40	G177	M15	G226	M20	G219	M15	G223	M15	G230	M0	G247	M35	G183
Y25	B196	Y0	B175	Y0	B207	Y30	B186	Y10	B217	Y55	B143	Y0	B239	Y25	B208	Y75	B74
K0		K0		K0		K0		K0		K0		K0		K0		K0	

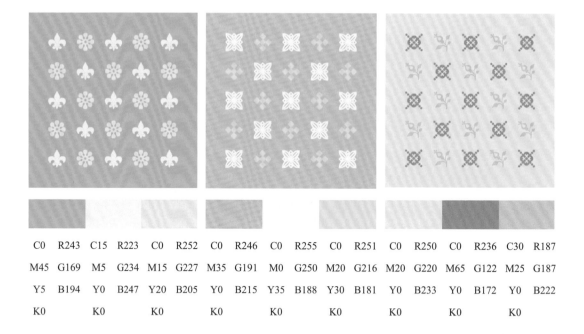

C0	R243	C15	R223	C0	R252	C0	R246	C0	R255	C0	R251	C0	R250	C0	R236	C30	R187
M45	G169	M5	G234	M15	G227	M35	G191	M0	G250	M20	G216	M20	G220	M65	G122	M25	G187
Y5	B194	Y0	B247	Y20	B205	Y0	B215	Y35	B188	Y30	B181	Y0	B233	Y0	B172	Y0	B222
K0		K0		K0		K0		K0		K0		K0		K0		K0	

9.13　成熟

色系：以蓝色、紫色的冷色系为主，同时搭配其他颜色。

要点：颜色的明度要低。

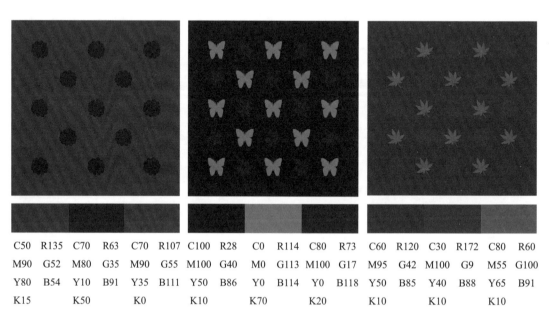

C50	R135	C70	R63	C70	R107	C100	R28	C0	R114	C80	R73	C60	R120	C30	R172	C80	R60
M90	G52	M80	G35	M90	G55	M100	G40	M0	G113	M100	G17	M95	G42	M100	G9	M55	G100
Y80	B54	Y10	B91	Y35	B111	Y50	B86	Y0	B114	Y0	B118	Y50	B85	Y40	B88	Y65	B91
K15		K50		K0		K10		K70		K20		K10		K10		K10	

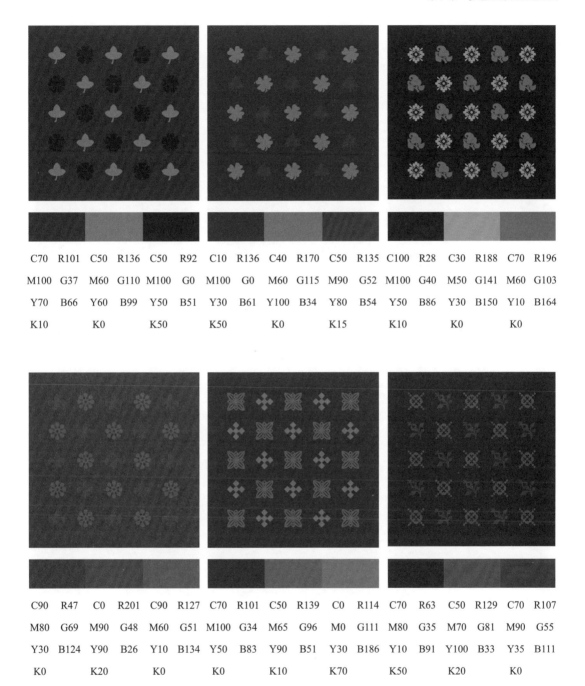

C70	R101	C50	R136	C50	R92	C10	R136	C40	R170	C50	R135	C100	R28	C30	R188	C70	R196
M100	G37	M60	G110	M100	G0	M100	G0	M60	G115	M90	G52	M100	G40	M50	G141	M60	G103
Y70	B66	Y60	B99	Y50	B51	Y30	B61	Y100	B34	Y80	B54	Y50	B86	Y30	B150	Y10	B164
K10		K0		K50		K50		K0		K15		K10		K0		K0	

C90	R47	C0	R201	C90	R127	C70	R101	C50	R139	C0	R114	C70	R63	C50	R129	C70	R107
M80	G69	M90	G48	M60	G51	M100	G34	M65	G96	M0	G111	M80	G35	M70	G81	M90	G55
Y30	B124	Y90	B26	Y10	B134	Y50	B83	Y90	B51	Y30	B186	Y10	B91	Y100	B33	Y35	B111
K0		K20		K0		K0		K10		K70		K50		K20		K0	

9.14 惬意

色系：以粉色和粉红色为主，同时搭配其他暖色系的颜色。
要点：颜色的明度不能过低。

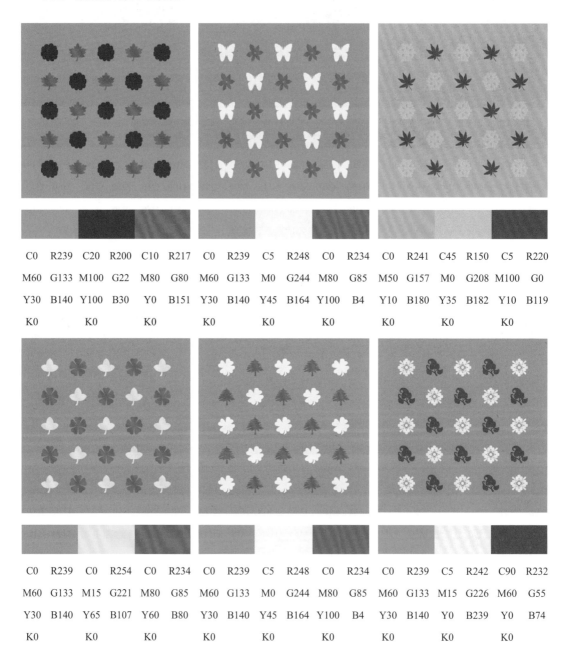

C0	R239	C20	R200	C10	R217	C0	R239	C5	R248	C0	R234	C0	R241	C45	R150	C5	R220
M60	G133	M100	G22	M80	G80	M60	G133	M0	G244	M80	G85	M50	G157	M0	G208	M100	G0
Y30	B140	Y100	B30	Y0	B151	Y30	B140	Y45	B164	Y100	B4	Y10	B180	Y35	B182	Y10	B119
K0		K0		K0		K0		K0		K0		K0		K0		K0	

C0	R239	C0	R254	C0	R234	C0	R239	C5	R248	C0	R234	C0	R239	C5	R242	C90	R232
M60	G133	M15	G221	M80	G85	M60	G133	M0	G244	M80	G85	M60	G133	M15	G226	M60	G55
Y30	B140	Y65	B107	Y60	B80	Y30	B140	Y45	B164	Y100	B4	Y30	B140	Y0	B239	Y0	B74
K0		K0		K0		K0		K0		K0		K0		K0		K0	

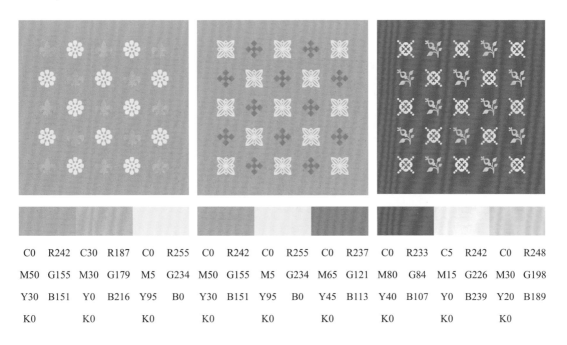

C0	R242	C30	R187	C0	R255	C0	R242	C0	R255	C0	R237	C0	R233	C5	R242	C0	R248
M50	G155	M30	G179	M5	G234	M50	G155	M5	G234	M65	G121	M80	G84	M15	G226	M30	G198
Y30	B151	Y0	B216	Y95	B0	Y30	B151	Y95	B0	Y45	B113	Y40	B107	Y0	B239	Y20	B189
K0		K0		K0		K0		K0		K0		K0		K0		K0	

9.15 舒适

色系：以橙色系和黄色系为主，同时搭配其他对比不强烈的颜色。
要点：颜色的明度要高。

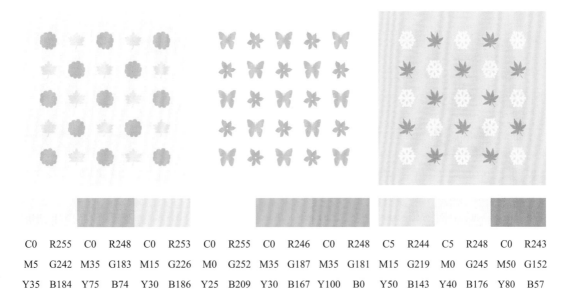

C0	R255	C0	R248	C0	R253	C0	R255	C0	R246	C0	R248	C5	R244	C5	R248	C0	R243
M5	G242	M35	G183	M15	G226	M0	G252	M35	G187	M35	G181	M15	G219	M0	G245	M50	G152
Y35	B184	Y75	B74	Y30	B186	Y25	B209	Y30	B167	Y100	B0	Y50	B143	Y40	B176	Y80	B57
K0		K0		K0		K0		K0		K0		K0		K0		K0	

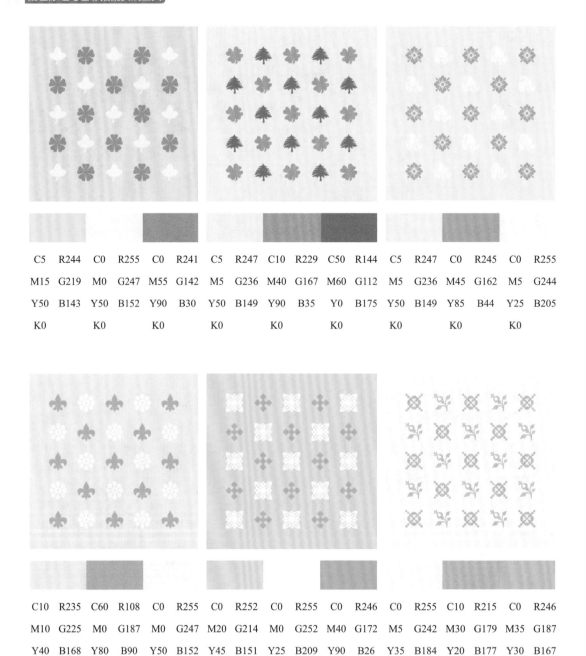

C5	R244	C0	R255	C0	R241	C5	R247	C10	R229	C50	R144	C5	R247	C0	R245	C0	R255
M15	G219	M0	G247	M55	G142	M5	G236	M40	G167	M60	G112	M5	G236	M45	G162	M5	G244
Y50	B143	Y50	B152	Y90	B30	Y50	B149	Y90	B35	Y0	B175	Y50	B149	Y85	B44	Y25	B205
K0		K0		K0		K0		K0		K0		K0		K0		K0	

C10	R235	C60	R108	C0	R255	C0	R252	C0	R255	C0	R246	C0	R255	C10	R215	C0	R246
M10	G225	M0	G187	M0	G247	M20	G214	M0	G252	M40	G172	M5	G242	M30	G179	M35	G187
Y40	B168	Y80	B90	Y50	B152	Y45	B151	Y25	B209	Y90	B26	Y35	B184	Y20	B177	Y30	B167
K0		K0		K0		K0		K0		K0		K0		K10		K0	

9.16　灿烂

色系：以黄色系为主，同时搭配橙色系和其他颜色。
要点：颜色的纯度要高，明度也要比较高。

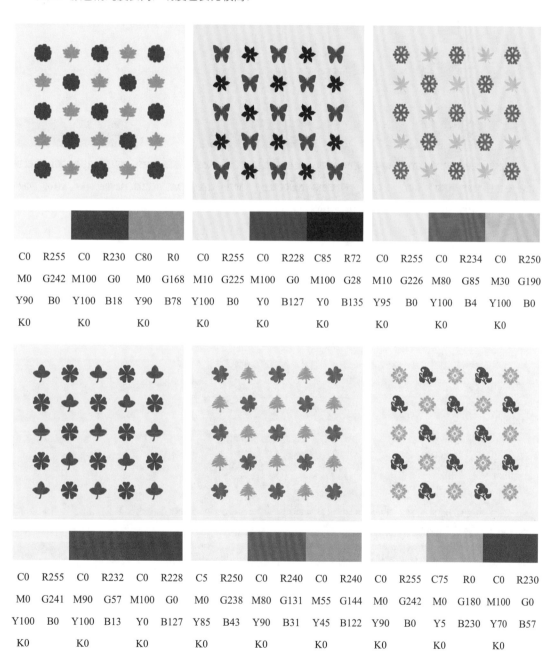

C0	R255	C0	R230	C80	R0
M0	G242	M100	G0	M0	G168
Y90	B0	Y100	B18	Y90	B78
K0		K0		K0	

C0	R255	C0	R228	C85	R72
M10	G225	M100	G0	M100	G28
Y100	B0	Y0	B127	Y0	B135
K0		K0		K0	

C0	R255	C0	R234	C0	R250
M10	G226	M80	G85	M30	G190
Y95	B0	Y100	B4	Y100	B0
K0		K0		K0	

C0	R255	C0	R232	C0	R228
M0	G241	M90	G57	M100	G0
Y100	B0	Y100	B13	Y0	B127
K0		K0		K0	

C5	R250	C0	R240	C0	R240
M0	G238	M80	G131	M55	G144
Y85	B43	Y90	B31	Y45	B122
K0		K0		K0	

C0	R255	C75	R0	C0	R230
M0	G242	M0	G180	M100	G0
Y90	B0	Y5	B230	Y70	B57
K0		K0		K0	

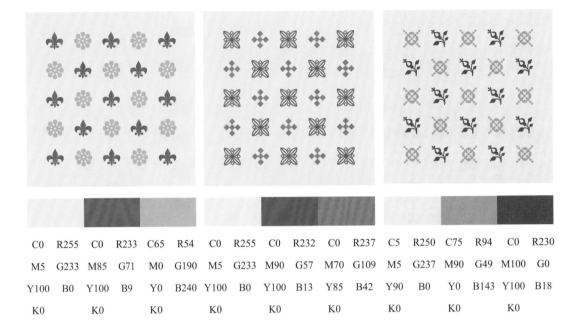

C0	R255	C0	R233	C65	R54	C0	R255	C0	R232	C0	R237	C5	R250	C75	R94	C0	R230
M5	G233	M85	G71	M0	G190	M5	G233	M90	G57	M70	G109	M5	G237	M90	G49	M100	G0
Y100	B0	Y100	B9	Y0	B240	Y100	B0	Y100	B13	Y85	B42	Y90	B0	Y0	B143	Y100	B18
K0		K0		K0		K0		K0		K0		K0		K0		K0	

9.17 华丽

色系：以品红色和紫色系为主，同时搭配其他颜色。

要点：颜色的纯度要高，明度适中。

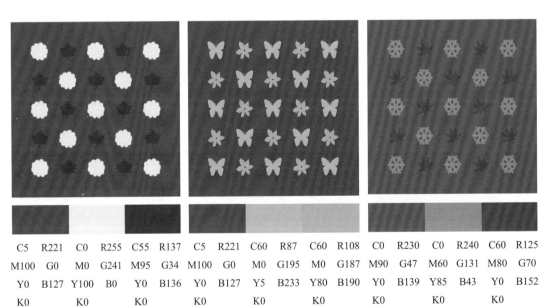

C5	R221	C0	R255	C55	R137	C5	R221	C60	R87	C60	R108	C0	R230	C0	R240	C60	R125
M100	G0	M0	G241	M95	G34	M100	G0	M0	G195	M0	G187	M90	G47	M60	G131	M80	G70
Y0	B127	Y100	B0	Y0	B136	Y0	B127	Y5	B233	Y80	B190	Y0	B139	Y85	B43	Y0	B152
K0		K0		K0		K0		K0		K0		K0		K0		K0	

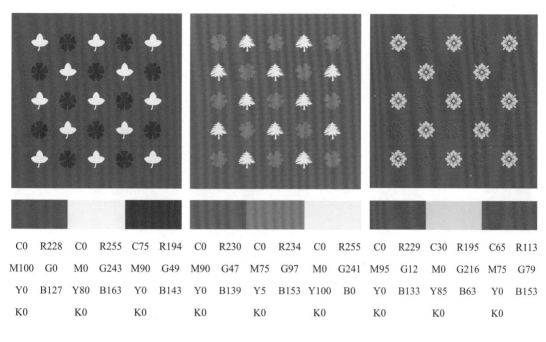

C0	R228	C0	R255	C75	R194	C0	R230	C0	R234	C0	R255	C0	R229	C30	R195	C65	R113
M100	G0	M0	G243	M90	G49	M90	G47	M75	G97	M0	G241	M95	G12	M0	G216	M75	G79
Y0	B127	Y80	B163	Y0	B143	Y0	B139	Y5	B153	Y100	B0	Y0	B133	Y85	B63	Y0	B153
K0		K0		K0		K0		K0		K0		K0		K0		K0	

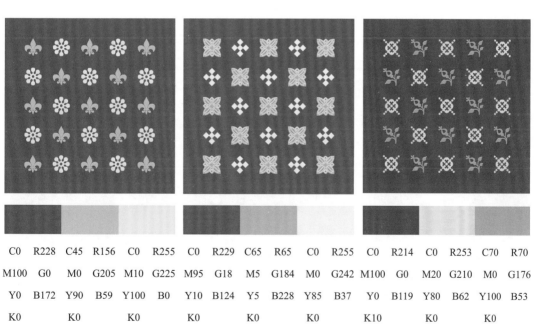

C0	R228	C45	R156	C0	R255	C0	R229	C65	R65	C0	R255	C0	R214	C0	R253	C70	R70
M100	G0	M0	G205	M10	G225	M95	G18	M5	G184	M0	G242	M100	G0	M20	G210	M0	G176
Y0	B172	Y90	B59	Y100	B0	Y10	B124	Y5	B228	Y85	B37	Y0	B119	Y80	B62	Y100	B53
K0		K0		K0		K0		K0		K0		K10		K0		K0	

9.18 丰收

色系：以橙色系为主，同时搭配其他颜色。
要点：颜色的纯度适中，明度要低。

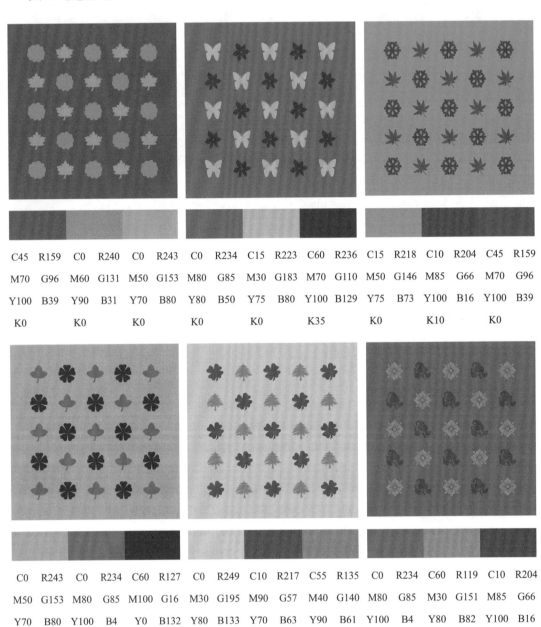

C45	R159	C0	R240	C0	R243	C0	R234	C15	R223	C60	R236	C15	R218	C10	R204	C45	R159
M70	G96	M60	G131	M50	G153	M80	G85	M30	G183	M70	G110	M50	G146	M85	G66	M70	G96
Y100	B39	Y90	B31	Y70	B80	Y80	B50	Y75	B80	Y100	B129	Y75	B73	Y100	B16	Y100	B39
K0		K0		K0		K0		K0		K35		K0		K10		K0	

C0	R243	C0	R234	C60	R127	C0	R249	C10	R217	C55	R135	C0	R234	C60	R119	C10	R204
M50	G153	M80	G85	M100	G16	M30	G195	M90	G57	M40	G140	M80	G85	M30	G151	M85	G66
Y70	B80	Y100	B4	Y0	B132	Y80	B133	Y70	B63	Y90	B61	Y100	B4	Y80	B82	Y100	B16
K0		K0		K0		K0		K0		K0		K0		K0		K10	

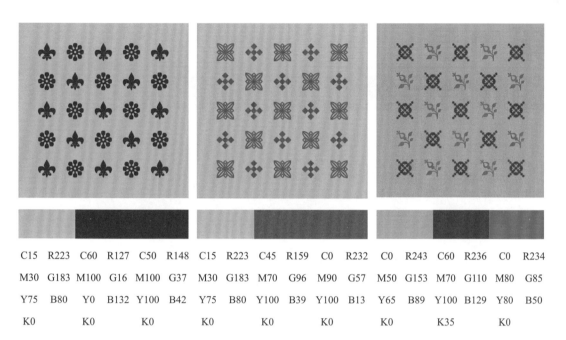

C15	R223	C60	R127	C50	R148
M30	G183	M100	G16	M100	G37
Y75	B80	Y0	B132	Y100	B42
K0		K0		K0	

C15	R223	C45	R159	C0	R232
M30	G183	M70	G96	M90	G57
Y75	B80	Y100	B39	Y100	B13
K0		K0		K0	

C0	R243	C60	R236	C0	R234
M50	G153	M70	G110	M80	G85
Y65	B89	Y100	B129	Y80	B50
K0		K35		K0	

第 10 章
面向特定领域和对象的配色设计

通过前 9 章的内容，已经详细了解了不同色彩的性格和常用色系的配色方法。本章主要介绍在实际应用中面向不同领域和受众对象的配色设计方法。

10.1 面向不同领域的配色设计

不同领域、不同行业在色彩的使用上都有自己的一套标准和原则，因此，在设计面向不同领域的配色时就要全面考虑各方面因素，否则设计出的配色很可能会偏离主旨。

10.1.1 广告设计配色

广告设计的目的是为了宣传产品或理念，因此，在设计广告配色时需要考虑以下几个因素：

- 广告配色是否吸引人，是否具有很强的辨识度。
- 广告配色是否与广告所宣传的产品有关联。
- 广告配色是否能够表达产品的功能或内在含义。

广告以医护为主题，因此，大面积使用了绿色、白色和灰色进行配色设计。面积较大的两块绿色同属于绿色系，绿色给人以健康、卫生、安全之感，因此非常适合作为医护主题的主色。人像下方的灰色给人以安宁、朴素、简单之感，可以让人的心情保持平静。画面右下角的白色象征着医护场所干净卫生。白色背景上的蓝色标志给人以稳重、高尚、信赖之感，这也正是医护工作所应具备的精神。画面最上方不同颜色的树叶也象征着生命、活力、青春，让前来就医的人们保持活力，充满希望。

整体配色以黄色为主，黄色背景上书写的黑色文字异常醒目。胶卷包装盒上的红色英文在黄色的衬托下同样非常醒目，并与画面中的其他红色相互呼应。为了体现胶卷的实际效果，使用了几张灰色的照片，更能让消费者有身临其境之感。

10.1.2　包装设计配色

包装设计的目的是为了宣传其内部的产品，因此，在设计包装配色时需要考虑以下几个因素：

- 包装配色是否吸引人，是否易于识别。
- 包装配色是否与包装内部的产品相关。例如，食品包装的配色与食品本身的颜色相同或相似是个不错的主意。
- 包装配色是否能够激发购买欲，例如使用暖色系的颜色可以刺激人的食欲。

这是一款酒瓶的包装设计，它是先提取出酒水的液体颜色，然后将其应用于酒瓶的包装配色中。包装上较宽的条形区域使用了蓝色，寓意着大海，让人联想到与大海同属于液体的酒水。冷色系的蓝色还能

给人以凉爽的感觉，就像引用冰镇酒水那样清爽解渴。包装最外层的边框也使用了蓝色，既可以明确限定包装纸的界限，又能与内部较宽的蓝色条形相呼应，使画面配色看起来非常平衡。

　　这是一款护肤品的包装设计，外包装盒与产品本身使用了相同的配色设计。包装盒的上半部分使用趋近于白色的浅灰色，给人以干净、纯洁之感。包装盒的下半部分使用了浅粉色，体现出女性柔美、温和的气质。上半部分不规律出现的浅粉色花纹图案给人以活泼、可爱的感觉，图案颜色与下半部分的颜色相呼应。下半部分的产品说明文字使用了棕色，在浅粉色的背景下显得格外醒目，3行棕色文字左侧的粉色小标志与上半部分的英文单词的颜色相呼应。包装的整体配色给人以柔美、温和、活泼、可爱和亲切的感觉。

10.1.3 家居设计配色

家是每个人避风的港湾，家居设计的目的是为了让室内环境更美观、更舒适。因此，在设计家居配色时需要考虑以下几个因素：

- 家居配色是否与居住者的颜色喜好相符。
- 家居配色是否与居住者的性别或年龄段相符。
- 家居配色是否与房屋用途相符。例如，商务办公用的房间通常以蓝色、黑色、白色、灰色为主。个人居住的房间可以按照居住者的喜好配色。

厨房的配色以明色调为主，白色的餐桌、椅子和橱柜给人以干净、整洁之感。椅子腿的橙色与用于切菜的桌面颜色相呼应，墙壁的绿色寓意着新鲜和健康，正好与在厨房烹饪各种食材呼应。灰色的冰箱展现高贵、大气的感觉。厨房的整体配色给人以干净、环保、健康、新鲜和朴素之感。

室内整体给人以干净、干练、纯粹、商务的感觉。白色，黑色给人以力量、专业、商务、稳固的感觉。椅背上的纹理为略微严肃、庄重的室内带来了活泼、跳动之感。

10.1.4 服装设计配色

服装设计的目的是为了让服装美观、和谐、时尚，能够吸引人们的视线，甚至成为流行趋势。因此，在设计服装配色时需要考虑以下几个因素：

- 服装配色是否美观、和谐，例如整体颜色不能太土。
- 服装配色是否与性别相符。例如，粉色适合女性，尤其是少女，但不适合男性或花样男。
- 服装配色是否与特定年龄段的人群相符。例如，五彩缤纷的颜色适合儿童，但不适合老人。
- 服装配色是否与特定行业的人群相符。例如，颜色数量较多且过于鲜艳的颜色适合艺人，但不适合商务人士。

　　紫色上衣彰显出女性迷人、典雅、高贵的气质，裙子上不规则重复出现的图案让色彩在视觉上构成非对称的量感平衡。图案的色彩以暖色系为主，给人以温柔妩媚、活力四射的感觉。图案之间使用了紫黑色，不但可以适当缓解图案的温暖、活泼程度，还可以与上衣的紫色相呼应，让整体搭配更加平衡和谐。

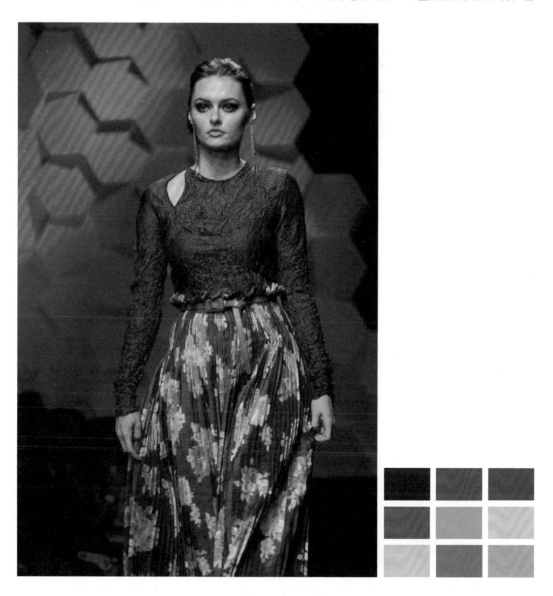

　　内、外服装属于有彩色＋无彩色的搭配，色彩稳定、和谐。粉色外套尽显少女气息，里面的黑色连体短裤展现商务、专业的气质。整体搭配既能表现女性柔美可爱的天性，又不失职业女性的专业。黑色短靴与连体短裤的黑色互相呼应，让全身服装的搭配更加和谐统一。

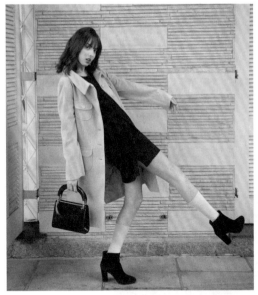

　　白色上衣给人以干净、轻盈之感，衣服上重复出现的图案带来活泼的气息。短裤上的花纹构成了非对称的量感平衡。花纹的颜色采用低纯度的颜色，体现休闲放松的感觉，而不会显得过于浮躁和紧张。鞋子上的橙色给人以阳光、活力、朝气之感，橙色搭配运动鞋正好完美诠释运动的含义。

　　上身的白色衬衫给人以干净、整洁、干练的感觉，深蓝色的外套给人以沉稳、商务之感，外套内层的灰色与领带的颜色相呼应。整体服装的色彩搭配展现出男性理智、稳重、干练、朴素、低调、不张扬的气质。

　　浅蓝色的衬衫搭配深蓝色的西装，既体现出男性沉稳、大气、理智的性格特征，又展示了专业的商务气息。

10.2　面向特定受众对象的配色设计

不同性别和年龄段的人群，对色彩的喜爱偏好各有不同。在设计面向特定受众对象的配色时，应该仔细考虑这些因素，才能设计出符合特定对象的配色。

10.2.1　适合男性的配色

由于男性的身材、性格等特点，以及人们长久以来对男性的主观印象，导致适合男性的颜色远不如女性多。总体来说，蓝色系颜色、黑色、白色、灰色是最适合男性的颜色，这些颜色能够展现男性沉稳、严肃、睿智、力量、高大、商务、低调等性别特点。

剃须刀是男性专属用品，所以想要学习适合男性的配色，从剃须刀的配色开始或许是个不错的选择。下图中的剃须刀主要由暗红色、黑色、不同程度的灰色和白色组成。黑色能够彰显男性的力量和庄严之感，灰色显得低调不张扬，进一步表现男性的沉稳。暗红色偏紫的颜色体现出高贵大气的感觉。在周围低明度颜色的衬托下，白色的商标名称显得非常醒目。

10.2.2　适合女性的配色

在人们的印象中，女性总是给人以温柔、纤细、感性、文静、内敛、羞涩、娇小、可爱、活泼、性感、美丽、典雅和高贵的感觉。因此，暖色系的所有颜色都适合女性。除此之外，对于上班族的职业女性来说，黑色、灰色、白色也同样适合女性。

通过商场陈列的琳琅满目的女鞋，就能从中感受到女性配色的丰富多彩。红色鞋子可以展现女性的美丽和性感，淡粉色鞋子可以展现女性柔美和少女之感，褐色鞋子可以展现女性成熟稳重的气质。不同颜色的鞋子搭配不同年龄段和不同职业的女性。

10.2.3　适合儿童的配色

　　儿童充满了天真、烂漫、纯真、率直，适合儿童的颜色也像他们的性格那么纯粹，因此，所有高纯度的色彩都适合作为儿童玩具和用品的配色，例如很多儿童玩具都以红、黄、蓝 3 色搭配。

　　儿童玩具是最能体现儿童配色的产品方向。下图中包含了红色、黄色、绿色、蓝绿色、米色、灰色、白色和黑色等多种颜色，其中的大多数颜色都具有较高的纯度，画面看起来鲜艳活泼，充满活力。

10.2.4 适合中老年人的配色

中老年人有着年轻人无法比拟的老成、稳重，经历了人生百态和人间沧桑，充满生活阅历，就像金秋十月与落日夕阳，风景无限美好。因此，纯度和明度较低的暖色系、蓝色系、褐色系以及暗色调的配色都很适合中老年人。

下图中女性的衣服使用了蓝灰色，给人以安宁平静之感，红色的围脖是个亮点，非常夺目，热情洋溢的红色体现出老人仍然充满活力的状态。男性的衣服使用了冷色系颜色，给人以沉稳、平静、可靠的感觉。